中国传统形象图说

驱魔大神钟馗

Qumo Dashen Zhongkui

徐华铛 著

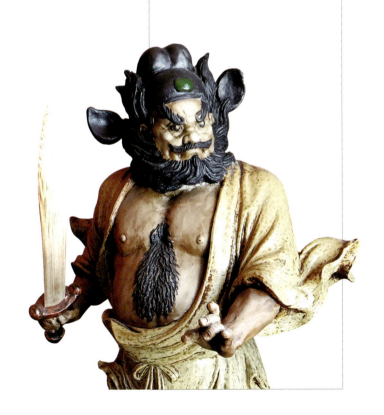

中国林业出版社

图书在版编目（CIP）数据

驱魔大神钟馗／徐华铛著 .-- 北京：中国林业出版社，2019.6
（中国传统形象图说）
ISBN 978-7-5219-0137-5

Ⅰ.①驱… Ⅱ.①徐… Ⅲ.①神－图案－中国－图集 Ⅳ.① J522.1

中国版本图书馆 CIP 数据核字（2019）第 127766 号

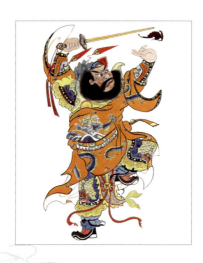

《驱魔大神钟馗》编写组

著者 徐华铛

主要摄影 徐华铛

摄影及照片提供者
李华春　王清梅　陶海峰　周洪洋
徐积锋　徐　艳　郭利群　刘慎辉
刘弈徐

丛书策划 徐小英　赵　芳
责任编辑 赵　芳

出　　版	中国林业出版社(100009　北京西城区刘海胡同7号)
	http://www.forestry.gov.cn/sites/lycb/lycb/index.jsp
	E-mail:forestbook@163.com　电话：(010)83143546
发　　行	中国林业出版社
印　　刷	北京中科印刷有限公司
版　　次	2019年6月第1版
印　　次	2019年6月第1次
开　　本	185mm×260mm
字　　数	274千字
印　　张	11
定　　价	68.00元

民族的灵魂　祖国的象征
——解读中国传统形象

传统，是指世代相传的精神、风俗、道德、思想、艺术、制度等的概括。"传统"一词首先出自《后汉书·东夷传·倭》："自武帝灭朝鲜，使驿通于汉者三十许国，国皆称王，世世传统。"传统在传承和实践的运用中是非常广泛的，可以渗透到人类活动的每一领域，可以冠戴于人类过去经验所表达的每一角落。

中国传统是一种文化，从实质上看，就是中华民族的民族精神。中华民族的民族精神基本凝结于《周易大传》的两句名言之中："天行健，君子以自强不息""地势坤，君子以厚德载物"。自强不息、厚德载物，是中国传统文化的基本精神，是中华民族历史上各种思想文化、观念形态的总体表征，是指居住在中国地域内的中华民族及其祖先所创造、传承、发展的优良文化，民族特色鲜明，内涵博大精深。也就是说，传统是中华民族几千年文明的结晶，除了儒家文化这个核心内容外，还包含民俗文化、道家文化、佛教文化等。

传统形象是指传统物体的形象。中国传统文化为什么能在华夏大地上得到如此广泛的传播，这除了文字的记载，传统的形象起了很大的作用，因为在中国世世代代的老百姓中，很大部分是文盲或半文盲，他们不可能看懂浩繁的文典，更不可能探讨文典中包含的深奥哲理，而主要靠形象化的载体去了解文化，寄托自己的愿望。这一件件历代的传统形象与中国的民族艺术相融合，逐渐成为中国的传统文化。

有位学者说过这样一句话，"中国五千年的灿烂文明史有相当部分是靠出土的工艺美术品书写的。"我认为这句话有一定的道理，因为这些出土的工艺美术品就是传统形象。

传统形象，是我们中华民族的灵魂，伟大祖国的象征，她永远铭刻在每个中国人的心中。

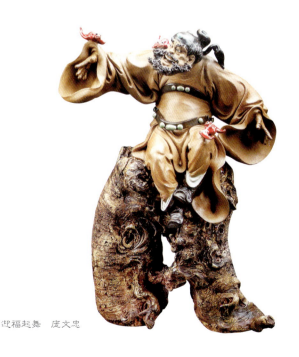

迎福起舞　庞文忠

卷首语：留得豪气越千年

钟馗是中国民间俗神信仰中最为人们熟悉的角色，从唐明皇时代开始，钟馗已经是声名显赫的捉鬼大神。每到年节喜庆日子，人们都要张挂他的画像镇鬼驱邪。钟馗的造型无处不在：贴于门户，他是镇鬼尅邪的门神；悬在中堂，他是禳灾祛魅的灵符；出现于傩仪中，他是统鬼斩妖的猛将，由此派生出形形色色的钟馗戏、钟馗图、钟馗型。对普通百姓来说，"钟馗打鬼"之类的故事几乎人人熟知，钟馗信仰在民间的影响既深且广。

从外形上来说，钟馗是中国古代诸神中形象最"丑"的一位，并且总是与阴间恶鬼相伴为伍，成了民间传说中专门捉鬼、斩鬼、吃鬼的打鬼王。此后，钟馗逐渐成为历代宫廷画家和文人画家偏爱的题材之一，并在民间信仰和民间绘画中广泛流传。钟馗在人们心目中的作用越来越大，他既能驱妖辟邪，也能引福归堂。钟馗的造型，在艺术家的手下也逐渐往神勇可亲的方面发展，有的艺术家甚至强调"钟馗不丑"，竭力追求壮美，把钟馗塑造成名副其实的"古丈夫""美髯公"。

"常提三尺剑，壁上且逍遥。决眦除阴鬼，扬眉斩世妖。"在千百年流传过程中，钟馗已成为除妖的战士，鬼魅的克星，可敬的鬼雄，可爱的人杰，祛鬼的门神，人间正义的化身。

岁月悠悠，钟馗这个"驱魔大神"绵延至今，经久不衰。当历史的滚滚车轮驶进21世纪，社会上腐败现象仍时有发生，社会的各个角落"鬼魅"尚存，危害严重，黎民百姓更热切地呼唤打鬼的英雄。"我今欲借先生剑，地黑天昏一吐光。"许多有良知的艺术家们，以敏锐的目光，用灵巧的双手，创作了不少钟馗的形象，从这种意义上来说，钟馗精神也符合时代精神。

在这本集子里，我选择的是艺术家们创作的钟馗形象，有泥塑、木雕、石雕、陶瓷、竹雕等立体造型，也有历代画家创作的手绘平面造型，其中以木雕的造型最多。那么，用木雕的形式来表现钟馗的形象始于何时？历代文献没有确切的记载，从收藏者的角度看，在明代已出现木雕钟馗作品，清代则更多。"雄才法气耀天庭，凛烈威风护众生。"造型艺术家们用手中的雕刀来刻画钟馗的雄才法气，期盼他那凛烈的威风来护佑芸芸众生。

留得豪气越千年。七年前，我曾编著出版过《钟馗》的单行本，受到读者的欢迎。为能让这位驱魔大神的豪气留得更深，扩得更广，现在我重起炉灶，打造这本《驱魔大神钟馗》的造型书，得到不少有识之士的共鸣，大家向我亮出了自己的心声：此公不可少。

时代呼唤打鬼英雄，看来现代人更需要钟馗。

目 录

民族的灵魂　祖国的象征——解读中国传统形象 / 3

卷首语：留得豪气越千年 / 4

第一章　钟馗的来历 / 1

第二章　钟馗驱鬼 / 13

第三章　钟馗端午斩五毒 / 38

第四章　钟馗的判官造型 / 51

第五章　钟馗嫁妹 / 86

第六章　钟馗醉酒 / 100

第七章　钟馗迎福 / 121

第八章　钟馗的脸部造型 / 147

后记：传承文化厚度　弘扬时代精神 / 169

封面作品：陶海峰
封底作品：李华春

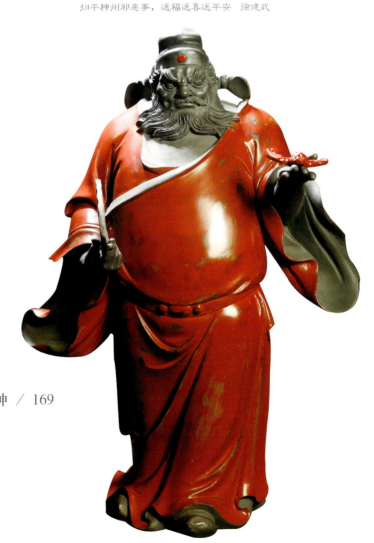

扫平神州邪恶事，送福送喜送平安　涂建武

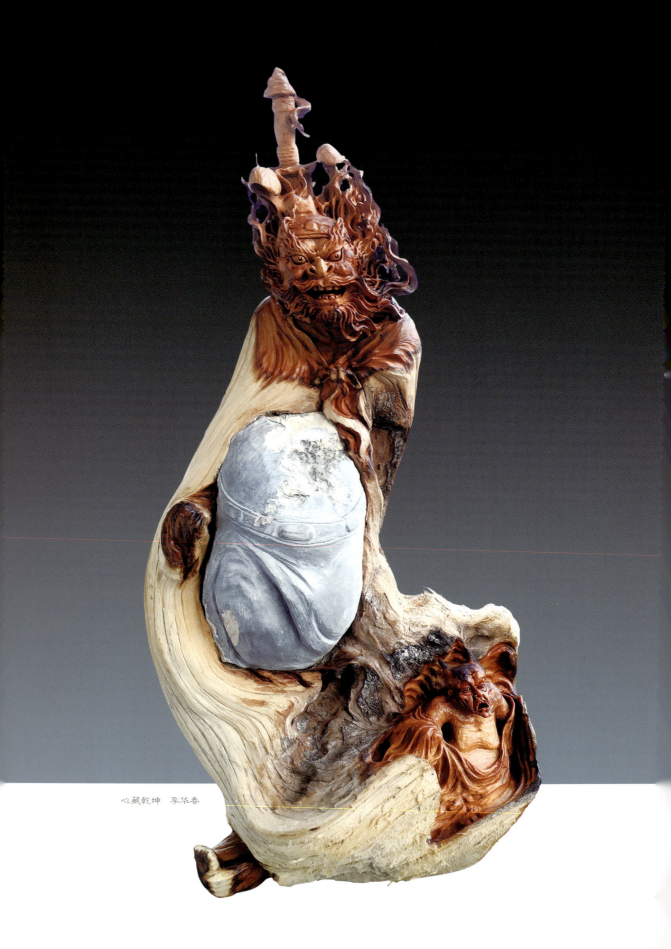

心藏乾坤　辜华春

第一章
钟馗的来历

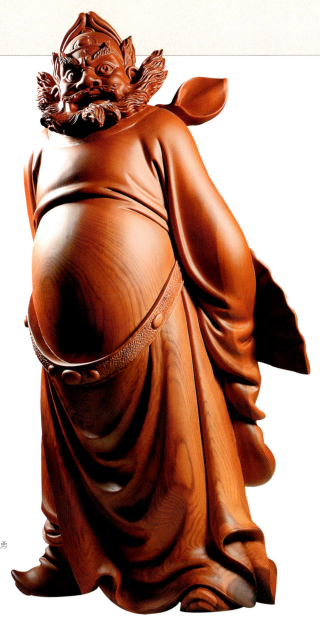

驱魔大神　孙文勇

　　钟馗，姓钟名馗，字正南，又名"灵判子"，是中国著名的民间信仰大神之一，后来被道教纳入神仙体系。钟馗的主要职能是捉鬼保平安，后人称其为"驱魔大神"，被誉为"赐福镇宅圣君""万应之神"，但更多时候则以"驱魔大神"的身份出现。随着钟馗的名声越来越大，他又被奉为"驱魔真君钟馗帝君"，与"伏魔大帝关圣帝君""荡魔天尊真武帝君"合称为三伏魔帝君，在中国朝野影响深远。

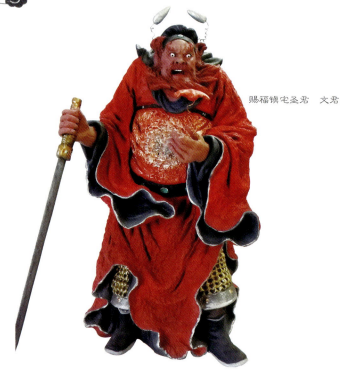

赐福镇宅圣君　文君

有关钟馗的记载，最早出现在唐代的《太上洞渊神咒经》中。该经简称《神咒经》，是乱世思治在道教著述上的反映。对钟馗较为翔实的记载则出现在《梦溪笔谈》之《补笔谈》篇中。《梦溪笔谈》是北宋科学家、政治家沈括（1031～1095）所撰，是一部涉及古代中国自然科学、工艺技术及社会历史现象的综合性笔记体著作。据民俗学方面的专家学者考证，钟馗为唐初雍州终南县（今陕西省周至县终南镇终南村）人。对普通百姓来说，钟馗打鬼之类的故事几乎人人熟知，然而对钟馗这位驱魔大神的来历，恐怕就不是一般人能够说得清楚了，这得依靠乡间野史或民间传说，因有不少历史真相都被保留在乡间野史或民间传说里。古语说：无风不起浪，凡事都有一定的起因。据古书记载与民间传说，钟馗的来历有三种说法。

第一种说法较为普遍，说钟馗在贫寒的家境中长大，外貌生得与众不同，豹头环眼，铁面虬髯，很有才气。

钟馗的才气，与"楼观道"密切相关。钟馗的故乡周至是道教的发源地，被封为"道教祖庭"。隋唐年间，秦岭终南山下"楼观道"迅速崛起，楼观道为早期道教的基础。道家素有"夜观星象"的传统，楼观道以结草为楼，观星望气，故取名为楼观。道教以"道法自然""清静无为"为根基，尊尹喜为祖师。相传尹喜为西周的大夫，他任函谷关令期间，结草为楼，时时夜观天象。一次，尹喜发现从东方升起一团紫色的云气，冉冉飘来。紫气是祥瑞之气，紫气东来，必有好兆，尹喜意识到将有真人从此经过，便静静地在关前虔诚地等候。不久，果然看见老子骑着青色的牛经过这里，尹喜赶紧出来迎接，诚心将老子迎入草楼。老子被他的诚心所感动，向他传授了修炼的方法，还应他的请求，在草楼里写了一部著作，这就是《道德经》五千言。为郑重起见，尹喜特在楼南高岗筑台授经，留下"楼观道"这一名称。这位老子就是太上老君，是道教的创始人。

少年钟馗仰慕高贤，频繁活动于楼观道道人之间。在这期间，钟馗遇到一位楼观道中的高

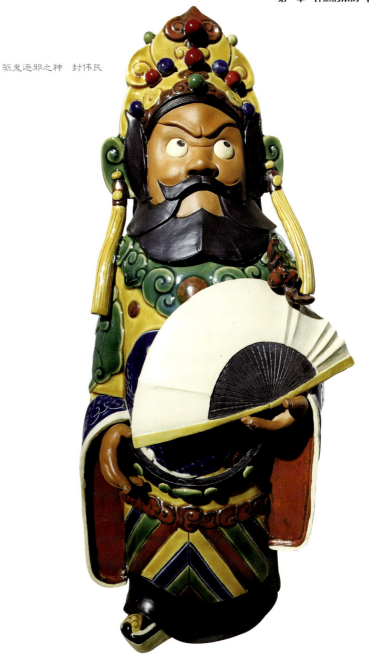

驱鬼逐邪之神　封伟民

人。高人见钟馗相貌奇特，头上常现紫气，又见其才华横溢，知他不是等闲之人，便收钟馗为徒，将其终身所学倾囊相授。钟馗天资聪颖，又虚心学习，不到一年，便经纶满腹，文武双修，并在乡间考上了举子。

钟馗平素为人刚直，正气浩然，不惧邪祟。在唐高祖武德年间（618～627），有年恰逢秋季科举考试，钟馗来到当时的京都长安应试。

钟馗风尘仆仆地来到长安，面对楼台林立，景象繁华的街市，不觉眼花缭乱。他见前面有个测字卦摊，就好奇地走到摊前说："我是赶考的举子，你给我卜个吉凶，算算前程。"说着，钟馗照测字先生的嘱咐，写了一个"馗"字，请求详解。测字先生仔细看了看后说："'馗'字拆开

正气凛然　吴杰

是'九'和'首',现在时序九月,你来应试,必然名列榜首。"继而,测字先生又看了钟馗的面相,不觉一怔,迟疑地说"相公,这个首字被抛在一边,恐怕旬日内有大祸临头,望相公多加谨慎才是。"钟馗听了,心内一度产生忧虑,后继而一想:大丈夫在世,只要行得端正,怎会有大祸降临?因此,他就没往心里去。

几天后,钟馗进了考场,照考题要求作《瀛洲侍宴》五篇,钟馗胸有成竹,一挥而就。主考官和副主考看了钟馗的卷子,不由眼前一亮,异口同声地说:"文章字字珠玑,堪为当世奇才。"于是,将钟馗点为第一名。

次日早朝,主考官向高祖皇帝禀奏,说新科状元钟馗才华出众,文章锦绣。皇上便在金殿上召见钟馗。

高祖一看钟馗相貌丑陋,顿时心中不悦,便板着脸说:"我朝开科取士,首先得有风流倜傥的儒雅气质,此等丑陋之人,如何进得大雅之堂,怎能点为状元?"

主考官连忙跪奏道:"人之优劣,全不在貌,圣主岂不闻晏婴三尺而为齐相,周昌口吃而能辅汉。钟馗人虽长得不济,但他才学出众,万望陛下三思。"高祖皇帝沉吟片刻说:"爱卿之言虽说有理,但将此人钦定为今科状元,朕总觉得不大雅观,也恐让人取笑。"

宰相卢杞为人心胸狭窄,妒贤嫉能,听了皇上的话,忙跪奏道:"状元须内外兼修,今科考生三百人众,何不另选一个?"

钟馗跪伏在地,内心早就不快,又听宰相卢杞出言不逊,不由怒从心起,猛然站立起来,指着卢杞大骂:"如此昏官在朝,岂不误国?"说罢,挥拳向卢杞打去。卢杞吓得急速避开,他见钟馗紧追不舍,便沿着龙柱逃窜。高祖见状,大怒道:"胆大举子,竟敢大闹金殿,成何体统,殿前金甲卫士,速速将他拿下。"

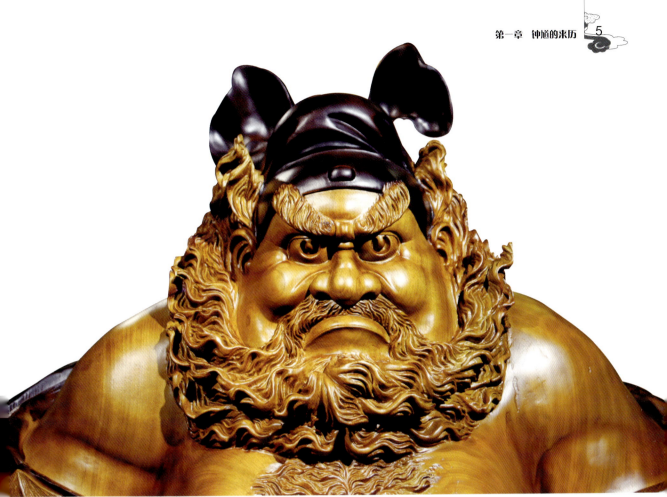

正气凛然（局部）

数年寒窗之苦，瞬间化为乌有。性格刚烈的钟馗见众多金甲卫士气势汹汹朝他而来，毫不畏惧，挥拳相迎，但寡不敌众，眼看就要遭辱，钟馗大喝一声，正邪誓不两立，盛怒之下，猛然一头向龙柱撞去。一腔碧血，洒满柱前台阶。

高祖见钟馗一怒之下竟撞柱而死，大出意外，一时无所适从。为了笼络人心，他照主考官的奏请，下旨赐钟馗以绿袍，将其尸首按状元级别的官职殡葬，并封钟馗为"驱魔大神"，昭告天下。

阴曹地府的总裁阎罗大王知道后，对钟馗的遭遇深感可惜，决定维持阳间"驱魔大神"的封赏。钟馗不负众望，在阴间不长的时间内，翦除鬼魅，立下奇功，在地狱诸官中，钟馗是"鬼中之王"，地位比较特殊，再加上他虽蒙冤受屈，却没有消沉，在翦鬼除邪上作出了贡献，其所作所为，感动了神界的最高统治者——玉皇大帝。本来钟馗死后也和所有人一样，要去阴曹地府经受煎熬，被阎王爷管辖。但玉皇大帝对钟馗格外青睐，速派使者通报下界，在钟馗历经十殿阎罗旅途时一路放行，让他顺利地走过奈何桥，免遭"血河池"虫蚁毒蛇的折磨，并破格封他为"翊圣除邪雷霆驱魔帝君"。

为让钟馗在行使职务时行路方便，阎罗大王特给钟馗配了一文一武两个助手，文的为"含冤"，武的为"负屈"，又调奈河桥上守桥的五个小鬼化为蝙蝠，为他做向导，使钟馗成了中国民间传说中的驱鬼逐邪之神。

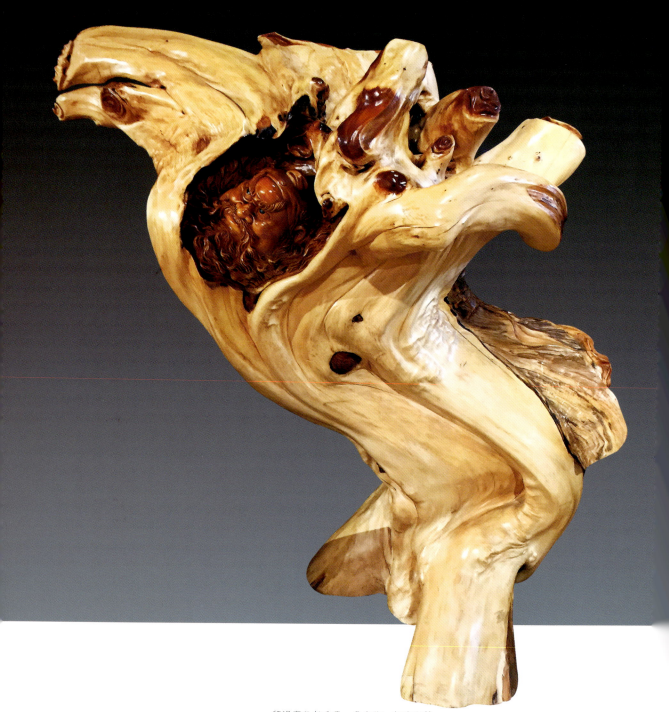

留得豪气越千年　吴杰作　郭述友藏

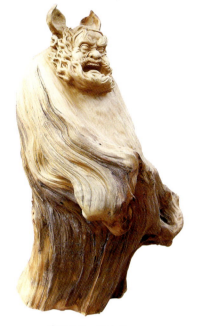

威震三界　刘小平

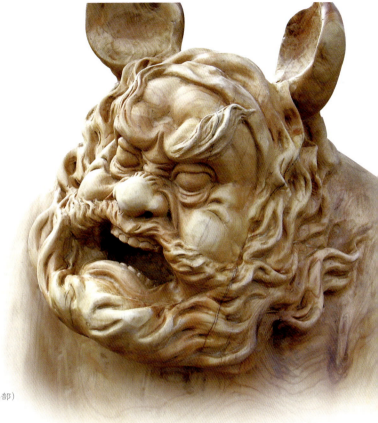

威震三界（局部）

　　第二种说法来自《竹书纪年》的记载：钟馗的最早原型为商朝开国君主成汤的右丞相伊尹。伊尹的来历颇有传奇色彩，是江河中漂泊来的婴儿。一天，成汤的妃子在伊水河边的桑地里采桑养蚕，忽见河中飘来一只木盆，盆内有一个婴儿，他看见岸边的妃子，竟张手哭叫起来。妃子感到好奇，便救起木盆内的婴儿，把他抱回宫中。成汤觉得这个婴儿可爱，便收养在身边，因这个孩子来自伊水，给他取名"伊尹"。伊尹从小聪明伶俐，成汤很是喜欢。伊尹长大后，刻苦用功，才高八斗，办事干练，受到成汤重用。伊尹不负众望，发挥自己的才能，协助成汤灭了夏桀，为商朝的建立立下汗马功劳，被成汤封为开国功臣，立为右丞相。伊尹任丞相期间，整顿吏治，洞察民情，使商朝初年经济繁荣，政治清明，商朝国力迅速强盛起来。成汤死后，年幼的孙子太甲继承王位，大权落在伊尹手中。伊尹摄政后变得自高自大起来，以先知先觉自居，把自己的话视为最高教义教育人民，大有舍我其谁的派头。伊尹见成汤的孙子太甲不遵从自己拟定的大政方针，便把他软禁于桐宫，自立为天子。后来太甲秘密潜出桐宫，重新拉起人马，杀了伊尹，商朝大政遂归于太甲。伊尹被杀后，来到阴曹地府，很不服气，认为自己身为成汤右相，才高八斗，有功于商，现却被杀，怨气很大，整日鸣冤，化为恶鬼，终日不散。此事让玉皇大帝知道了，玉帝不忍，便封伊尹为专司食鬼的总管，赐名为钟馗。《竹书纪年》是中国古代唯一留存的一部叙述夏、商、西周和春秋、战国历史的编年通史，将这位有功于商代的名相与钟馗联系起来，将人与神融为一体，值得让人寻思。

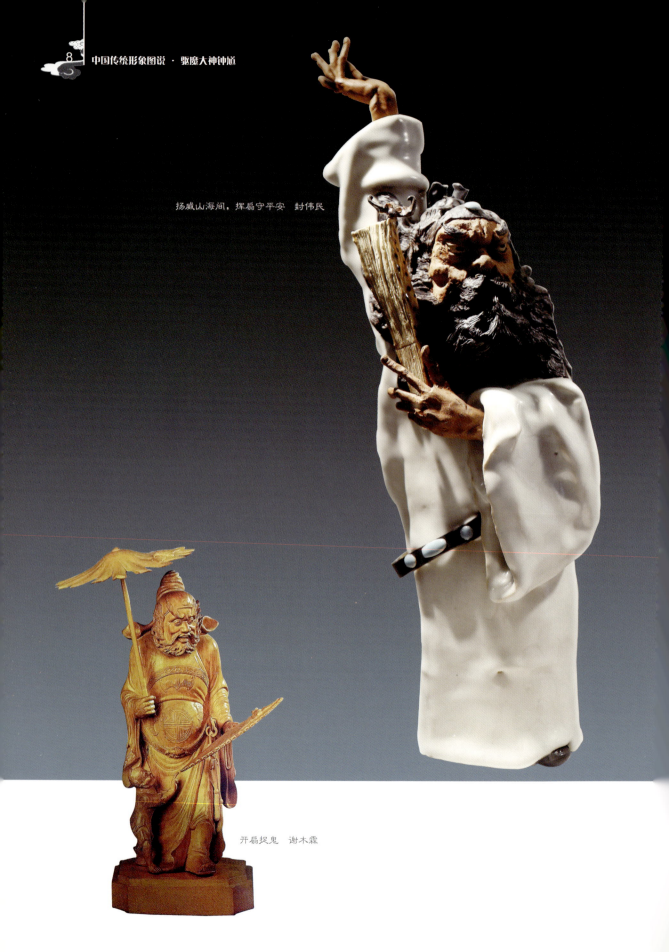

扬威山海间，挥扇守平安 封伟民

开扇捉鬼 谢木霖

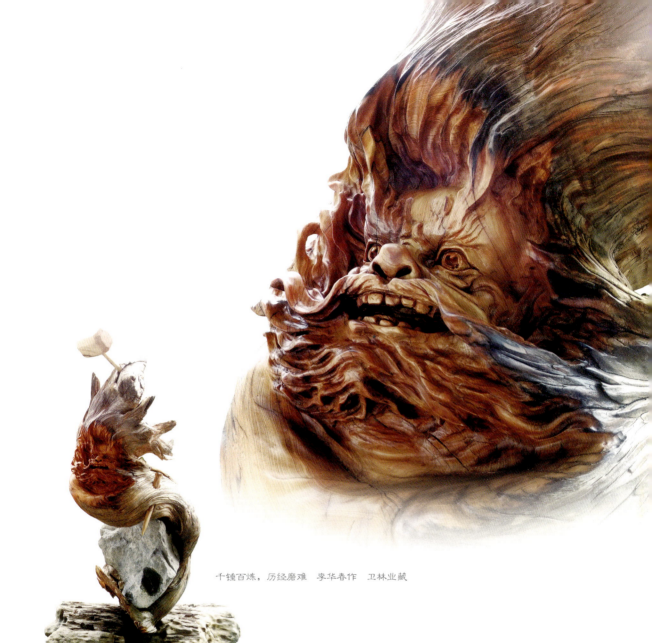

千锤百炼，历经磨难　李华春作　卫林业藏

第三种说法是历史上根本没有钟馗其人，钟馗来源于古代一种用于驱鬼的棒槌（椎）——终葵。终葵的名称来自殷商时期，它本是巫师戴在头上的方形尖顶面具，用来驱赶魔鬼。后来，人们将用于捶击的尖状工具称为终葵，两者的合音为"椎"。《说文解字》专门对椎作出了解释："椎，击也，齐谓之终葵。"据《周礼·考工记》记载"大圭，长三尺，终葵首"。这里指的"终葵"是一种利器——椎，"大圭"是古时天子的仪仗，上端形状像椎，故云"大圭终葵首"。古人以椎为作战的利器，故《后汉书·马融传》中有"翚终葵，扬关斧"的描绘。终葵这种利器盛行于战国时期，南北朝时，许多人取名钟葵或钟馗，是希望像古人用以刺鬼的武器终葵（即利椎）那样，令所有的鬼魅望而生畏。

"从天而降横九野，斩得恶鬼靖乾坤。"从唐代开始，终葵驱鬼的职责逐渐演化成一位活生生的食鬼之神，最终成了驱魔大神——钟馗。

浩然正气震乾坤　高英

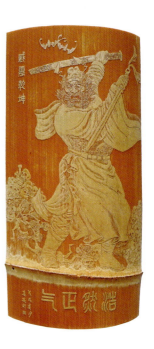

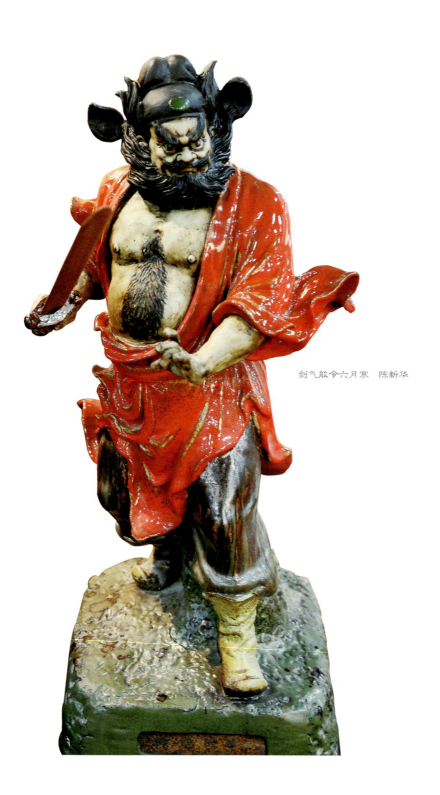

剑气敕令六月寒　陈新华

第一章 钟馗的来历

从天而降横九野,斩得恶鬼靖乾坤
李华春作　杨胜春藏

从天而降横九野,斩得恶鬼靖乾坤(局部)

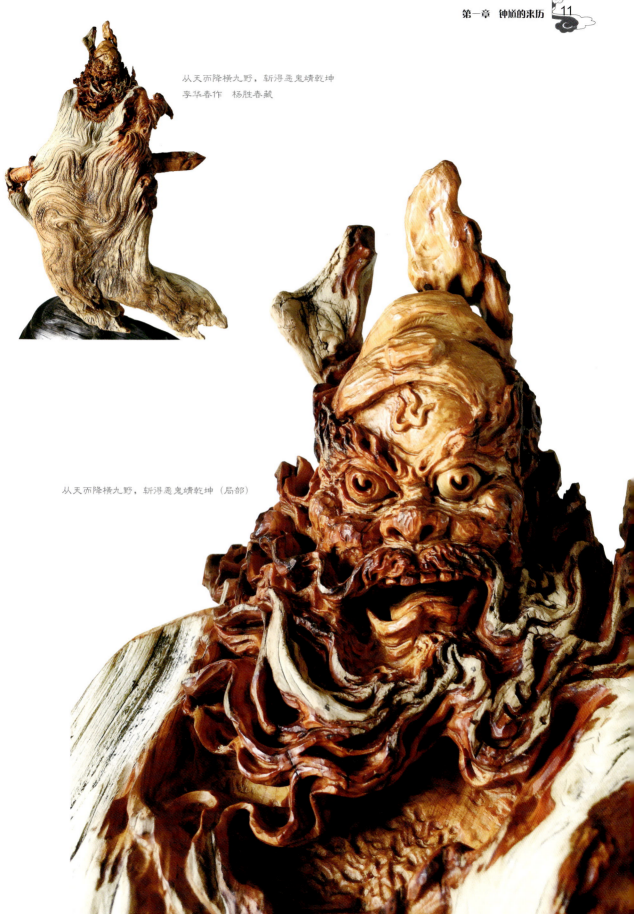

正气永存天地间　史琪

挥扇天地惊，杀鬼不用兵　享青圣

挥扇天地惊，杀鬼不用兵（局部）

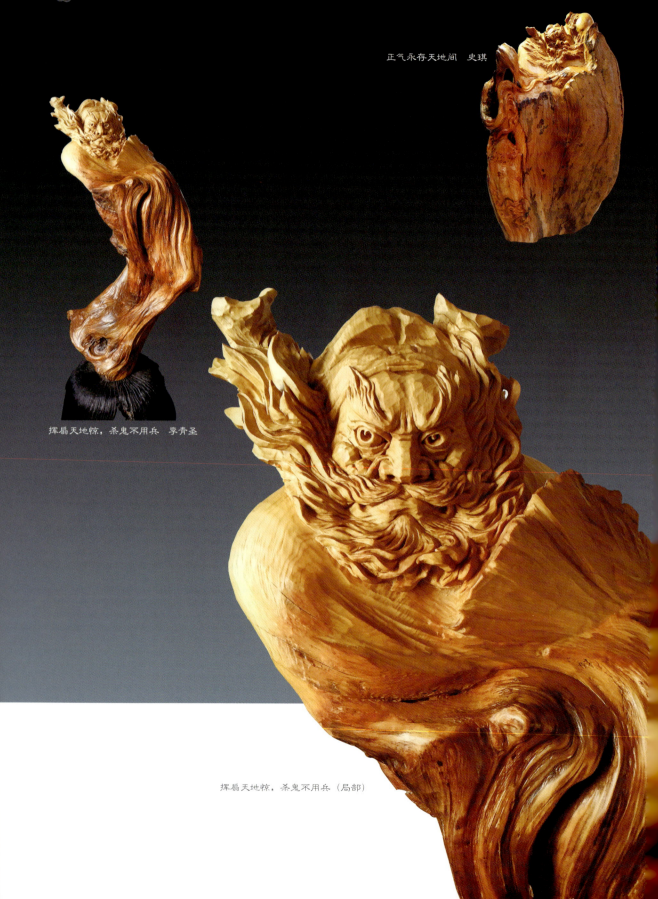

第二章
钟馗驱鬼

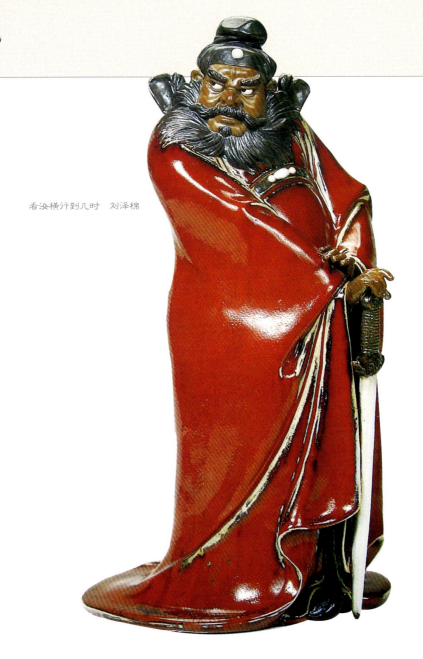

看汝横行到几时　刘泽棉

"钟馗驱鬼——保安宁",这是民间常说的一句话。我们经常见到的钟馗形象是:身穿大红袍,头戴判官帽,脚蹬一双去毛的兽皮靴子,黑苍苍的豹头脸,圆澄澄的盏灯眼,左手往下按,右手拄着一把青锋剑,眉宇间升腾浩然正气。

慧剑问情　李华春

　　钟馗驱鬼的"鬼"字可大有学问。鬼，这一子虚乌有却又无处不在的精神怪物，历久不衰，经世不灭。谈鬼、说鬼、论鬼、写鬼、信鬼、怕鬼、祭鬼、骂鬼、驱鬼、打鬼、斗鬼、斩鬼、降鬼、扮鬼、用鬼做文章的大有人在，形成了一套中华独特的鬼文化。甲骨文中"鬼"本是会意字，下面是个"人"字，上面是个可怕的脑袋，意即像人的怪物，后来逐渐演化成人死之后所变之物。《礼记·祭义》说得很明确："众生必死，死必归土，此之谓鬼。"《礼记·祭法》则对人死归土后分出了"鬼"和"神"，书中进一步指出："庶人庶土无庙，死曰鬼。"普通百姓死后无庙享祭，四处漂泊，才是鬼。而达官贵人死后有庙供奉，终年有人祭祀，则成了神。先秦典籍中涉及"鬼"的文字很多，孔夫子有名句"敬鬼神而远之"，可见儒家是信奉鬼神的，但只是"敬"而已。到了清代蒲松龄笔下，虽有凶神恶煞般的厉鬼，但更多的是重情意、懂礼仪而又年轻漂亮的女鬼。读了《聊斋》之后，不但不觉得鬼可怕，反而觉得十分可爱。我们这本书中所说的钟馗驱鬼的"鬼"不是一般的鬼，而是危害人们、扰乱阴阳两界的妖魔恶鬼。

钟馗驱鬼的传说在民间有很多版本，其中有个版本另开新路，说得颇为新奇：钟馗原来是一位风度翩翩的美男子，并不是相貌丑得出奇的驱魔大神。这是怎么回事呢？说来话就长了。

唐代初期，雍州终南县（今陕西省周至县终南镇终南村）终南山下有个秀才，名叫钟馗，父母早亡，家里十分贫苦，和妹妹钟藜相依为命过着苦日子。然而，钟馗却是个眉清目秀，容颜儒雅，风流倜傥的美书生，衣衫虽破旧，但仍透出他那股勃发英气。妹妹钟藜更是出落得冰肌玉骨，天生丽质，楚楚动人的美貌。兄才妹貌，被当地誉为"终南一对兄妹花"。钟馗人穷志不穷，读书下苦功，他天资聪颖，过眼不忘，埋头苦读，钻研学问。在当地一位得道高人的指引下，钟馗文武双修：文者，四书五经，经纶满腹；武者，十八般武艺，件件精通，并在乡间考上了举人。

这年朝廷开考取士，终南山的长辈及亲朋好友们都劝钟馗去求取功名，闯荡天下，干一番事业。在亲友们的鼓励下，在妹妹的帮助下，钟馗整理了简单的行囊，急匆匆地前往都城长安赶考。钟馗没有驴马代步，靠的是双脚走路，由于途中劳累过度，得了病，但为了按时到达长安，他还是跌跌撞撞地往前闯。有一天，黄昏过后，钟馗走得匆忙，错过宿店，走到一处叫"黑虎山"的荒山野岭。在这"空山无人夜色寒、鬼群乱啸西风峻"的深夜，钟馗伸手不见五指，不禁毛骨悚然。他迎着阵阵阴风，壮胆前行，不料，迎面真的遭遇到一群魔鬼。这群魔鬼的前生是人间的残渣，有的是专搞抢、盗、奸、杀的强盗，有的是臭名昭著的恶霸，有的是腐败官场的贪吏，他们被人间的正义之剑严惩，来到阴间成为鬼魅后，仍恶习未改，趁阎王管理的漏洞，从十八层地狱中逃了出来，臭味相投地聚集在这三不管地区，沆瀣一气，组成魔鬼集团，继续为非作歹。魔鬼们见钟馗着急地摸索着前行，一声呼啸，给钟馗来了个"鬼打墙"，使他在昏迷中，分不清方向，老在原地转圈。众魔鬼飘飘忽忽，在钟馗的周围旋转，对他胡作非为地动手动脚。钟馗虽有感觉，但摸不着方位，使不开拳脚，竟被魔鬼们团团围住，推推搡搡地进入一个低陷的坑穴。魔鬼们见他生得五官端庄，相貌堂堂，妒恨得连声怪叫。有个怪头怪脑的魔鬼厉声地说："改了他的容，换了他的貌，让他长得与我们一样，在人世间难以生存。"魔鬼们齐声称好，一哄而上，把钟馗按倒在坑穴底层，七手八脚地在他的脸上捣鼓。钟馗霎时觉得撕皮刺骨般的疼痛，清秀的脸面被彻底改容换貌了。魔鬼们望着钟馗改容后的丑脸，深感快慰，一阵鬼哭狼嚎后，消失在茫茫的夜色中。

钟馗忍痛负辱，匆匆处理了脸上创伤，怀着赶考的神圣使命，起身赶路，终于按时到了京城长安。钟馗沉着应试，圆满地交上了考卷。主考官十分赞赏钟馗的才华，将他取为开甲第一名。然而，这新科状元的名称是要皇帝钦点的，当钟馗按常例来到金銮殿面见皇帝时却出现了意外。皇帝见钟馗相貌丑陋，觉得有失皇家体面，不肯承认他为状元。主考官一再禀奏，说钟馗才华出众，应当点为状元。钟馗也向皇上禀告，讲述自己在黑虎山野岭中的不幸遭遇。可是皇帝不仅不买账，还以言语奚落，再加上当朝宰相卢杞也落井下石，以欺君之罪责难钟馗。钟馗见希望破灭，还受责难，又加上容颜被魔鬼毁坏，难以回终南山面见父老乡亲，愤怒、羞惭、委屈、无奈交织在一起，不由得大叫一声："苍天啊，我无路可走了！"说罢，就狠狠地用头朝一根白玉龙柱撞去，顿时血流如注，染红了半根龙柱，一命呜呼。

一吼鬼神惊,剑光疾如电　郑胜宁

钟馗的一缕阴魂,按常规应该通过黄泉路到阴曹地府报到的,但他没有走黄泉路,而是直接进入阴森的阎王殿。钟馗见阎罗王高高在上,若无其事,安然自得,一腔怒火在心中升腾,指着他的鼻子破口大骂:"你身为阴曹总裁,却玩忽职守,管理无方,致使魔鬼目无法纪,逃出十八层地狱,在荒山野岭结集成伙,胡作非为,毁了我堂堂容貌,害得我中的状元,一笔勾销。"阎罗王一脸惊愕,被他骂得转不过弯来。钟馗怨气未消,接着又骂:"阳世皇帝是个昏君,你这个阴间阎王也是个昏王,阴阳世界,我无处存身!这公道何在?天理何在!这天、天……"猛然,齐天大圣的形象映入他的脑中,他大喝一声:"我要效法孙悟空,上天庭到玉皇大帝面前要个公道!"钟馗越骂越气,不问青红皂白,抢步操起殿前一根金光闪亮的狼牙宝杵,东挥西舞地开打起来。

阎罗王见钟馗拿到镇殿的狼牙宝杵，不觉心慌意乱，束手无策。原来这根狼牙宝杵是阎罗殿上的镇殿宝杵，只要操在手中，一切鬼兵鬼将都要归它调遣，谁也不得抵挡。阎罗王摆摆手，只好灰溜溜地急急隐去，去想对付办法。钟馗怒气未消，心中性起，挥舞起那镇殿的宝杵，虎虎生风。忽然，"嘭"的一声巨响，宝杵无意中打在一口三丈六尺高的大钟上，声音异常雄浑洪亮。原来这是一口通天神钟，钟声扶摇直上，竟然惊动了天上坐早朝的玉皇大帝。玉帝急问："冥界出什么大事了？"在旁的太白金星掐指一算，明白了事情原委，把钟馗的事大略地讲了一遍。玉帝一忖，心惊肉跳，神态骤变，感到事态严重，着急地说："钟馗大闹人间金銮殿，现在来到阴间阎罗殿，竟挥舞起狼牙宝杵，要到天庭来，这可是件了不得的大事。上回孙猴子拿了金箍棒大闹天宫，弄得天界不宁；这回钟馗拿了狼牙宝杵，也要闹上天庭，这可怎么办？太白金星，你速传阎罗王上殿。"

　　阎罗王听到玉皇大帝传唤，急匆匆上了灵霄宝殿。玉皇胸有成竹，语气沉重地说："阎罗啊，这位钟馗可不是个等闲之人，称得上是人间奇才，由于你的管理混乱，使这班魔鬼胡作非为，毁了他的容颜，影响了他的前程，害他撞柱身亡，故而扰乱阴曹，你也有推托不掉的责任。"

　　阎罗王静静肃立，唯唯垂听。

　　"为弥补钟馗所失，更为平息事态，索性封他为驱邪斩祟将军，统领阴间鬼卒，专管妖魔邪祟，把那些胡作非为的魔鬼统统除去！"玉帝铿锵地下了命令。

　　阎罗王领了玉帝旨意，急急赶向阴曹地府。他知道自己有责难推，亲自召来钟馗阴魂，格外厚待，抚慰一番后，对他传了玉帝旨意。钟馗听说自己被封为"驱邪斩祟将军"，可以管理阴阳两界的妖魔邪祟，惩办那些胡作非为的魔鬼，能为人间消除灾祸，便高兴地答应了。阎王乘机收回镇殿狼牙宝杵，赐给钟馗两件随身法宝：一把七星斩妖剑，一只化鬼宝葫芦。

　　兄妹情深，钟馗这时最挂盼的是还在人间的妹妹钟藜。为此，在征得阎罗王同意后，他到人间去看望钟藜。在回家的途中，钟馗首先想到的是黑虎山野岭中的那群魔鬼。在一个同样月黑风高的夜晚，钟馗来到黑虎山野岭，站在山冈上，举起七星斩妖剑。在夜空中，剑中的七颗星犹如七盏明灯，闪烁出耀眼的光芒。原来这七道亮光就是召唤魔鬼的信号，那批魔鬼一看到七盏明灯，知道阎王殿新任的驱邪斩祟将军到来了，感悟到自己偷逃出十八层地狱的罪状被暴露了，纷纷聚集到七星斩妖剑下，一个个拜倒在地，不敢抬头仰望。

　　积淀怒气冲山谷，髽髻参差努双目。面对众魔鬼，钟馗大喝一声："抬起头来，看看掌七星斩妖剑的是谁？！"魔鬼们偷偷抬头一看，啊！竟是终南山秀才钟馗，一个个吓得屁滚尿流，牙齿打颤。钟馗将七星斩妖剑一挥，厉声地说："你等在人间干尽坏事，到阴间灵魂不散，逃脱阎王法网，聚集在此，沆瀣一气，继续为非作歹，为肃清流毒，今天结束你等鬼命，永不得到阳间超生！"说罢，捧出化鬼宝葫芦。说也奇怪，见到这个宝葫芦，魔鬼神色突变，想逃也无处可逃，一个个都缩成肉疙瘩，越缩越小，先后被摄进葫芦里，片刻之间，化成缕缕青烟，从葫芦口袅袅娜娜地消失了。

　　钟馗成了驱邪斩祟将军后，到处驱魔除鬼，名声越来越大，后来竟达到家喻户晓的地步，被老百姓誉为"驱魔大神"。行文至此，笔者想起了著名作家、诺贝尔奖得主莫言为徐翎超画的钟馗题写的一首诗："豹头环眼虬髯翁，色正芒寒气如虹；杀鬼常留三分慈，英雄原本是书生。"是的，钟馗原本就是一位书生。

钟馗驱魔杀鬼，声名鹊起，竟与唐明皇李隆基有很大关系。

据说，有一年唐明皇李隆基从骊山校场回宫，劳累过度引发疟疾。御医们费尽心思，忙活了一个多月也不见转机。一天深夜，玄宗在高烧不退中昏昏入睡，忽见有个小魔鬼走进殿内，小魔鬼身穿绛色衫，长着牛鼻子，一脚穿着鞋，一脚光着地，另一只鞋悬在腰际，后领中插一把竹骨纸扇。小魔鬼贼头贼脑地进入玄宗的卧室，伸手盗走了杨贵妃的绣花香囊和皇上的玉笛。玄宗十分气恼，但他身体虚弱，站不起身，便急忙叱问："你是谁？"小魔鬼油腔滑调地说："我是虚耗。虚者，在空虚中偷别人的东西，让他们心内空虚；耗者，专耗人家的吉庆喜事，让他们变喜为忧。"

玄宗听了火冒三丈，正要唤武士来驱赶这位号称"虚耗"的小魔鬼，忽然，又有一个大魔鬼急急奔进殿来。此大魔鬼长得高大魁梧，行走如风，蓬发虬髯，双目放光，头系角带，身穿蓝袍，袒露一臂，皮革裹足。大魔鬼快步上前，一伸手便抓住小魔鬼，干脆利落，用手指剜出两眼，然后把小魔鬼撕成两半，放入口中。

玄宗见了，心中害怕，用颤抖着的手指点着急问："你是谁？"这大魔鬼向玄宗施礼道："臣是终南山的钟馗。高祖武德年间，因赴长安应试得中，由于生得丑陋，废去功名，还被奸相奚落，一怒之下，撞柱而亡。幸蒙高祖赐绿袍葬臣，臣感恩戴德，誓替大唐除尽天下虚耗妖魅，请陛下不要惊慌！"其声如洪钟贯耳，一下子把唐玄宗吓醒了，摸摸身上，竟出了一体冷汗，缠身多日的疟疾霍然而愈。

玄宗神思安定后，深感意外，内心思念大魔鬼钟馗，又见不到他，便把名画家吴道子召到宫内，将夜来所梦内容告诉他，要他如梦中所见画一幅《钟馗捉鬼图》。吴道子奉旨，仿佛亲临现场一般，摊开画纸，一挥而就，呈给玄宗观看。李隆基瞪着眼睛看了半晌，见那画上钟馗与自己梦中形象完全一样：左手捉住小魔鬼，右手挖它的眼睛。玄宗惊叹吴道子画得逼真传神，说道："难道你也和朕做一样的梦吗？怎么画得这样像！"吴道子说："陛下忧劳宵旰，所以疟疾才得趁机侵犯。现在有了钟馗这位辟邪大神卫护圣德，陛下可以高枕无忧了！"

玄宗听了，深感欣慰，赏了吴道子一百两黄金，又挥毫在画上提笔批道：

灵祇应梦，厥疾全瘳。烈士除妖，实须称奖。

因图异状，颁显有司。岁暮驱除，可宜遍识。

以祛邪魅，益静妖氛。仍告天下，悉令知委。

玄宗命人将吴道子画的钟馗悬置于龙榻旁，以示自己的思念。从此之后，唐玄宗不再做噩梦。为感谢钟馗救驾之功，唐玄宗乘兴赐钟馗为"镇宅圣君""万应之神"。每当新年来临，唐玄宗还将钟馗画像作为新年礼物赐给大臣。

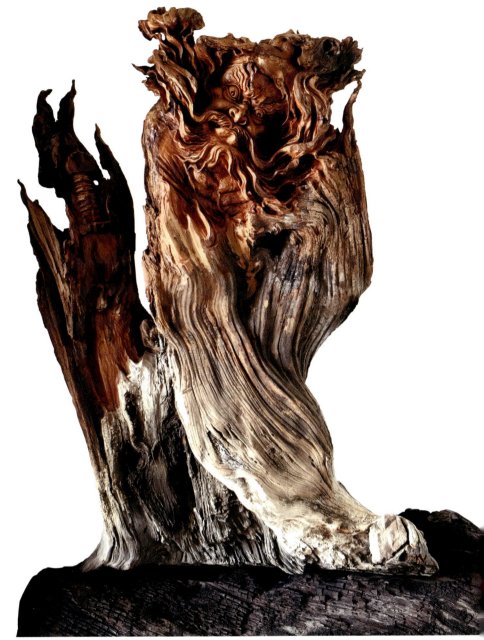

出剑斩魔平天下　李华春

　　为弘扬钟馗捉魔鬼的神威，有关部门奉旨，将吴道子所画的《钟馗捉鬼图》雕版印刷，广颁天下。大家拿到这张图后，都在岁暮除夕时贴在自家门上，以驱邪魅，保佑平安。由于唐明皇的大力宣扬，钟馗才确立了头号打鬼门神的地位，世代相传。

　　每当新年来临，唐玄宗还将钟馗画像作为新年礼物赐给大臣。这成了盛唐以来的惯例，如唐玄宗时的丞相张说(667～730)所撰《谢赐钟馗及历日表》一文，记载了钟馗画融入新春年节民俗的情景："中使至，奉宣圣旨，赐画钟馗一及新历日一轴……"大诗人刘禹锡也曾写过类似的诗篇。从这些唐人诗句中不难看出，钟馗在唐朝时已是声名赫赫，张挂钟馗神像已成为上层社会流行的年俗。

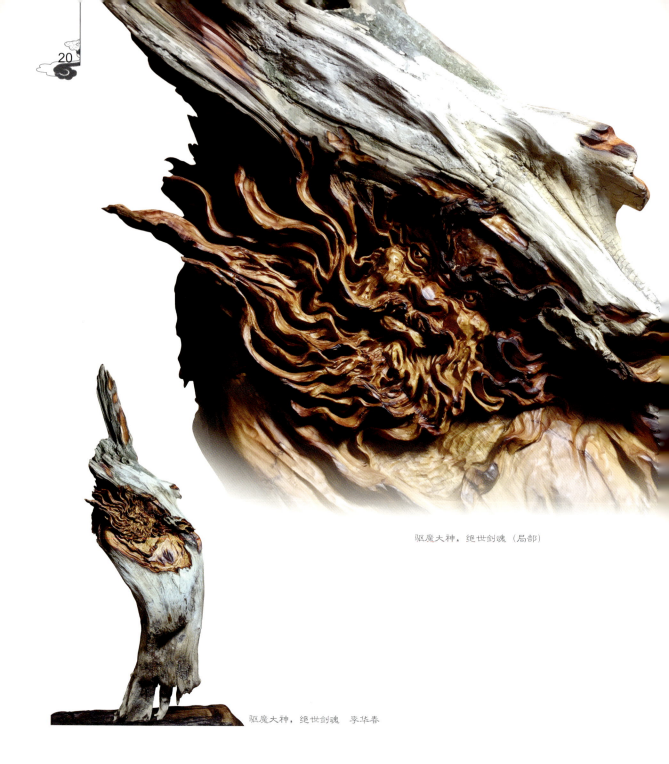

驱魔大神,绝世剑魂(局部)

驱魔大神,绝世剑魂　李华春

前述故事的最早版本见于北宋博物学家沈括所著《梦溪笔谈》的《补笔谈》。北宋以来,几乎所有的钟馗故事都与此传说相类似。传说终归是传说,因为个中的真实性是大打折扣的,如唐代有关唐明皇李隆基的文献记载很多,却找不到钟馗梦中显灵为唐明皇捉鬼的故事。更值得一提的是,唐高祖不可能主持殿试考试,因为殿试考试制度,是一百多年以后才由宋太祖赵匡胤一手创立的。综上所述,钟馗其人以及他死后成神的故事,很可能是宋朝以后才被虚构出来的。然而,这个故事至少有一处是真实的,那就是钟馗在唐明皇时代,已经是一位声名显赫的驱鬼大神了。

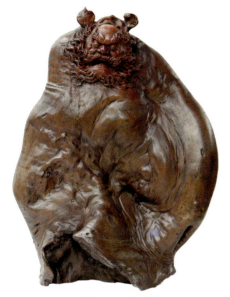

决眦除阴鬼　储宗染

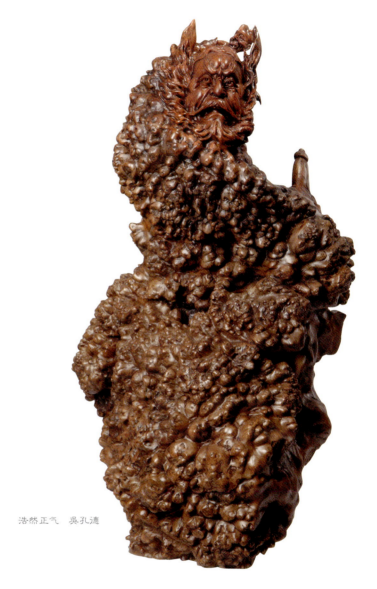

浩然正气　吴孔德

妖魔鬼怪常在夜间出来活动，祸害生灵。夜巡，便成了驱魔大神钟馗经常行使的职责。钟馗夜巡时常常伴有蝙蝠飞舞。据民间传说，蝙蝠能识别妖魔鬼怪的行踪，而且这种小精灵的飞舞也为夜巡增添了神奇。这里特推出几件造型艺术家们创作的钟馗夜巡的作品供大家品赏，这里有钟馗撑伞的、握剑的、提灯的、握拳的，也有钟馗在夜巡时抓到不法魔鬼进行处置的，展示了钟馗威慑魔鬼的不凡气宇。

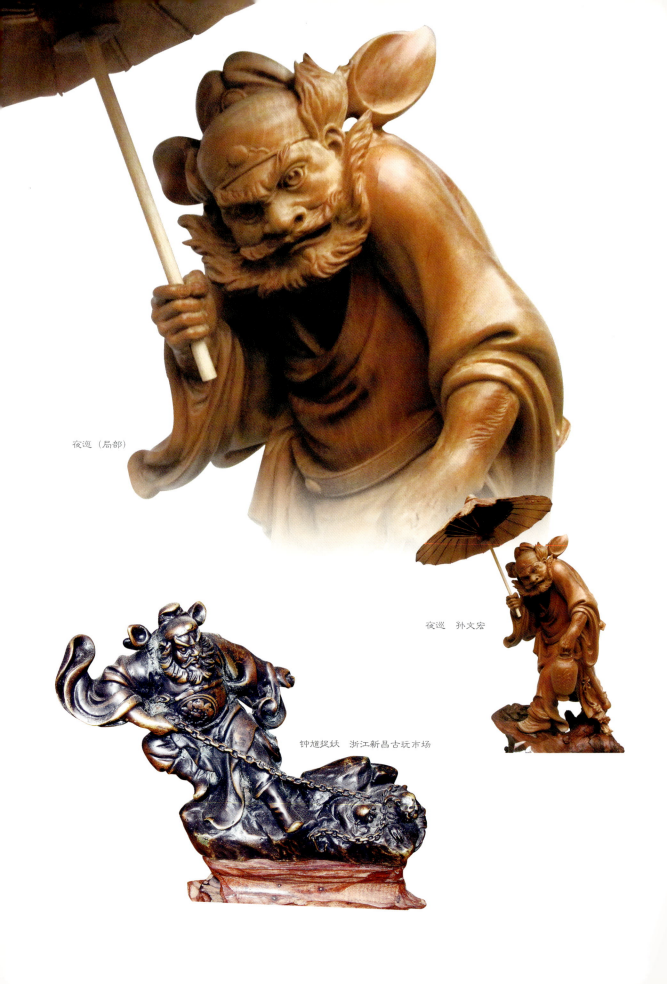

夜巡（局部）

夜巡　孙文宏

钟馗捉妖　浙江新昌古玩市场

第二章 钟馗驱鬼

气吞山河灭妖魔　田京川

张灯巡夜灭群妖　陈航君

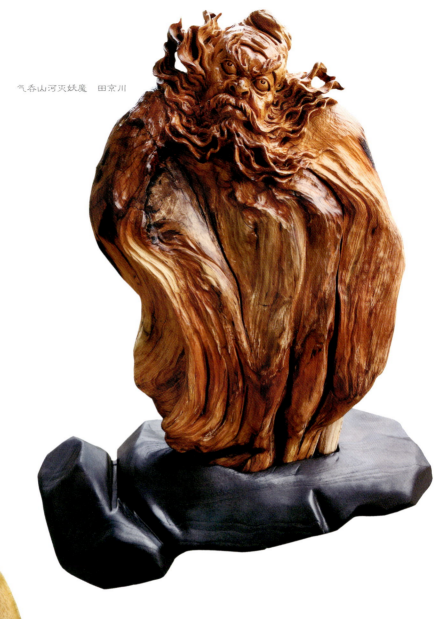

正气凛然寒魔妖（局部）

正气凛然寒魔妖　詹明勇

振臂慑魔　品根斋

第二章 钟馗驱鬼

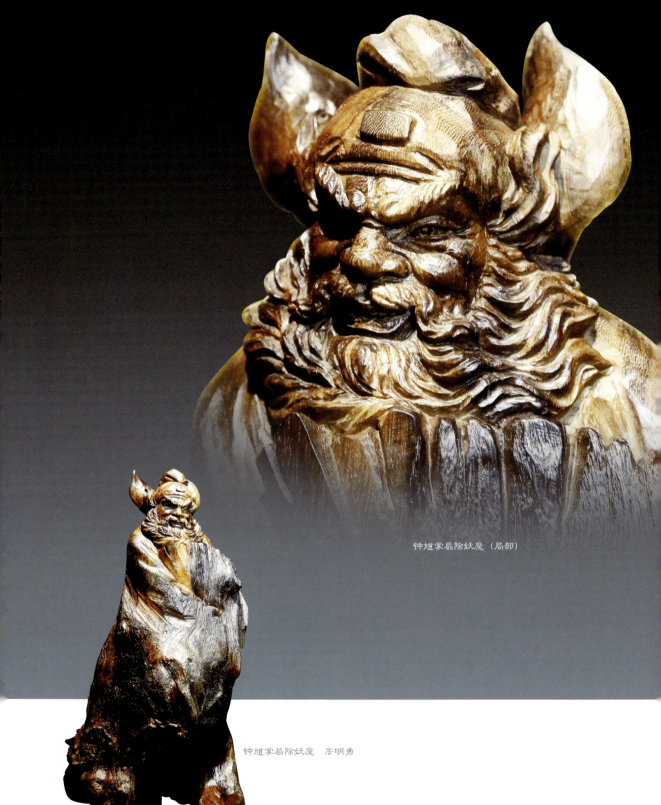

钟馗掌扇除妖魔（局部）

钟馗掌扇除妖魔　詹明勇

仗剑驱邪夜巡忙　李华春

擒鬼（局部）

擒鬼　佚名

第二章 钟馗驱鬼 27

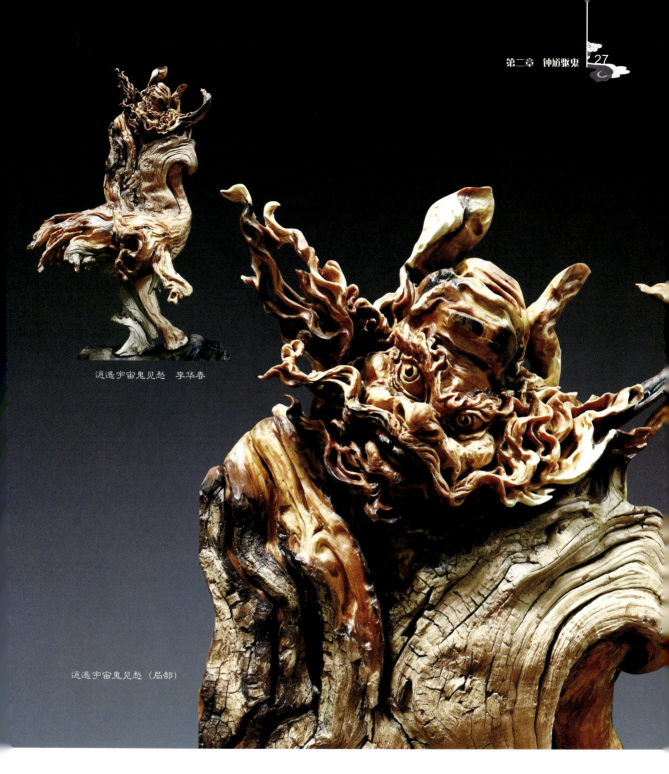

逍遥宇宙鬼见愁 李华春

逍遥宇宙鬼见愁（局部）

　　根雕艺术家李华春创作的四件钟馗夜巡作品，突出了他明察秋毫的神威。深夜，钟馗俯身催行，那深邃圆瞪的慑人目光，幻化成猫眼极度敏锐，加上满嘴浓密的络腮胡须极力绽开，像是一头东方醒狮在怒吼。怒来无发亦冲冠，剑气能令六月寒。钟馗手拿斩鬼剑，显出高度的敏感与警惕，使四处流窜的鬼卒惊骇而驯服于他的威猛气势之下。

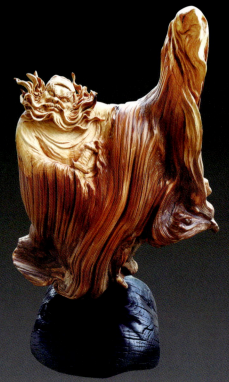

打鬼任务重　一袖号乾坤　丁亚洲

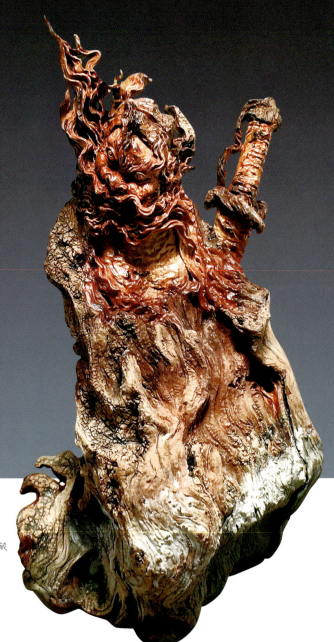

威震四海　李华春作　李志华藏

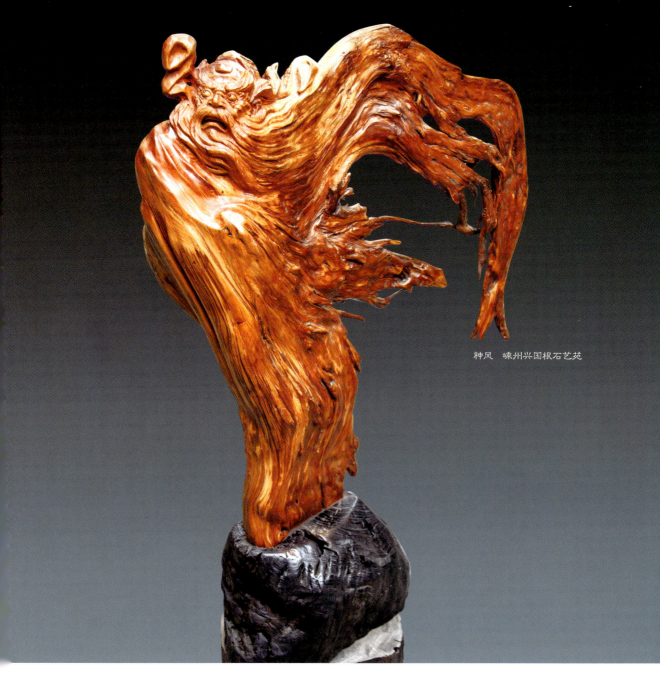

神风　嵊州兴国根石艺苑

"奋八九尺猛兽身躯，吐三千丈凌云志气"。嵊州兴国根石艺苑创作的"神风"表现出钟馗嫉恶如仇，怒铲人间不平的凛然气势。钟馗那带有符号式的胡须，显现其威慑鬼邪、凛然不可侵犯的神态；那咄咄逼人的目光，显示了钟馗嫉恶如仇的威力。你看，钟馗怒目圆睁，短须飘拂，表现除却人间妖魔鬼怪的决心。其造型庄严含威武，凛然生风。值得提出的是作者巧妙地运用了根材的天然造型与肌理，并和形象巧妙结合，两者相得益彰。

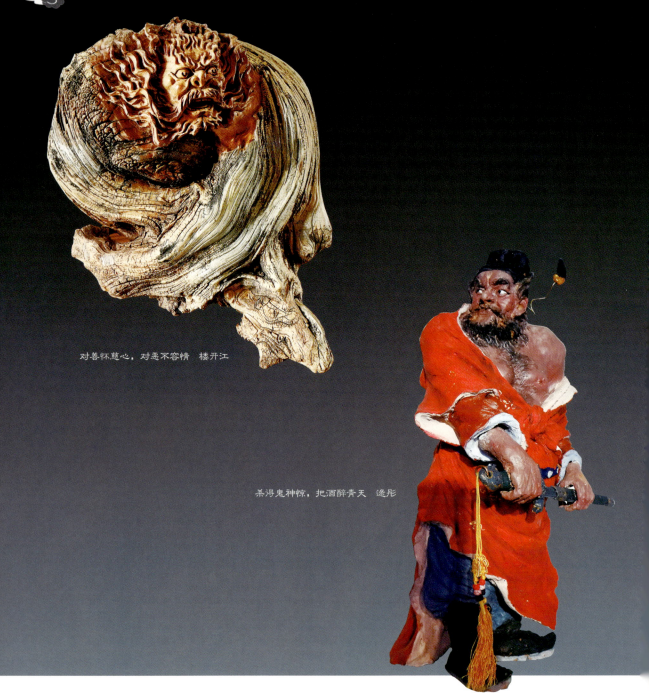

对善怀慈心，对恶不容情　楼开江

杀得鬼神惊，把酒醉青天　逸形

 钟馗为驱鬼、降妖、除魔、驱邪的大神，亦是九界神怪之首。他不仅以神勇之势，驱鬼、降妖、除魔，同时也对百姓劝恶扬善，彰显善有善报、恶有恶报的传统道德观念。钟馗歌颂人世间的真善美、伸张正义的传奇故事，将长留在天地之间。

第二章 钟馗驱鬼 31

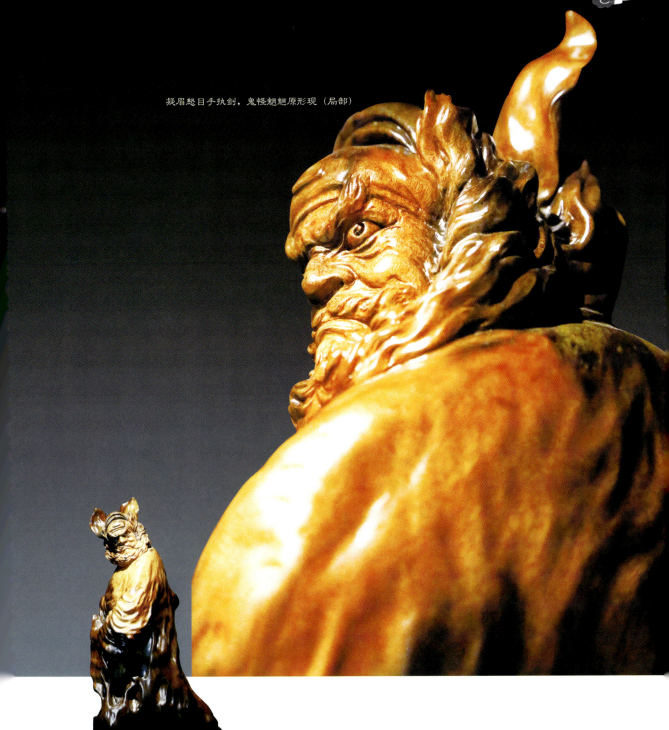

嶷眉怒目手执剑，鬼怪魍魉原形现（局部）

嶷眉怒目手执剑，鬼怪魍魉原形现　詹明勇

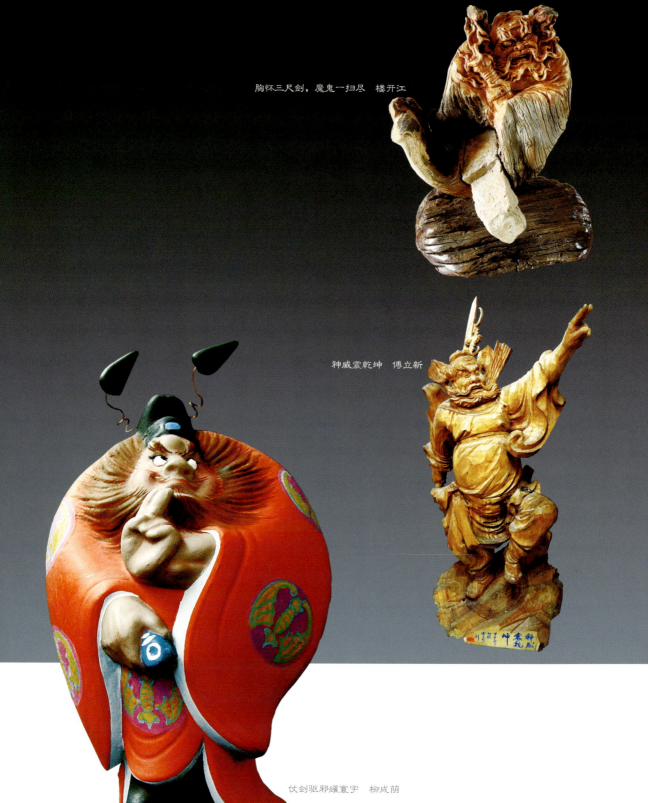

胸怀三尺剑，魔鬼一扫尽　楼开江

神威震乾坤　傅立新

仗剑驱邪耀寰宇　柳成荫

第二章 钟馗驱鬼

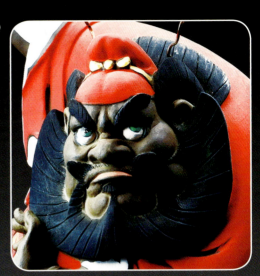

拔剑魑魅惊（局部）

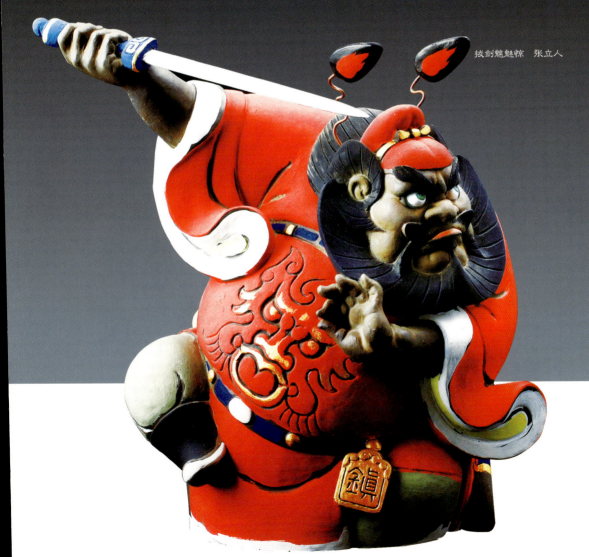

拔剑魑魅惊　张立人

神威　刘宝玮

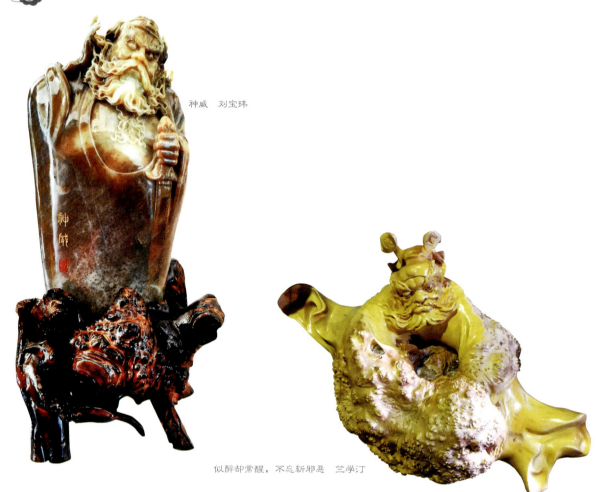

似醉却常醒，不忘斩邪恶　竺学汀

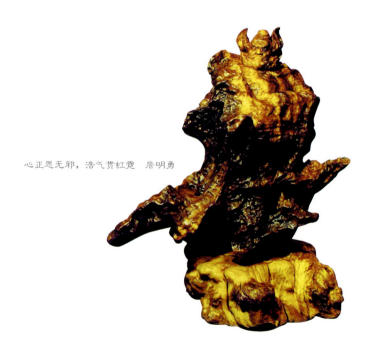

心正思无邪，浩气贯虹霓　詹明勇

心正思无邪，浩气贯虹霓（局部）

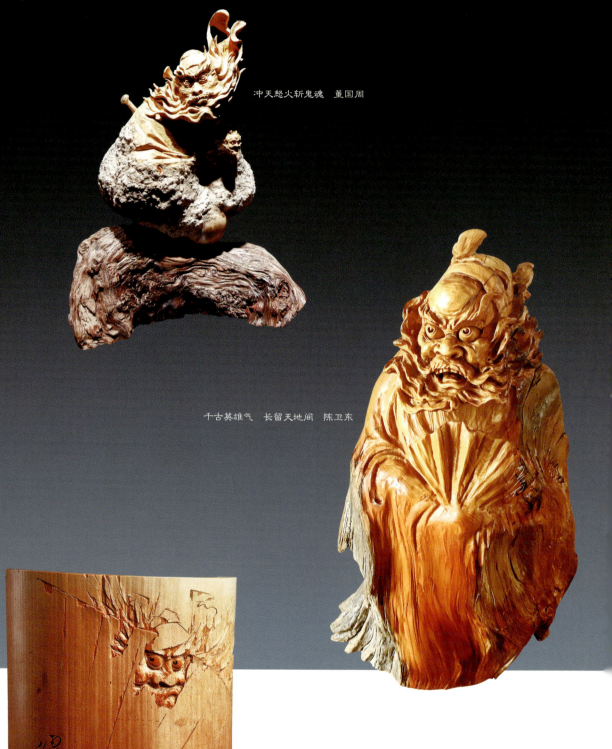

冲天怒火斩鬼魂　董国周

千古英雄气　长留天地间　陈卫东

正气　秋人

第二章 钟馗驱鬼

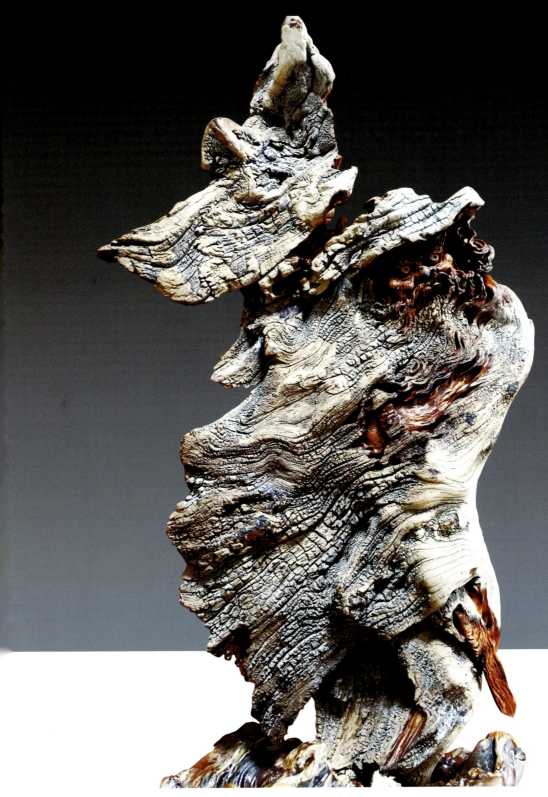

仗剑驱邪　李华春

第三章
钟馗端午斩五毒

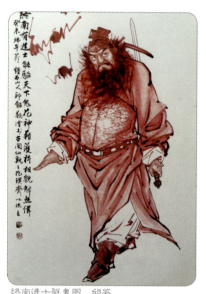
终南进士驱鬼图　邱鉴

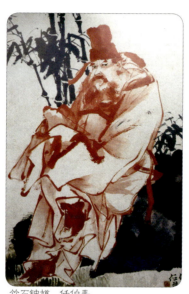
竹石钟馗　任伯年

"雄才法气耀天庭，凛烈威风护众生。仗剑驱邪云物外，阖家长享太平春。"钟馗是中国传统道教诸神中唯一的万应之神，驱魔除邪，消灾除害，要福得福，要财得财，有求必应。每到年节的除夕，人们都要张挂钟馗的画像，不仅能保佑平安康乐，还能带来吉祥幸福，使全家春色满园。这种张挂钟馗画像的风俗源自唐朝，盛于宋代，持续至清代，一千多年，从未间断。

然而如今，张挂钟馗画像的时间却从岁末的除夕改到农历五月初五的端午节，这又是为何？原来，这种改变源于乾隆二十二年（1757）。那年，全国不少地方发生瘟疫，死了不少人，人们认为这是瘟魔在作怪，便将驱魔大神钟馗提前请出来，施威捉鬼辟瘟，以保地方太平。从此以后，端午节张挂钟馗画像便相沿成俗。清人敦礼臣《燕京岁时记》记载："每至端阳，市肆间用尺幅黄纸，盖以朱印，或绘画天师、钟馗之像，悬而售之，都人士争相购买，粘之中门，以避祟恶。"又据清代《北平风俗类征》记载："端阳节，午时以朱墨画钟馗像，用鸡血点眼，俗称'朱砂判'者悬屋中，谓能驱邪。"

据民间传说，端午日以朱砂提炼出来的朱红颜色绘画钟馗，驱魔除邪的效果最为灵验，因朱砂加热后可提炼水银，而水银是一种能发光的有毒金属，能遏止邪气，因此，道家画符也多用朱色。清代以前，钟馗的衣服大多为绿袍，明代"景泰十才子之首"的诗人刘溥在《钟馗杀鬼图》中便提有"绿袍进士倚长剑，席帽飐影乌靴宽"的诗句。清代及其以后，人们将钟馗的衣袍逐渐改为朱红色，甚至通体都用朱红色点染，以示吉利。"三尺宝剑大红袍，破靴踏步虾扇摇。"这便是当时钟馗形象的写照。这里我们推出清代画家任伯年用朱砂画的《竹石钟馗》和现代画家邱鉴用朱砂画的《终南进士驱鬼图》，让大家一见端倪。

第三章 钟馗端午斩五毒

竹石钟馗（局部）

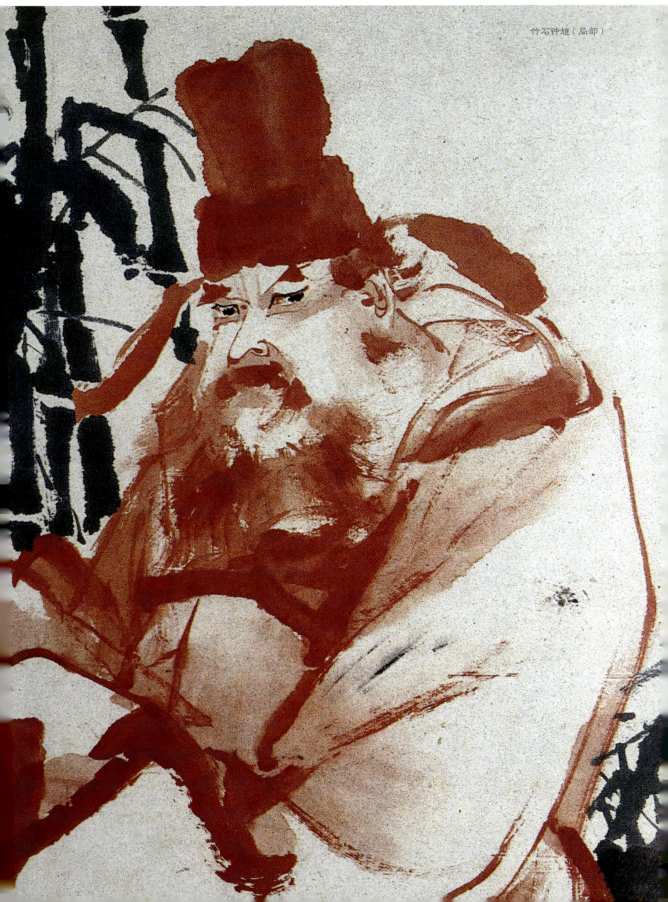

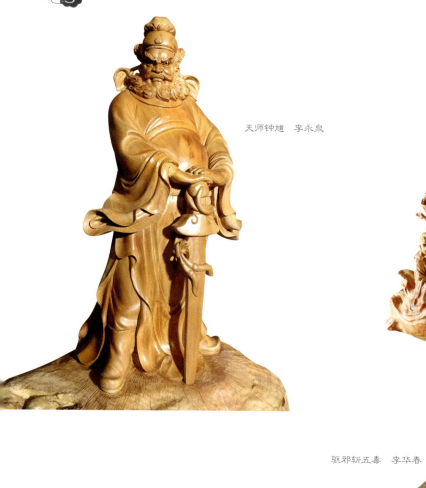

天师钟馗　李永泉

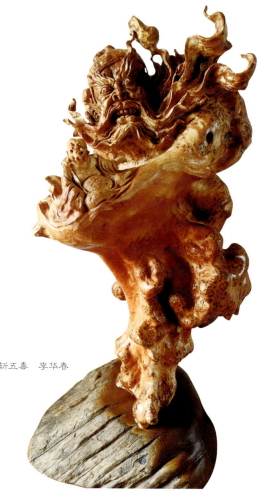

驱邪斩五毒　李华春

　　端午节是农历五月初五，又称端阳、重午、钟馗文化端午节，是中国人民传统的节日。根据时令气候，农历五月，天气变热，是毒虫出动的日子。毒虫危害范围广，数量多，因此，人们常在门上悬挂艾叶、菖蒲，饮雄黄酒等来辟邪除毒。民间传说中的毒虫主要是五种动物，分别是毒蛇、蜈蚣、蝎子、壁虎和蟾蜍，称为"五毒"。其实，把这五种动物合称为"五毒"是古人的一种误解，因为壁虎无毒，却被认为是毒物，这有失公正，因此有的地方便用蜘蛛替代壁虎。

　　端午悬挂钟馗像的风俗，是让原本降妖除魔的钟馗赋予了除五毒的新使命，以确保百姓一方平安。在钟馗的传统故事里并没有五毒，只有五只小鬼，因为让驱魔大神钟馗来斩这些毒虫，显得小题大做了。从明代开始，五只小鬼在钟馗故事里出现，据说钟馗的丑陋相貌与他们有关。钟馗本是英俊潇洒风流倜傥的书生，赶考路上被五个捣乱的小鬼毁坏了容貌，使钟馗考中的状

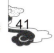

第三章 钟馗端午斩五毒

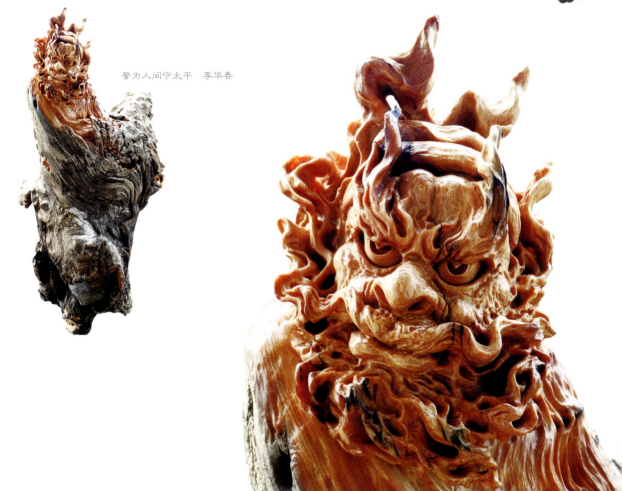

誓为人间守太平　李华春

誓为人间守太平（局部）

元一笔勾销，含冤撞柱而死。后来，钟馗被封为捉鬼的神，他施行的第一件事便是制服了这五个小鬼。据说钟馗并没有将五个小鬼置于死地，而是转化成自己的跟班，画像中经常尾随钟馗的就是这五个小鬼。

这五个小鬼演化成为五种毒虫，来危害人间是从清代乾隆年间出现的，这便使钟馗担当起另一种全新职能，成为斩除五毒的天师。天师者，是合乎天然之道的老师。在古代小说中，天师通常有起死回生、治病救人的本事，深受百姓爱戴。其实，原来专职斩五毒的神仙是张天师，张天师是天师道的创始人张道陵。明代以来，随着钟馗故事的传扬，驱魔大神在人们心目中的地位逐渐升高，使钟馗渐渐取代了张天师。在这以后，钟馗又与张天师形象相融合，为民斩除五毒，使钟馗成为端午节里最受老百姓欢迎的天师。

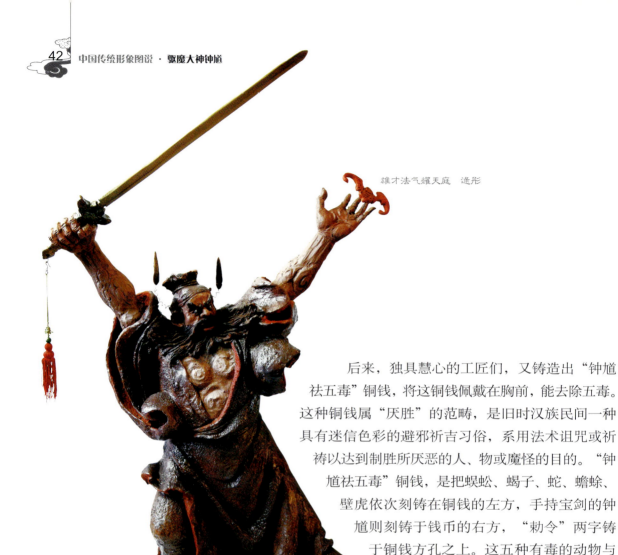

雄才法气耀天庭　逸彤

后来,独具慧心的工匠们,又铸造出"钟馗祛五毒"铜钱,将这铜钱佩戴在胸前,能去除五毒。这种铜钱属"厌胜"的范畴,是旧时汉族民间一种具有迷信色彩的避邪祈吉习俗,系用法术诅咒或祈祷以达到制胜所厌恶的人、物或魔怪的目的。"钟馗祛五毒"铜钱,是把蜈蚣、蝎子、蛇、蟾蜍、壁虎依次刻铸在铜钱的左方,手持宝剑的钟馗则刻铸于钱币的右方,"勅令"两字铸于铜钱方孔之上。这五种有毒的动物与钟馗"同居"于一铜钱之中,蕴含着斩除妖孽、惩罚邪恶之意。"未拥旗旌十万兵,全凭一剑斥邪行。年年捉鬼鬼还有,每到端阳倍念君。"端午节这天,从清代至民国,上至宫廷达官贵人,下至民间百姓,均佩戴"祛五毒"钱币,这已经成为一种时尚。

　　钟馗驱鬼怪,斩五毒,手中得有武器。早先,钟馗的武器是钢鞭和金锏,后来变成了宝剑。钟馗用鞭和锏作为打鬼的武器非常适合,也符合钟馗的刚烈形象。相比之下,素有"百兵之君"美称的宝剑就显得温和一些,因为古代无论文官武将,大多会佩带一柄宝剑,既能防身,又显得高雅。那么,人们为什么把这柄看似温文尔雅的宝剑配给钟馗呢?原来,这不是一柄普通的宝剑,而是专用于斩鬼的"七星剑"。七星剑是指镶有七颗铜钉的宝剑,剑身上有七个相连的圆点,那是北斗七星图案。北斗七星,在道教中拥有崇高的地位,自古来道士均以七星剑为作法仪典的法器,是道士作法事时参拜的重要依托。

　　明代以来,民间活跃着许多道士,他们游走江湖,以作法事为职业,宣称通过他们虔诚的祷告,北斗七星之神就会下凡人间,为老百姓消除灾祸、驱除邪气、斩除妖魔鬼怪。这些乡间道士在人们生活中无处不在,大事小情无不插手。他们频繁的请钟馗下凡捉鬼,赋予钟馗新的职能。"浩然正气三尺剑,铲邪除恶驻人间",钟馗持剑的形象日益深入民心。

第三章　钟馗端午斩五毒

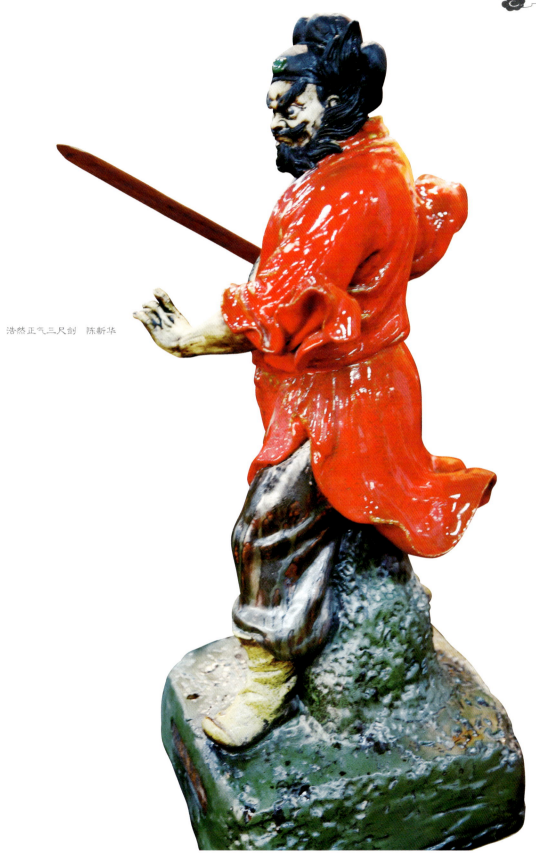

浩然正气三尺剑　陈新华

七星宝剑护众生　朱利勇

凛烈威风护众生　逸彤

第三章 钟馗端午斩五毒　45

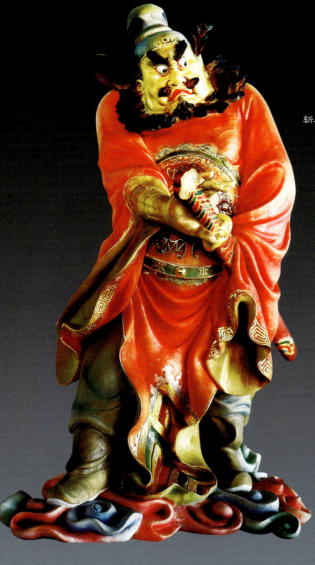

斩尽天下五毒　佘国平

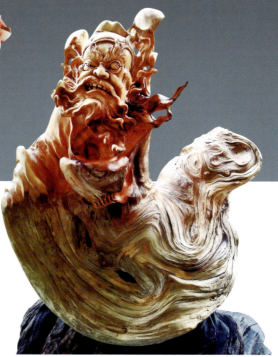

手拿扇子驱鬼邪　李华春作　魏忠龙藏

钟馗觅鬼踪　孙文勇

第三章 钟馗端午斩五毒 47

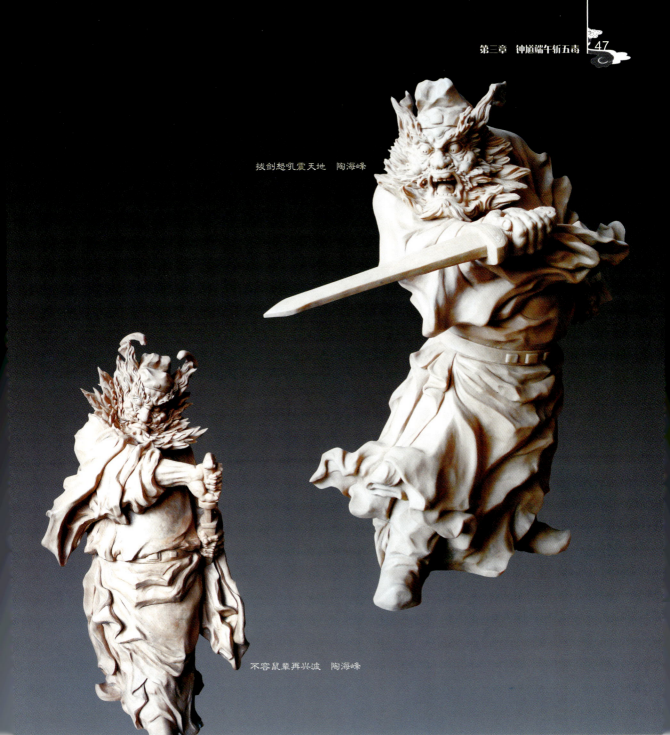

拔剑怒吼震天地　陶海峰

不容鼠辈再兴波　陶海峰

　　"拔剑怒吼震天地"是造型艺术家陶海峰创作的。钟馗圆睁的环眼，似乎能看穿人间一切邪气；紧皱的浓眉，犹如烈火般在燃烧；怒张的须发，如同一触即发的利箭；怒狮般的嚎吼，仿佛吞没了人间一切邪恶。这件作品蕴含着作者铲除一切邪恶，维护当今和谐社会的向往。

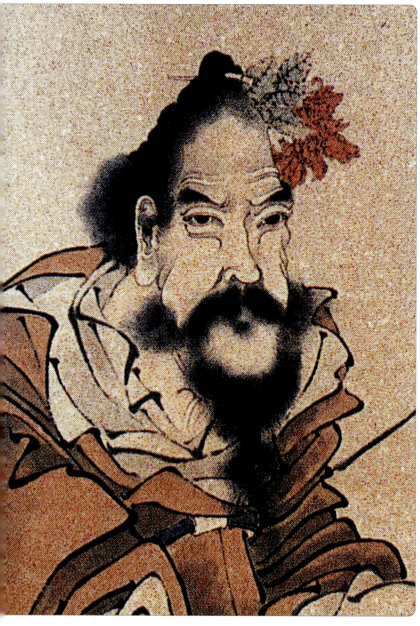

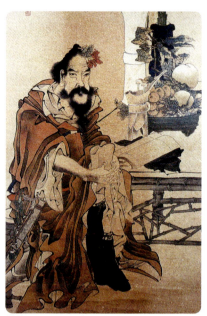

簪花钟馗图　任伯年（清）

　　值得一提的是驱鬼怪，斩五毒的驱魔大神钟馗还与红花有缘。五月端午，是石榴花盛开的季节，艳红似火，光辉灿丽，因此五月又称"榴月"。传说钟馗的生日是五月五日，此时，钟馗的故乡西安户县欢乐谷的石榴红花开得正艳，鲜红如火。古人认为红色能辟邪，钟馗嫉恶如仇的火样性格，恰如石榴迎火而出的刚烈性情，因此，大家就把能驱鬼除恶的钟馗和石榴花组合在一起，并冠钟馗以"五月石榴花神"的称号。还将石榴花确定为西安市的"市花"。

　　石榴，是石榴科石榴属植物，树姿优美，枝叶秀丽，为落叶小乔木。每逢初春，便嫩叶抽绿，婀娜多姿；一到盛夏，便繁花似锦，灿若云霞；而到了秋季，便果实累累，挂满枝头。石榴花色彩缤纷，有大红、粉红、桃红、橙黄、白色等颜色，又以大红色的最多。中国人向来喜欢红色，因此很多中国人喜欢在自家庭院里种植一两棵石榴，以祈求生活如石榴花般红红火火。古代妇女着

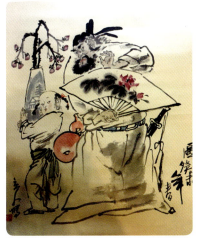

钟馗簪花　张立人

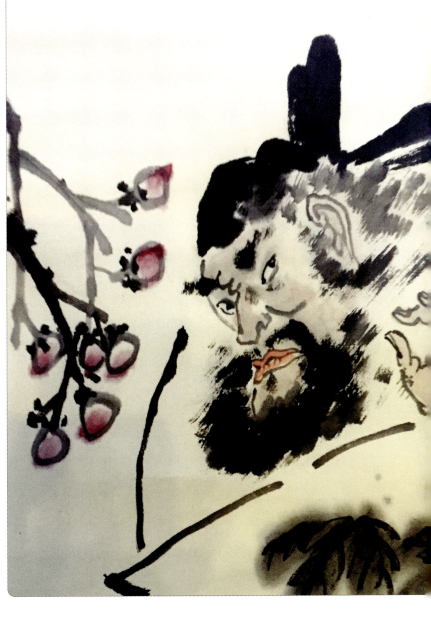

裙,更喜欢石榴花的"别样红",刻意将裙子染成像石榴花的红色,还将这种颜色的裙子称为"石榴裙"。"石榴裙"鲜艳明媚,难怪古代许多男子情不自禁地"拜倒在石榴裙下"了。中国人视石榴为吉祥物,称石榴"千房同膜,千子如一",寓意"多子多孙"。民间婚嫁之时,常于新房案头或他处置放切开果皮、露出浆果的石榴,是多子多福的象征。在中国传统文化中,因石榴之"榴"与"留"同音,寓意"送榴传谊"。每逢秋天石榴成熟,亲朋好友常常互赠石榴,以表友谊之情。在古典诗词中,石榴与红豆、红叶、红杏一样,以其鲜艳的红色寄托人们浓烈缠绵的相思。石榴圆润亮丽,又象征娇艳妩媚的女子,史籍记载,武则天曾封石榴为"多籽丽人"。故唐以后以石榴为题材的美术作品和工艺品,多以"榴开百子""三多图""宜男多子""华封三祝"等为主题。

朝天矫矫若游龙，终南进士也美容　庄阳

　　农历五月的大红石榴花，深受古代丽人们的青睐，因此许多女子都喜欢将其戴在云鬓上，增添娇艳。唐人杜牧有诗句曰："一朵佳人玉钗上，只疑烧却翠云鬟。"诗人见佳人发簪上的石榴花红艳似火，担心会烧了佳人的翠簪和秀发。古代女子喜欢戴石榴花，在情理之中，然而，在一些钟馗画像中，头上也戴着石榴花，令许多人感到疑惑，难道形象丑陋的钟馗也爱美？是的，钟馗也爱美，这位"五月石榴花神"不仅戴石榴花，也戴其他的红花。"五月花神丑钟馗，唐王不点状元魁。艾叶如旗征百服，苍蒲似剑斩妖魔。雄黄酒，饮数杯，阵阵轻风拂面吹。"这种民间习俗，自然也会影响到艺术创作，当我们见到钟馗簪花的作品时，也就不足为奇了。

第四章
钟馗的判官造型

自钟馗捉鬼的形象树立后,深受人们的欢迎,继而衍生出钟馗斩妖、钟馗醉酒、钟馗嫁妹等许多钟馗的传说故事,营造出钟馗的多种形象。然而,钟馗这个人物却"于史无据,事出无典",加之相貌丑陋,鬼气十足,从来没有得到哪一朝皇帝赐给他封号的公文,也没有哪一个皇朝出面主持给钟馗建庙的记载。正因如此,民间塑造钟馗的形象才拥有了更大的自由空间。

钟馗的形象常在"傩文化"中出现。"傩"是中国汉族传统文化中多元宗教(包括原始自然崇拜和宗教)、多种民俗和多种艺术相融合的文化形态,包括傩仪、傩俗、傩歌、傩舞、傩戏、傩艺以及供人朝拜的傩庙等项目。其表现目的是驱鬼逐疫、除灾呈祥,而内涵则是通过各种仪式活动达到阴阳调和、风调雨顺、五谷丰登、人寿年丰、国富民强和天下太平的目的,在不同地区、不同民族里形成多姿多彩、奇异瑰丽的风采。始建于唐宋时期的民间傩庙,里面的钟馗塑像与众不同,他不是通常所见挥舞金锏或宝剑的威猛形象,而是一派朝廷大员的气度,这里的钟馗有另外一个尊称:判官老爷。判官是古代传说的阴间官名,判处人的轮回生死,对坏人进行惩罚,对好人进行奖励。那么,钟馗是怎样成为判官的呢?

首先,让我们从老百姓的口碑中来获取信息:钟馗蒙受冤屈,感动了天上神界的最高统治者——玉皇大帝。玉皇大帝听说了钟馗的冤情后,对钟馗刚烈不屈的性格非常赞赏,破格委以重任。在奔赴到阴曹地府报到的黄泉路途中,钟馗接到玉帝的一纸聘书,任命为"阴界判官"。这判官职务,并非无中生有,在人间朝廷官场,判官也是实力派人物,北宋著名的清官包拯就曾担任判官一职。在很多人观念里,包拯和钟馗有着相同的性格特征,刚正不阿,铁面无私。一位是人间的清官包青天,一位是阴间的判官钟馗。

阴间判官位于阴曹地府的阎王殿中,负责审判来到冥府的幽魂。最著名的四大阴间判官为:魏征、钟馗、陆之道、崔珏,分别掌管赏善司、罚恶司、阴律司、查察司。钟馗是掌管"罚恶司"的判官,专门处置生前作恶的坏鬼。他身着紫袍,双唇紧闭,怒目圆睁,一副公事公办的样子。凡来报到的鬼魂,要先到"孽镜台"前,经过映照,显明善恶,区分好坏。鉴别出的作恶坏鬼就交给钟馗处置了,他根据阎罗王的"四不四无"原则来量刑,四不为:不忠、不孝、不悌、不信;四无为:无礼、无义、无廉、无耻。钟馗根据孽镜台前映照的结果,判别轻重,轻罪轻罚,重罪重罚。然后再送到十八层地狱,服刑改造,直到刑满。刑满后转到轮回殿,根据情况,或变牛,或变马,或变狗,或变虫,重返阳世。

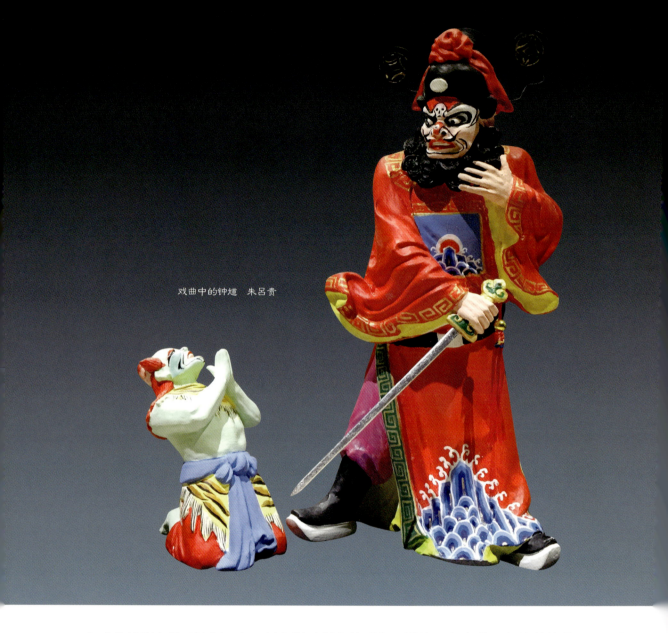

戏曲中的钟馗　朱吕贵

在戏曲越剧电影《情探》中，便有阴界判官的形象。说的是山东莱阳名妓敫桂英，因丈夫王魁忘恩负义，中状元后，另觅新欢，使敫桂英怨恨难消，向海神庙中的海神控诉王魁的罪状后，自缢身亡。海神同情桂英遭遇，命令判官带小鬼捉拿王魁，使她的冤情得以申诉，这里的判官就是钟馗。"判官爷你与我把路引，汴京城捉拿负心人。"在敫桂英凄怨的唱腔中，豹头环眼，铁面虬髯的钟馗判官，身着大红官袍，头戴尖翅判官帽，载歌载舞，十分威风。

那么，钟馗最早的造型始于何时？据目前掌握的资料看，当数唐代画圣吴道子笔下的形象为最早。虽然他的钟馗造像画作现已失传，但画圣吴道子的《钟馗捉鬼图》古碑于 2009 年 5 月 5 日在陕西户县祖庵镇道教祖庭大重阳万寿宫中发现，成了全国重点文物保护单位的一级文物。值得一提的是，北宋时期的书画鉴赏家郭若虚在皇宫里见到过吴道子笔下的钟馗，他在《图画

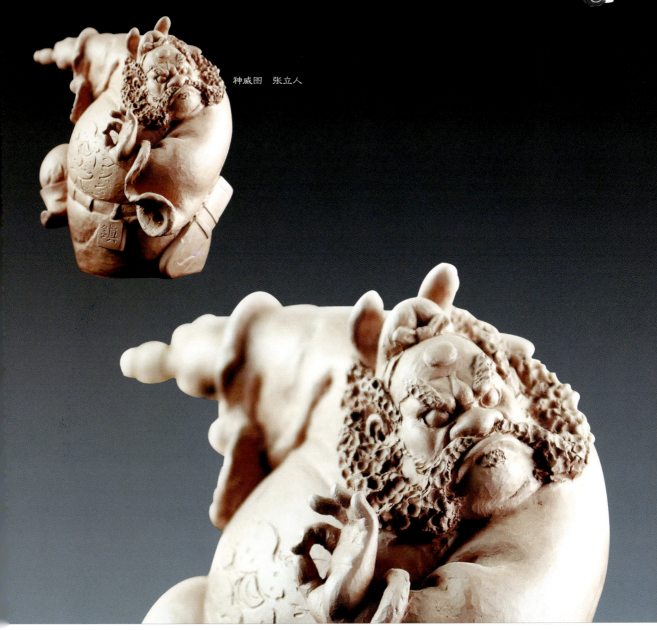

神威图　张立人

《见闻志》卷六《近事》中，详尽地描述了吴道子笔下的钟馗形象：

"昔吴道子画钟馗，衣蓝衫，革敦一足，眇一目，腰笏，巾首而蓬发，以左手捉鬼，以右手抉其鬼目。笔迹遒劲，实绘事之绝格也。"

这里说的"衣蓝衫"是衣着蓝色官服的判官。而这个"蓝"字又有另一种解释，即与褴褛的"褴"字同义，是破旧的意思，也就是说钟馗身着的判官服是破旧的。"腰笏"是说腰带上别着笏，笏是大臣上朝时手中持的木质礼器。"巾首而蓬发"则是描写钟馗头扎软巾，铁面虬髯，毛发外溢，制服鬼怪的威慑形象。从郭若虚对吴道子的钟馗画描述来看，钟馗的确是一位生得奇丑而威风凛凛的阴间判官形象。

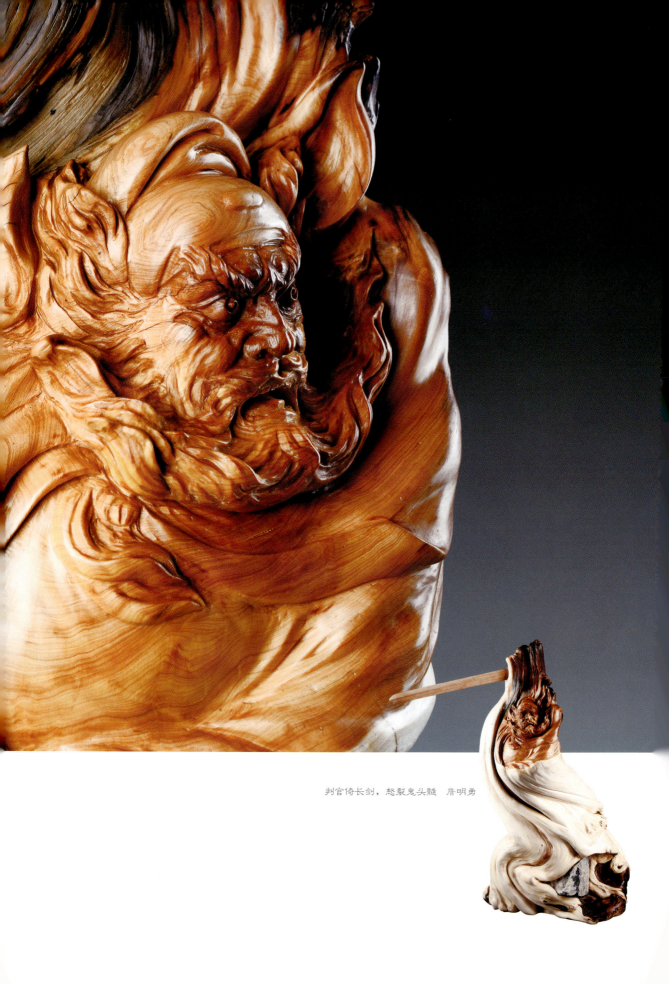

判官倚长剑,怒裂鬼头髓 詹明勇

第四章 钟馗的判官造型

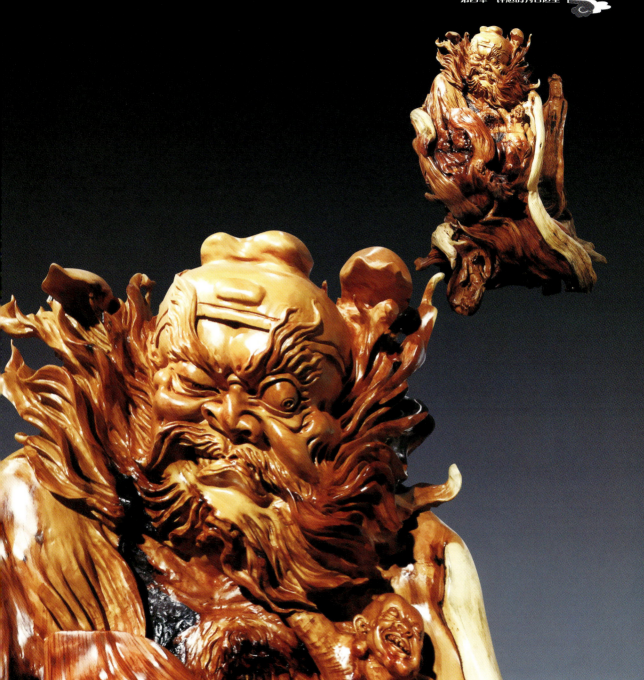

终南有判官，捉鬼又除妖　童含聪

阴界有"判官"，在阳界的朝廷官场中，同样有"判官"这个职务，而且是一个地位显赫的实力派官员。在北宋官制系统中，判官协助三司使工作。三司使是政府的最高财政长官，总揽国家财政大权，地位仅低于宰相。由于判官财权在握，极易产生贪污腐败现象，所以历来都是选择德高望重、铁面无私的官员担任。北宋著名的清官包拯，就曾担任判官一职，为老百姓申诉了不少冤假错案。在人们的心目中，阴间判官钟馗权力更大，他可以不受时间和空间的限制，风雨无阻，为受屈的弱势群体主持公道，伸张正义，因此，更受人们的欢迎。

中国传统形象图说 · 驱魔大神钟馗

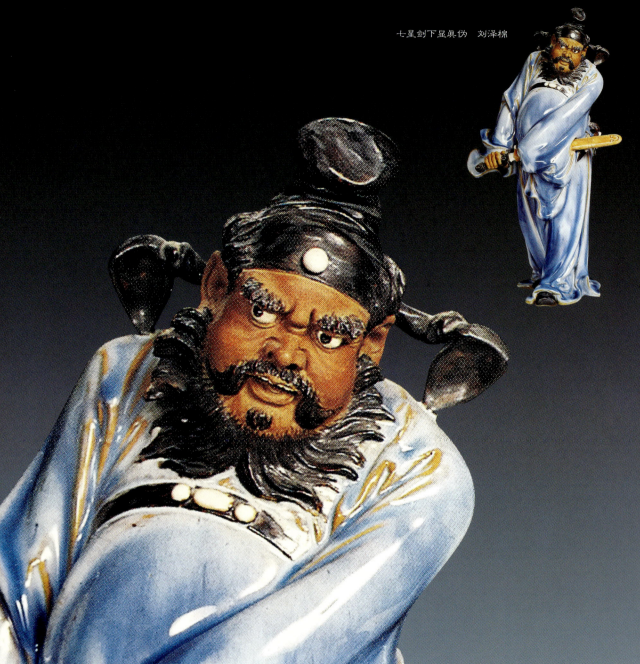

七星剑下显真伪　刘泽棉

　　提起判官钟馗的造型，人们首先就会想到广东石湾陶瓷艺术家刘泽棉创作的钟馗判官形象，他的作品具有传神、雄健、豪放、古朴和厚重等特点。你看，刘泽棉创作的钟馗身躯伟岸，相貌英武，性格刚烈，风度潇洒，尤其那双传神的眼睛，明察秋毫，睥睨一切。刘泽棉十分注重钟馗的衣纹、筋骨、肌肉的塑造，精工与意境兼得，外形与内神结合。可以说，刘泽棉是在浓墨重彩中传承着文化的厚度，张扬着时代精神。如此高度个性化的钟馗形象，在历代钟馗造型中十分罕见。我们可从"七星剑下显真伪""三尺寒锋不留情"中欣赏到个中的风采。

第四章 钟馗的判官造型

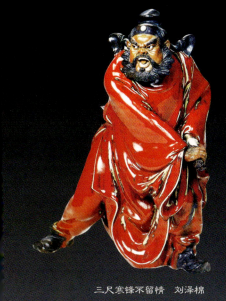

三尺寒锋不留情 刘泽棉

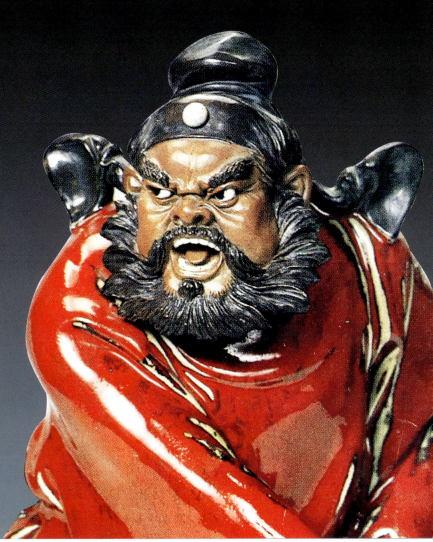

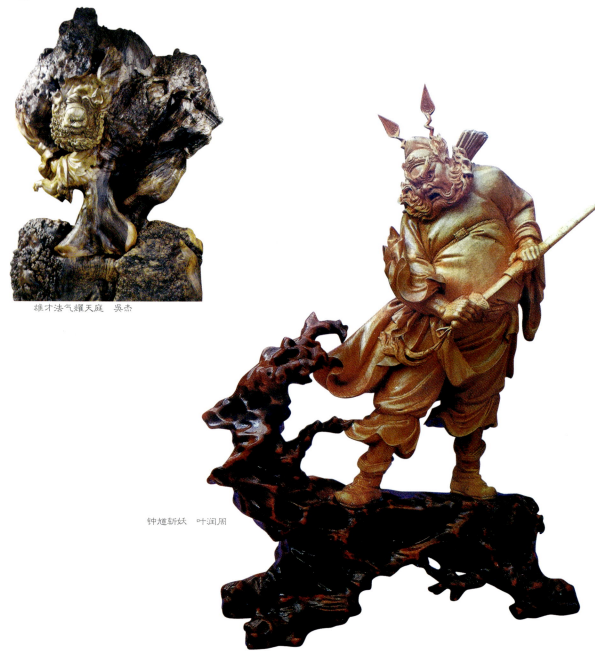

雄才法气耀天庭　吴杰

钟馗斩妖　叶润周

　　吴杰创作的"雄才法气耀天庭",采用根雕的形式,突出了钟馗的头部神韵,而其余部分则一概顺其自然,烘托出钟馗面对兴风作浪的妖魔,大声怒吼,并以排山倒海的气势轰然而来,势不可挡,得体地刻画了这位"目光如电髯如戟"的驱魔大神形象。

　　黄杨木雕艺术家叶润周的"钟馗斩妖",撷取了钟馗面对妖魔魑魅兴风作浪,拍案而起,抽出半截利剑的形象。他双腿跨开,怒目圆瞪,短须飘拂,似乎听到他发出的震天怒吼。叶润周刀下的钟馗正处于拔剑而未全拔的一刹那间,使作品达到箭在弦上,一触即发的境界,体现了艺术造型"宜起不宜止"的表现手法。

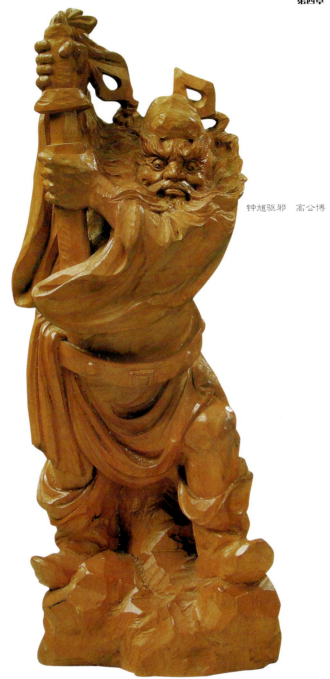

钟馗驱邪　高公博

黄杨木雕艺术家高公博创作的"钟馗驱邪"采用顶天立地的造型，给人一种正义压倒邪恶，驱尽人世间邪、恶、丑的精神力量。那带有符号式的胡须，显现其威慑鬼邪、凛然不可侵犯的神态；那咄咄逼人的目光，显示了钟馗嫉恶如仇，细微入神而又浑然天成的威力。你看，钟馗利剑高悬，正将施展法典，其造型庄严威武，凛然生风。

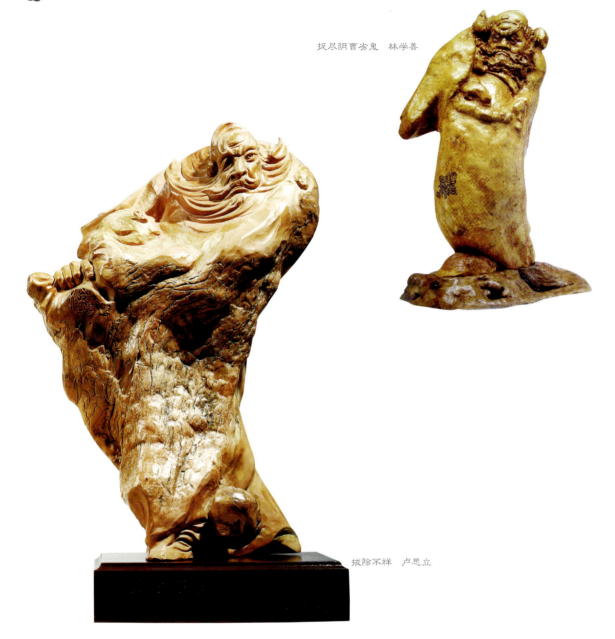

捉尽阴曹劣鬼　林学善

拔除不祥　卢思立

木雕艺术家林学善、卢思立创作的钟馗造型非同凡响，林学善以写实为主，以扎实的造型功底，刻画了钟馗蔑视阴曹劣鬼的必胜神态；卢思立以写意为主，寥寥数刀，就把钟馗誓为人间拔除不祥的嫉恶如仇神态刻画得淋漓尽致。

用沉木来刻画钟馗的形象可以说是恰到好处，沉木雕艺术家郑剑夫创作的"愿人间永驻清朗"，撷取了钟馗面对妖魔魅魍兴风作浪，拍案而起的形象，他"奋八九尺猛兽身躯，吐三千丈凌云志气"，怒目圆睁，短须飘拂，表现出钟馗嫉恶如仇，怒铲人间不平的凛然气势。

第四章 钟馗的判官造型

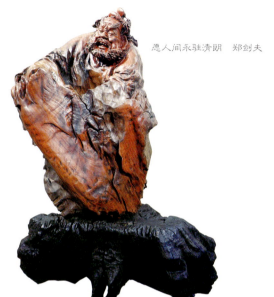

愿人间永驻清朗　郑剑夫

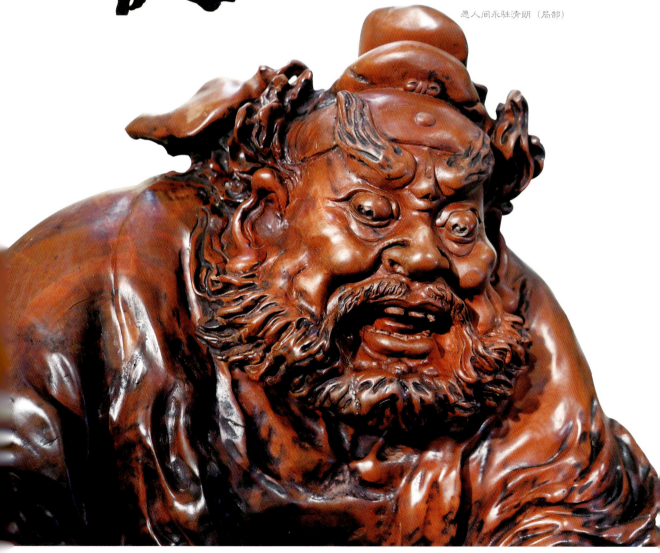

愿人间永驻清朗（局部）

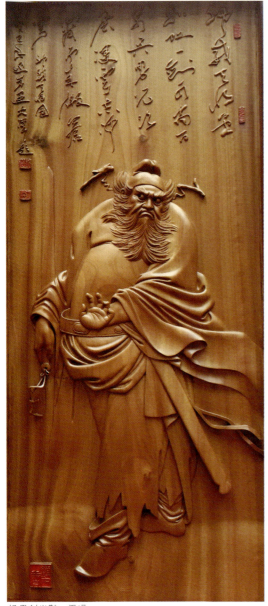

扬眉剑出鞘　夏浪

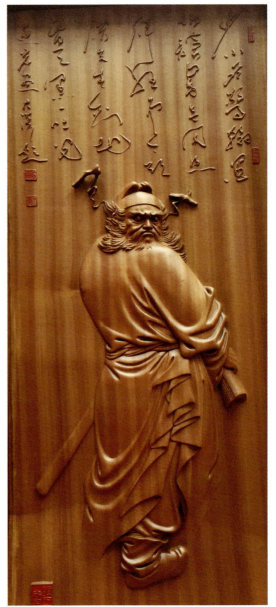

镇邪压腐朽　夏浪

其他如夏浪创作的"扬眉剑出鞘""镇邪压腐朽"、吕洋明创作的"神威"、吴杰创作的"浩然正气铲邪恶"、傅维安创作的"正邪冰炭"、李华春创作的"阴阳判官"、吴筱阳创作的"终南进士在，妖魔休横行"、周政创作的"豪情正气满乾坤"、张镇创作的"怒睁环眼对妖魔"、刘涛创作的"除妖有乐"，均得体地刻画了这位"目光如电髯如戟"的驱魔大神形象。在这一件件作品中，钟馗圆睁环眼，似乎能看穿人间一切邪气，紧皱浓眉，犹如烈火般在燃烧，须发怒张，如同一触即发的利箭，怒狮般的嚎吼，仿佛吞没了人间一切邪恶。

第四章 钟馗的判官造型

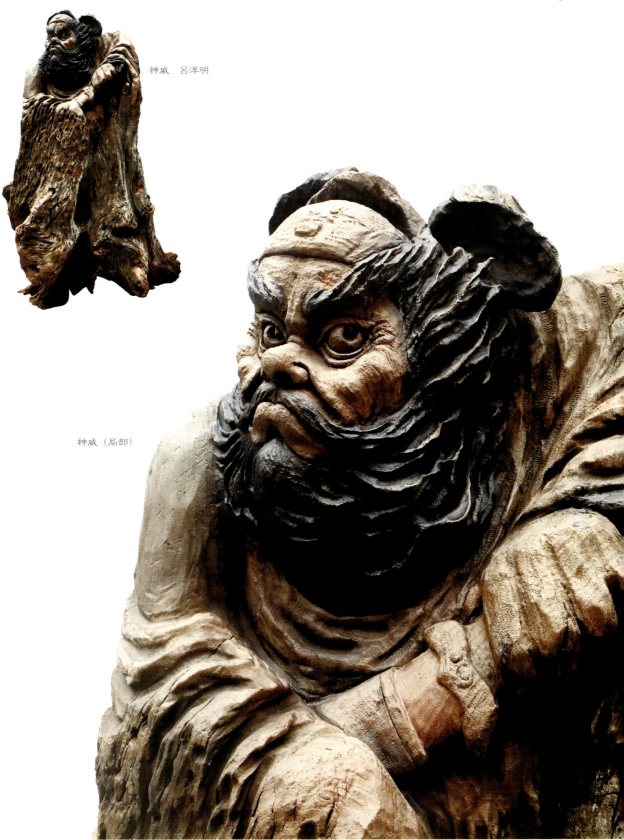

神威　吕洋明

神威（局部）

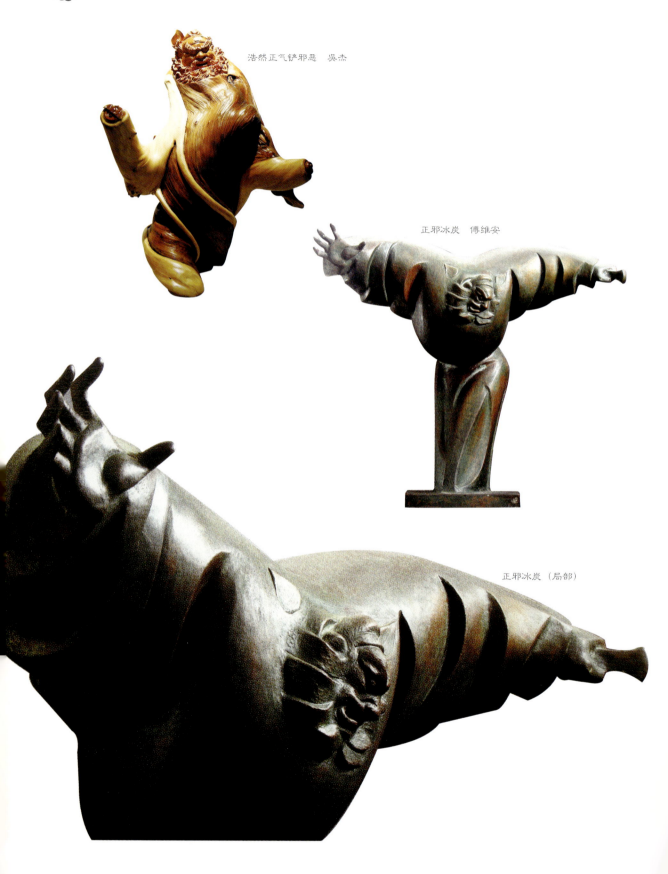

浩然正气铲邪恶　吴杰

正邪冰炭　傅维安

正邪冰炭（局部）

第四章 钟馗的判官造型 65

阴阳判官 李华春作 杨振武藏

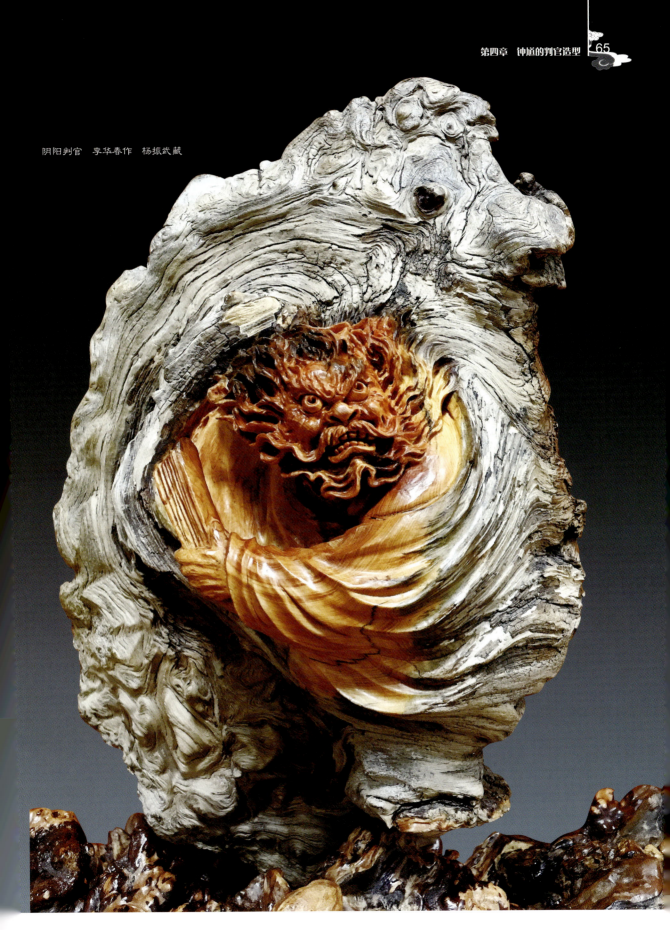

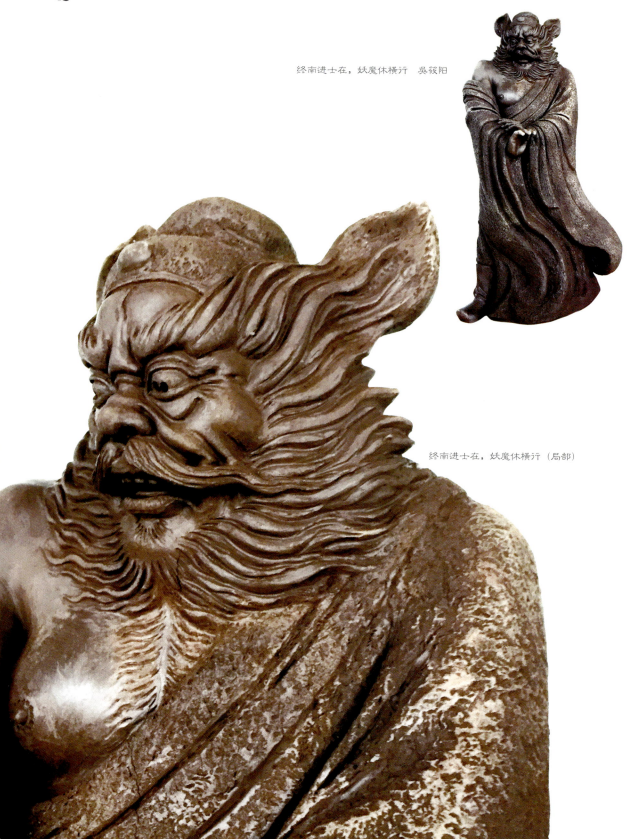

终南进士在，妖魔休横行　吴筱阳

终南进士在，妖魔休横行（局部）

第四章 钟馗的判官造型

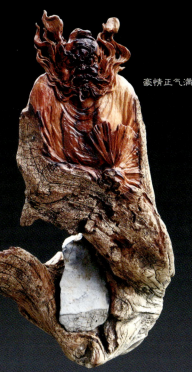

豪情正气满乾坤　周政

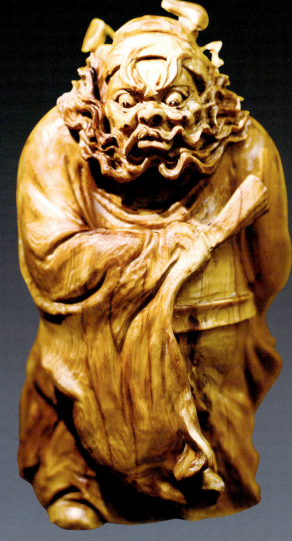

怒睁环眼对妖魔　张镇

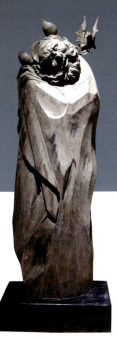

除妖有乐　刘涛

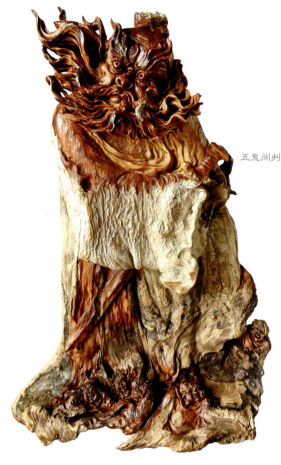

五鬼闹判　李华春作　杨海平藏

在通俗小说《三宝太监西洋记》中有"灵曜府五鬼闹判"的故事，说的是五个因战争而死亡的士兵成鬼后，来到阴曹地府定罪，都获恶报。五鬼不服，乱嚷乱闹，说阴间不公有私，结成团伙来见判官。判官见状站起来，举起铁笔厉声喝道："我秉公执法，手中铁笔无私。"五个鬼齐步上前，从判官手中抢过铁笔说："这管铁笔都是蜘蛛须儿扎成的，笔牙齿缝里都是私（丝），怎能说没有私！"这便是五鬼闹判的故事。流传于山东省临清城区的"临清五鬼闹判舞"简称五鬼闹判，是以民间神话传说中钟馗为内容的民间社火。演出时，在锣鼓伴奏下众小鬼欢腾跳跃，以稔熟的舞蹈语汇配以各种图形的变换，场面生动活泼。判官在转伞伴舞下，手执笏板，舒展阔袖与众小鬼打逗嬉闹，鬼、判配合默契、形神入微、惟妙惟肖、妙趣横生。

根雕艺术家李华春创作的"五鬼闹判"，钟馗没有判官架子，他虽然饥时以鬼为食，但平时却与小鬼为伴，朝夕相处，相互嬉戏。小鬼们敢于用酒将他灌醉，并大肆戏弄，足见钟馗还有平易合群的一面。

第四章 钟馗的判官造型

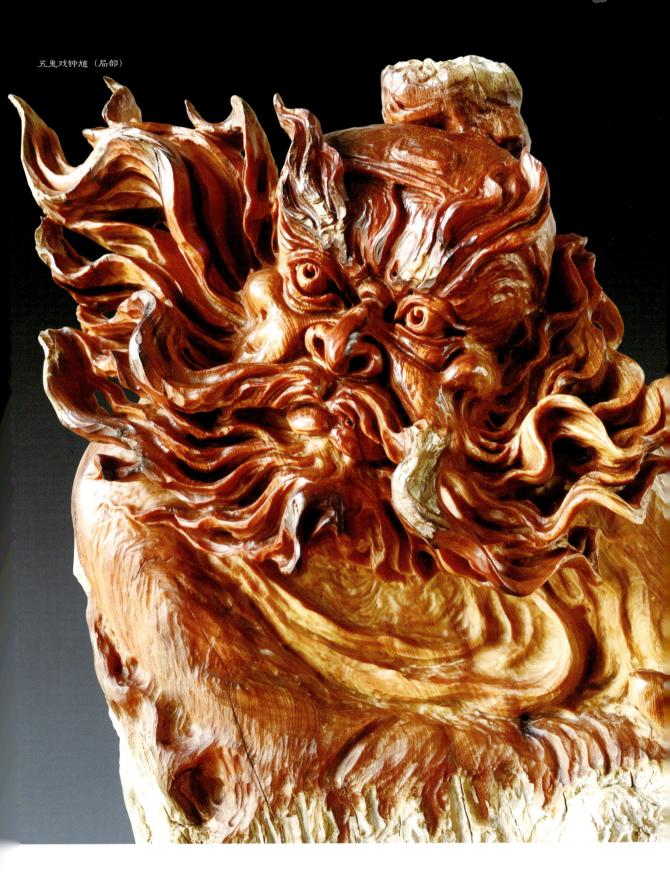

五鬼戏钟馗（局部）

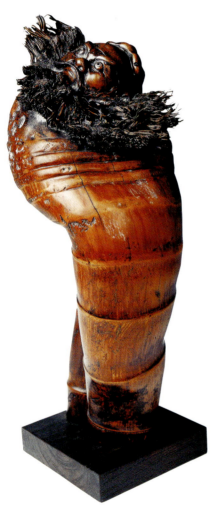
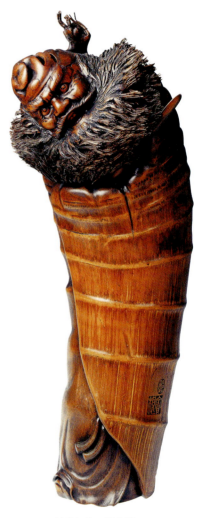

钟馗问天　郑宝根　　　　　　　　　　　嫉恶如仇　郑宝根

　　竹根雕造型最讨巧的是人物形象。这不仅是竹根部的竹肉厚，可以作深入的雕琢，更主要的是其天然的竹根须毛和竹根上端的节间给艺人们施展才能带来了广阔的空间，倘处理巧妙，竹根雕人物形象便会发出神奇的光彩。这里我们撷取竹根雕艺术家们创作的钟馗形象，大家可以一睹从竹根中艺化出的钟馗造型。

第四章 钟馗的判官造型

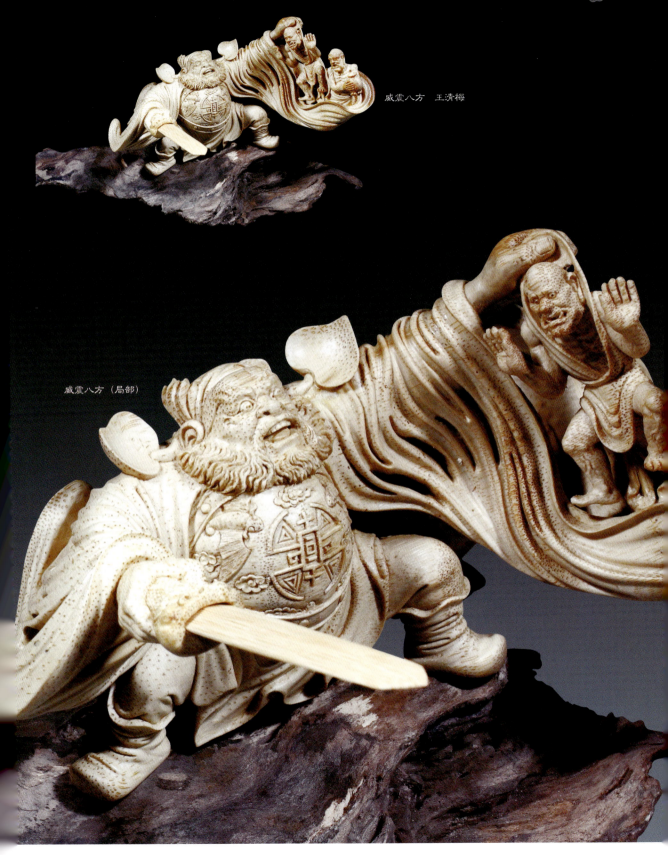

威震八方　王清梅

威震八方（局部）

五雷正法纪，雄才耀天庭　郑兴国

五雷正法纪，雄才耀天庭（局部）

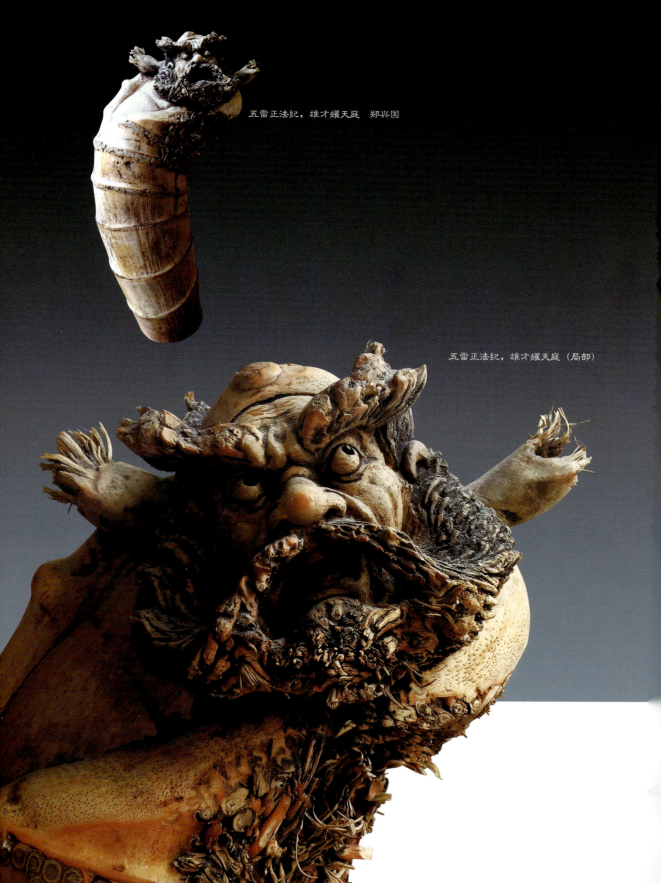

第四章 钟馗的判官造型

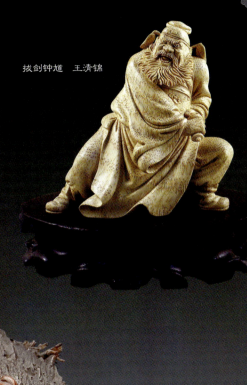

拔剑钟馗　王清锦

正气凛然震腐妖（局部）

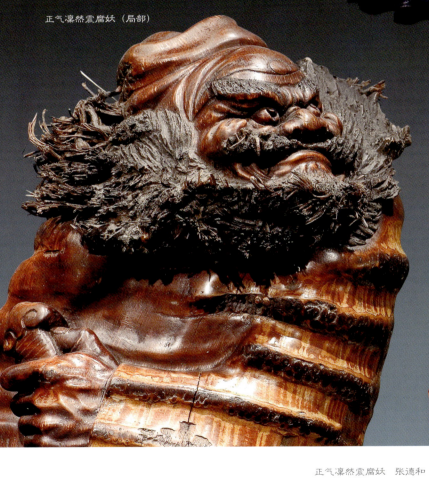

正气凛然震腐妖　张德和

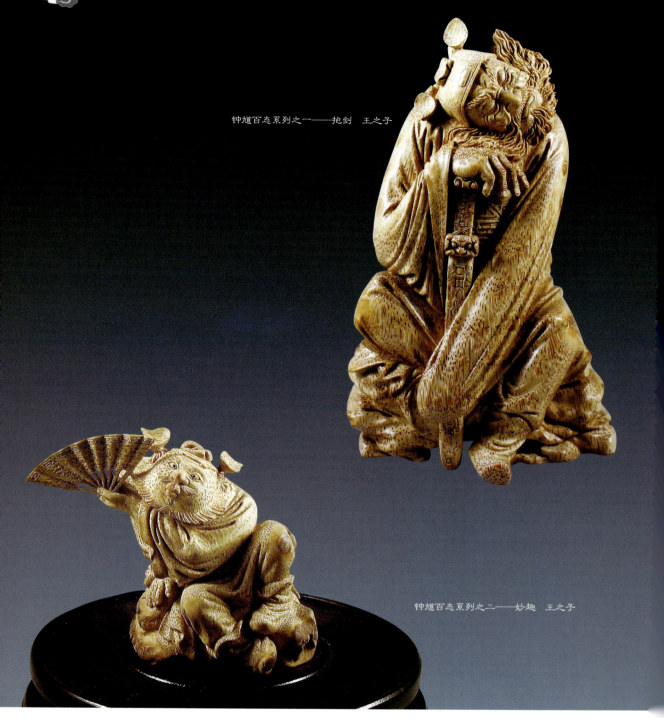

钟馗百态系列之一——抱剑　王之子

钟馗百态系列之二——妙趣　王之子

　　竹根雕艺术家王之子驾驭了竹根雕的材质美感，创作了"钟馗百态"系列作品，把神化的钟馗拉回到生活中来。这里有钟馗抱剑打盹、钟馗钓鱼玩乐、钟馗托腮发萌、钟馗持扇赏趣，风趣中带有幽默，诙谐中蕴含萌态，散发出竹质的特有韵味，比木雕更为质朴生动，比泥塑更为清新自然。

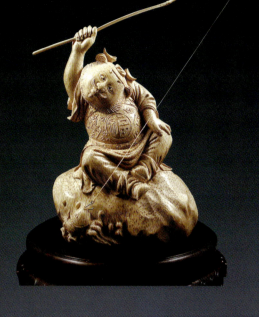

钟馗百态系列之三——钓趣　王之卓

钟馗百态系列之五——犹抱琵琶半遮面　王之卓

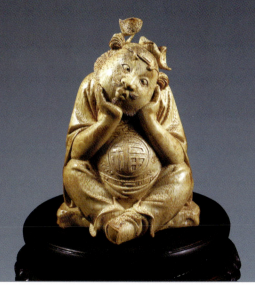

钟馗百态系列之四——闲来无聊空对月　王之卓

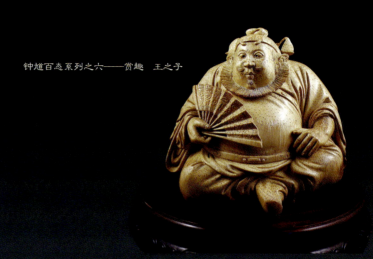

钟馗百态系列之六——赏趣 王之手

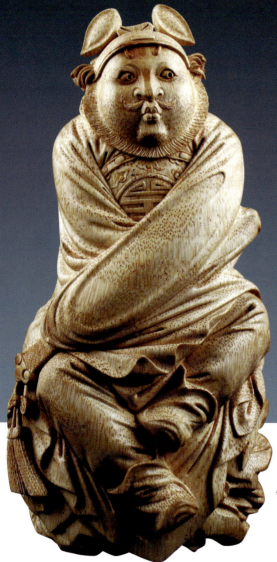

钟馗百态系列之七——持剑 王之手

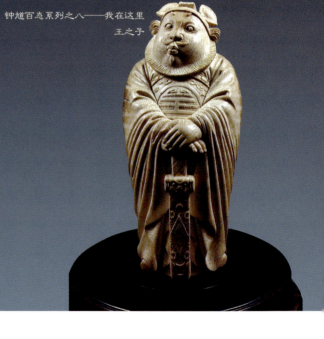

钟馗百态系列之八——我在这里 王之手

第四章 钟馗的判官造型

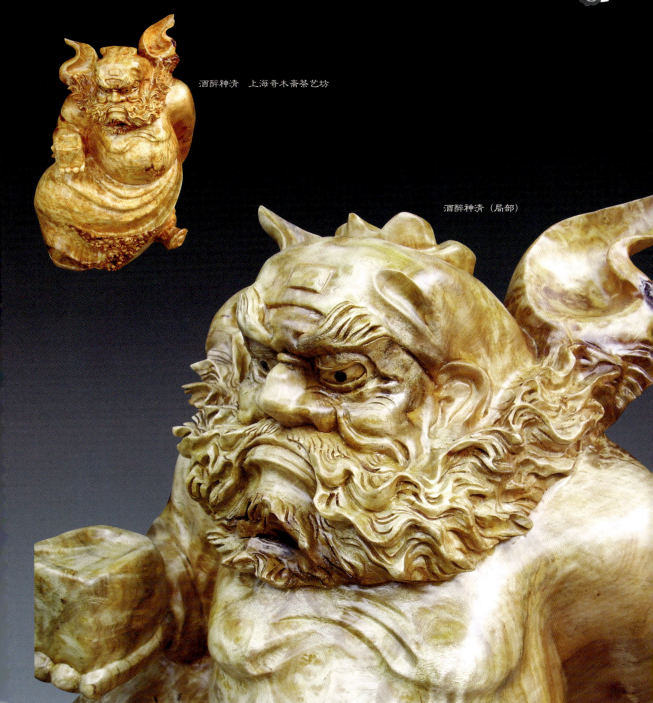

酒醉神清　上海奇木斋茶艺坊

酒醉神清（局部）

"一腔正气三尺剑，不平铸就齐天胆，狰狞鬼脸休外露，恶魔邪妖尽可啖。"这是美术家王子武先生对钟馗的评价，其实，这也是广大造型工作者的心声，下面我们撷取了木雕、根雕、石雕、陶瓷、核雕艺术家们创作的钟馗造型，供大家细细品赏。

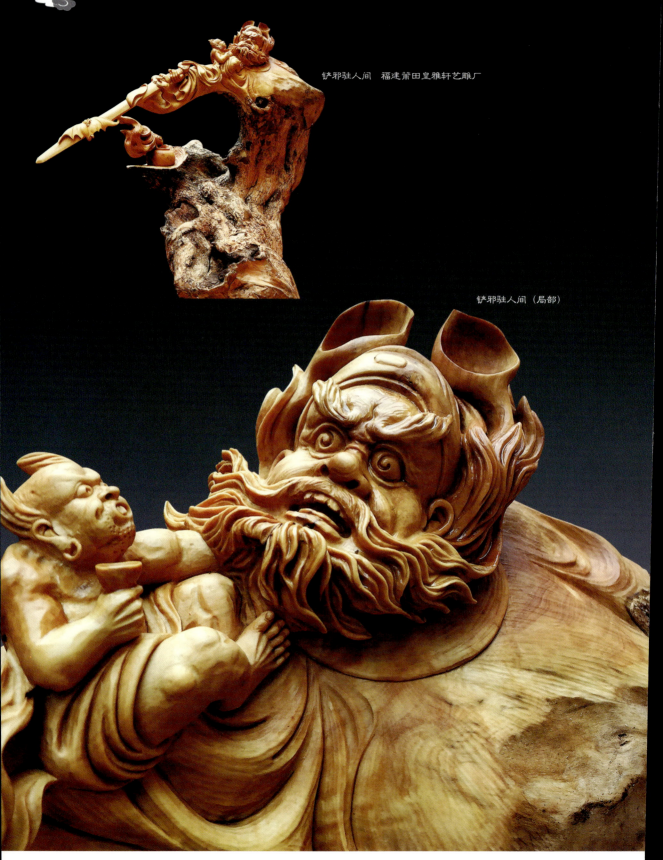

铲邪驻人间　福建莆田皇雅轩艺雕厂

铲邪驻人间（局部）

第四章 钟馗的判官造型

正气长存天地间　曾信昌

正气长存天地间（局部）

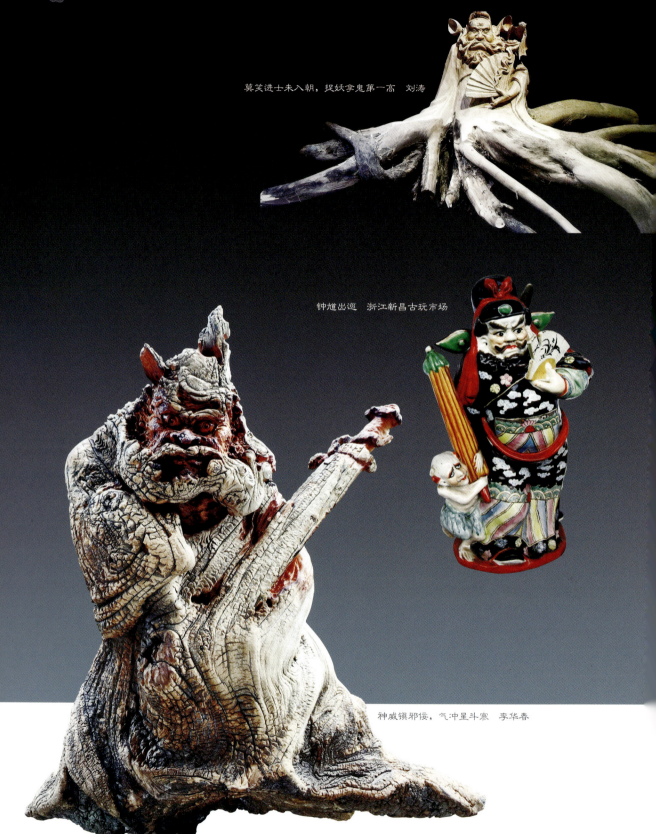

莫笑进士未入朝，捉妖拿鬼第一高　刘涛

钟馗出巡　浙江新昌古玩市场

神威镇邪佞，气冲星斗寒　李华春

第四章 钟馗的判官造型

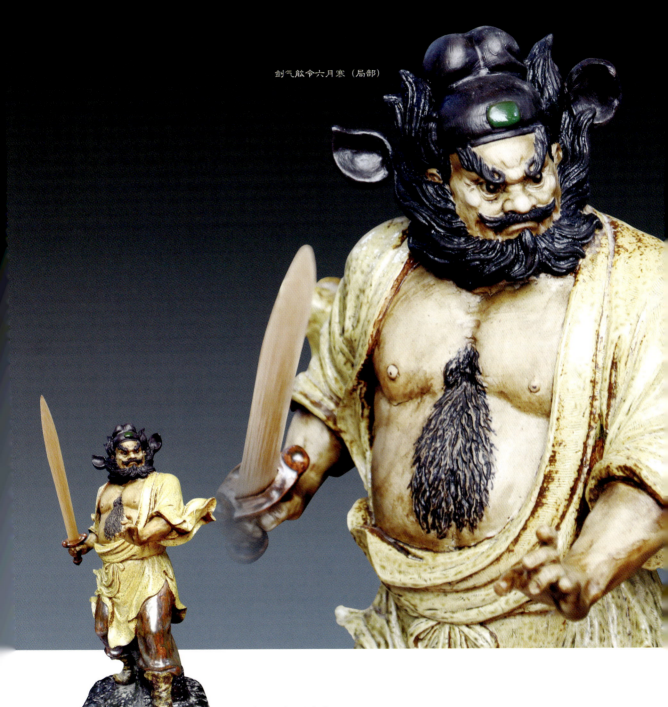

剑气觥令六月寒（局部）

剑气觥令六月寒　陈新华

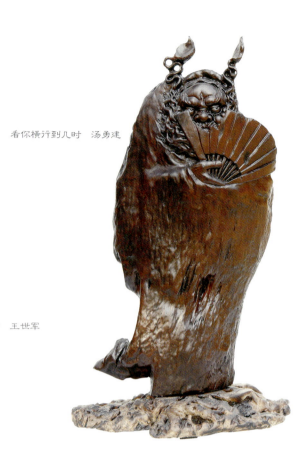

看你横行到几时　汤勇建

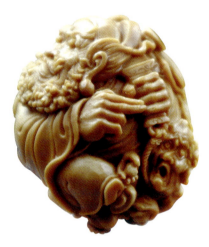

捉尽天下恶鬼之一　王世军

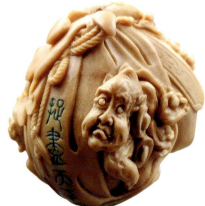

捉尽天下恶鬼之二　王世军

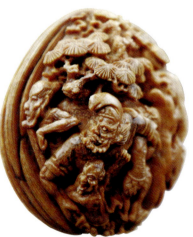 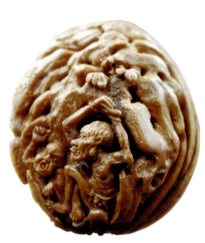

力擒魔鬼　王世军　　　　　　　　力擒魔鬼（背面）

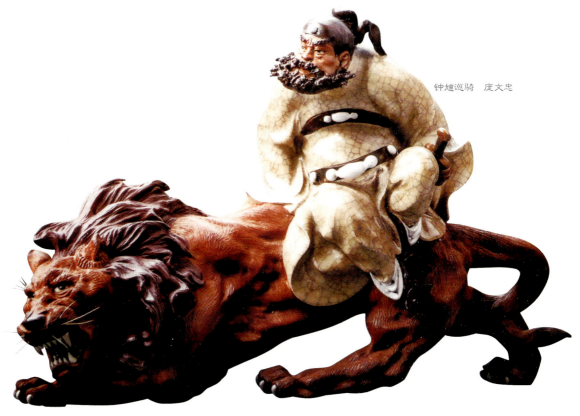

钟馗巡骑　庞文忠

要想探知钟馗的造型来历，我们还得把目光转向民间。1900年，敦煌一位王姓道长偶然发现唐代写的一本经文中，有一篇提到钟馗，篇名为《除夕钟馗驱傩文》。文章大意说：在一种傩的仪式中，钟馗钢头银额，身披豹皮，用朱砂染遍全身，带领十万丛林怪兽，四处捉取流浪江湖的孤魂野鬼。

看来在唐代民间还有另一种钟馗形象，与上层社会流行的判官形象大异其趣。从唐代一些风俗志和诗歌里的片断文字描述来看，傩舞里最活跃的角色就是钟馗。傩舞，是广泛流传于各地的一种具有驱鬼逐疫、祭祀功能的民间舞，是傩仪中的舞蹈部分，一般在大年初一到正月十六期间表演。由于钟馗频繁出场，又是场上绝对的主角，所以有时候，人们直接称傩舞为"跳钟馗"。

道教的神仙中大多有坐骑，钟馗的坐骑是当年钟馗被唐明皇封为"赐福镇宅圣君"时，玉皇大帝送给钟馗的"白泽"神兽。白泽，系古神兽，貌似狮子，矫健灵活；又似麒麟，蕴含祥瑞，其四足有时为马蹄，有时为狮爪。相传白泽能言语，但不轻易开口，待"王者有德，明照幽远，百姓安康"时才开口说话。白泽，原在昆仑山上，浑身雪白，是一种能让人逢凶化吉的祥瑞之兽。此兽很少出现，除非有治理天下的圣人到来才出现。

传说上古时期黄帝巡狩，至海滨而得白泽，此兽通万物之情，知晓天下鬼神之事，并开口说"天下太平"，黄帝十分欣喜，让人立即将白泽的形象描绘下来，以示天下。到唐代时，绘有白泽的旗是帝皇出行的仪仗。明代时，白泽的图案作为皇亲贵戚的服饰。

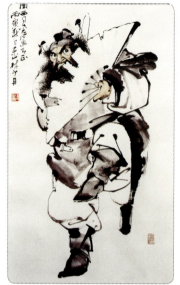

窥鬼图　林少丹

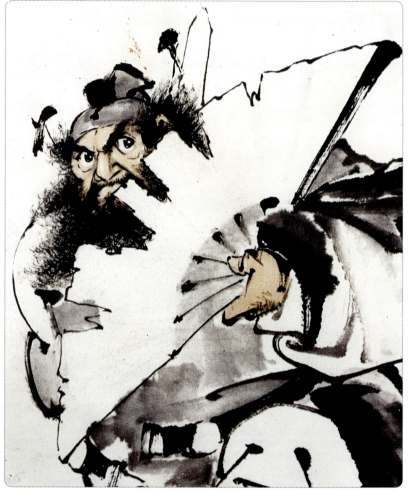

窥鬼图（局部）

　　白泽有一个特异功能，那就是它知道天下所有鬼怪的名字、形貌和驱除的方法。所以，古时人们就把白泽当成驱鬼的神来供奉，并出现了《白泽图》一书，书中记有各种神怪的名字、外貌和驱除方法，并配有神怪的图画，人们一旦遇到怪物，就会按图索骥，加以查找。人们还将画有白泽的图挂在墙上或是贴在大门口，用来辟邪驱鬼。在军队的舆服装备中，也常有"白泽旗"飘扬，故有"家有白泽图，妖怪自消除"的说法。不过钟馗骑白泽的形象极为罕见，故为钟馗骑白泽的造像也难以见到。

　　除塑造好钟馗的形象外，还得塑造鬼的形象。鬼有正常的鬼与邪恶的鬼，钟馗捉的鬼是邪恶的，因此，鬼的造型一般多为披头散发、青面獠牙、瘦骨嶙峋的形象，显得凶神恶煞，令人望而生厌，其实我们也应在此基础上给鬼的形象来一番创新。

　　钟馗的造型，我们还可以从画家的笔下一睹风采。古书记载，唐代画圣吴道子是第一位擅长钟馗画的大师，他的钟馗画代代相传，精绝一时。到了五代时，后蜀皇帝对钟馗画极为欣赏，但对画上钟馗用食指挖小鬼的眼睛感到不妥，便找来当时著名画师黄筌，说道："钟馗用食指挖小魔鬼的眼睛感到力度不够，如果用大拇指去挖鬼眼，便更加有力。你给我改一下。"几天后，黄筌将吴道子的钟馗画仍然呈回，自己另外画了张用大拇指挖鬼眼的钟馗呈上。皇帝不满地问道：

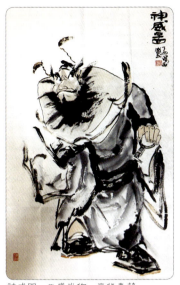

神威图　王盛武作　李华春藏

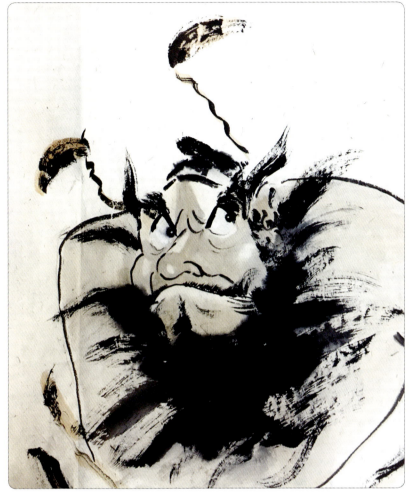

神威图（局部）

"我是让你改吴道子的画，为什么不照办？"黄筌回答："吴道子画的钟馗，眼光凌厉，神气凝聚，一身之力，全在食指，不在拇指，所以不敢轻易改动。只好按陛下意思另画一幅呈上。"后蜀皇帝只有作罢。

从黄筌以后，钟馗的画越来越多，画家们依照自己的理解巧加构思，所以流传在民间的钟馗形象也是千姿百态。不过，貌丑而威猛，正气而凛然，则是所有钟馗像的共同特点。钟馗的使命呢，也都是为人们驱邪捉鬼，所以多被悬挂在厅堂、居室。也有将他的画像挂在后门的，因为根据民间传说，钟馗碰死的地方，在皇宫的后宰门，所以请他来做了后门的门神。

今日钟馗最经典的形象是：身着判官服，头戴判官帽，一手仗剑，一手持扇，脚踏恶鬼，或有小鬼在旁为其提印、撑伞、背葫芦。钟馗身边常随一蝙蝠，代表为其侦查邪魔恶鬼。同时，"蝠"也象征"福"，有赐福的意味。这里特撷取著名画钟馗的高手林少丹、王盛武的作品供大家欣赏。著名画家庄树鸿笔下的钟馗注入了血性和灵性，形象更加丰富圆满、性格更加鲜活有趣。他对钟馗的形象总结了以下的话："丑中美，凶中善，貌似鬼，韵如仙，情似人，严如判。存浩气，义凛然。驱魑魅，清宇寰；降福祉，保平安。"我认为说得十分到位。

第五章

钟馗嫁妹

　　钟馗有一个胞妹叫钟蕾，兄妹俩幼年失去父母，相依为命，寄宿在周至县终南山麓的南山寺院。钟馗帮寺院住持抄写经书，钟蕾做些缝补营生，生活过得十分艰辛。一天，附近长明寺中来了一个仗义疏财、乐善好施的年轻人，名叫杜平，正在向灾民施舍钱粮。杜平住在周至县城，家有良田百亩，父母健在，虽称不上豪富，也算得上是殷实人家。钟馗对杜平为人早有耳闻，就到长明寺与他相见，两人一见，谈得十分投机。杜平对钟馗兄妹十分关心，常常给以资助，两人才得以维持生计。

　　有趣的是女娲娘娘开了个玩笑，这位人类的造型祖师母对钟馗和钟蕾两位同胞兄妹作了一次精心的刻画塑造，使两人的外貌肤色截然不同：钟馗豹头环眼，铁面虬髯，粗犷奇特；妹妹眉清目秀，天生丽质，是南山镇第一美人。

　　杜平对钟蕾早就情有独钟，但其父母却认为门不当户不对，没有表态，杜平只有暗恋着钟蕾。其实钟蕾也自小喜欢杜平，但自感贫寒的家境与杜平站不到一起，一直把爱深藏心底。心细的钟馗早就知道两人暗恋之事，决心捅破这道心灵之间的屏障，成全两人的婚事。

　　钟馗相貌虽奇丑，却自幼饱读诗书，德才兼备，人人钦佩，然而，他的命运不济，每年赴考，均名落孙山。眼看又到赴考之时，是否再去京城？钟馗一时拿不定主意。

　　当钟馗正在左右犹豫时，竟来了一个不速之客，周至县县太爷的公子常风竟然带了白银黄金，前来拜访。常风公子为何来拜访钟馗呢？原来，县太爷逼儿子赴京应试，而常风知道，自己胸中那点墨水根本不管用，他知道钟馗是位饱学之士，便央求钟馗顶替自己去应考，并作出了承诺，一旦取了功名，再重重酬谢。生性耿直的钟馗根本不买常风的账，一把将金银钱财推扔出去。常风恼羞成怒，气冲冲地口出狂言，说朝廷宰相卢杞是自家亲戚，替考与不替考无关紧要，头名状元非他常风莫属。钟馗不觉怒从心起，不相信朝廷考场会如此黑暗，他拿定主意，决心要去考场一试。

　　杜平知道钟馗的赴京赶考的决心后，毅然出资并结伴同行。钟馗与杜平一起，晓行夜宿，急急赶向京城。这日，钟馗和杜平赶路心急，多走了几里路，错过了客店。红日衔山，他俩爬上山坡，身上发热，出了一身汗，杜平身上穿的衣服多，脱去了长衫，被山谷寒风一吹，侵蚀肌肤。山冈上没有躲风之处，他俩便栖息于山洞之中。当天夜里，杜平不幸染病，钟馗相伴照料。三天过去，杜平疾病加重，命悬一线，危在旦夕。众小鬼奉命前来捉拿杜平到阴曹地府，杜平心有预感，用尽全身力气，大呼救命。钟馗见状，大吼一声，将众小鬼打跑，救了杜平。在钟馗的精心照料下，杜平渐渐有了起色，为赶时间，钟馗肩背着他一起上路，终于按时到了京城长安。

日久见人心。杜平内心十分感激钟馗在危难中救了自己，将爱慕钟馗的内心情愫告诉了钟馗，并交了定情的信物——玉琢扇坠麒麟，钟馗深表赞同，替妹妹收下了信物。

　　皇榜张贴之日，钟馗果然中了榜首，十分高兴。然而，在金殿面见圣君时，却因长得貌丑而被革去功名，并受当朝宰相卢杞奚落，一怒之下，撞柱身亡。钟馗一缕阴魂，带着怒气、恨气、怨气，飘飘悠悠来到灵霄宝殿。钟馗的刚烈，赢得了天上玉帝的称赞，封他为"驱魔大神"，派他来到丰都，进了阴森的阎王殿中任职。为迎接驱魔大神，阎罗王赐给钟馗一把青锋斩妖剑，和一只化鬼葫芦，作为他的随身法宝。阎罗王还大办酒席，宴请新上任的驱魔大神。一时间，洪钟敲响，笙管齐奏，十分热闹。钟馗触景生情，不知不觉间泪流满面。阎罗王问他为什么伤心，钟馗答道："想我在阳间时与妹妹钟蓁相依为命，此番一命归阴，剩下我妹妹孤苦伶仃，故此伤心。"钟馗求阎王让自己回转阳间，探望妹妹。阎罗王叹道："你已归阴，照人间算来已有七天七夜，遗体早已腐解。还魂复活，绝不可行。"

　　钟馗听了，更是泣不成声，阎罗王怕钟馗伤心过度，给他灌了迷魂酒，让其昏昏入睡。等钟馗醒来，阎罗王准许他隐身走一遭，看望他的妹妹，并命他早去早回。隐身后的钟馗飘飘悠悠来到京城长安，他看到成群结队的香客，正向一座金碧辉煌的新庙走去。钟馗跟着香客来到庙前，见庙的额匾上写着"钟馗庙"三个大金字，很是惊奇，刚想踏进门去，身后传来整齐而密集的锣鼓声，只见杜平领着一群人，抬的抬，扛的扛，尽是些三牲福礼，祀器香烛之类，虔诚地走向庙门。杜平进庙，点香叩拜祈祷。钟馗进了庙，见庙内有自己的塑像，于是就隐身在神像后面看动静。

　　钟馗看了一会，才弄清事情真相：原来钟馗撞柱身亡时，杜平既悲伤，又愤怒，就以钟馗义兄的名义，给钟馗收尸，并给以下葬，又捐钱建庙。钟馗感到杜平仗义疏财，心忧天下，对自家又有如此恩德，今又来祭祀，很想把孤苦伶仃的妹妹托付给他。钟蓁自从哥哥冤死后，一直思念，因奔哥哥的丧事，还留在京城的客舍里。几次祭庙，钟蓁与杜平相遇，两人爱慕之情愈益深沉，只是钟馗去世不久，杜平难提这门亲事。

　　钟馗决定加快杜平与钟蓁结缘的进程，然而，阴阳相隔，难以沟通。驱魔大神施展神道，同时托梦给杜平和钟蓁，讲了自己来到阴曹的经历，如今已成了神灵。最后，钟馗讲出自己的心愿：盼望杜平和钟蓁早日成亲，并说他要亲自嫁妹送亲。杜平和钟蓁各自从梦中惊醒，当杜平把梦中情景讲给钟蓁听，钟蓁说她的梦境也完全一样，两人心中又是悲来又是喜，悲的是钟馗离开阳世，不能朝夕相见；喜的是钟馗成了驱魔大神，关心着他们的婚事，能够喜结良缘。

　　杜平遵循钟馗的心愿，高兴地择了个完婚的黄道吉日，写了红帖，在钟馗的神像前焚化了。到了黄道吉日的前夜，正是黎明前的夜色，钟馗便为妹妹的婚事张罗了，他仔细地挑选了生前为童男童女，又生相可喜可亲的鬼卒十名，恢复成原来的人形，送给妹妹钟蓁做伴娘。又选择了数十名懂得音乐的鬼卒，为送亲的乐队和仪仗。半夜三更过后，送亲的队伍在梦幻般的蒙蒙夜色中启程了。

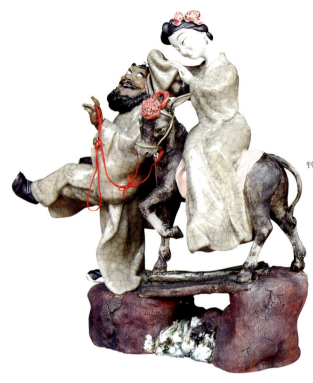

钟馗嫁妹　冼有成

"轻车随风风飔飔,华镫纷错云团持。"在深沉的夜幕中,在幽冷鬼火的闪烁下,钟馗褪去隐身,恢复了人的模样,他在前方兴高采烈地作引导。送亲的鬼卒在红灯红火中,欢天喜地逶迤随行,它们有的吹着唢呐箫笙,有的做着诙谐的鬼脸,有的耸肩扭腰,边走边舞,向新娘喝彩,送亲的队伍同人间一般欢乐。钟馥在恍恍惚惚中觉得自己骑在披红挂彩的高头大马上,接受着哥哥钟馗的祝贺,含羞地频频回礼。钟馗掏出杜平馈赠的定情信物玉琢扇坠麒麟,双手捧给妹妹,钟馥高兴地藏入怀内。在扑朔迷离中,钟馥感到自己踩的是云天,踏的是梦地。钟馗兄妹忘了"阴阳隔层纸"的两重天,你朝我笑,我朝你笑,其乐盈盈。

猛然,一阵嘹亮的唢呐声迎来了东方的黎明,紧接着是欢天喜地的鼓乐声响,天亮了,杜平的迎亲队伍来了。钟馗与他的送亲队伍是见不得白天光亮的,钟馗恋恋不舍地和钟馥告别,送亲的众鬼卒朝着新娘又一次喝了一阵彩,紧随着钟馗渐渐隐去。

钟馗嫁了妹妹,了却了一桩心事,报答了一段恩情,对人间家事再也无牵无挂,便心安理得地当他的驱魔大神去了。

钟馗嫁妹的题材,既蕴有喜悦欢快之气氛,又含有驱除不祥之征兆,深受造型艺术家们的喜爱,创作了大量的作品,这里,我们撷取了几件,以飨大家。

石湾陶瓷艺术家冼有成创作的"钟馗嫁妹"将钟馗的丑与钟馥的美,刻画得淋漓尽致,使两者形成鲜明的对比。钟馗扭头诉说着成亲之事,钟馥坐在驴背上扬起长袖遮盖面庞,羞涩得微微低头,憧憬着未来的缤纷之梦,折射出内心的欢愉。作品突出了整体感,钟馗身体的后仰与其妹身体的前倾,形成了呼应。作品底部以桥板横架两块岩石作为衬托,与两位人物浑然一体。

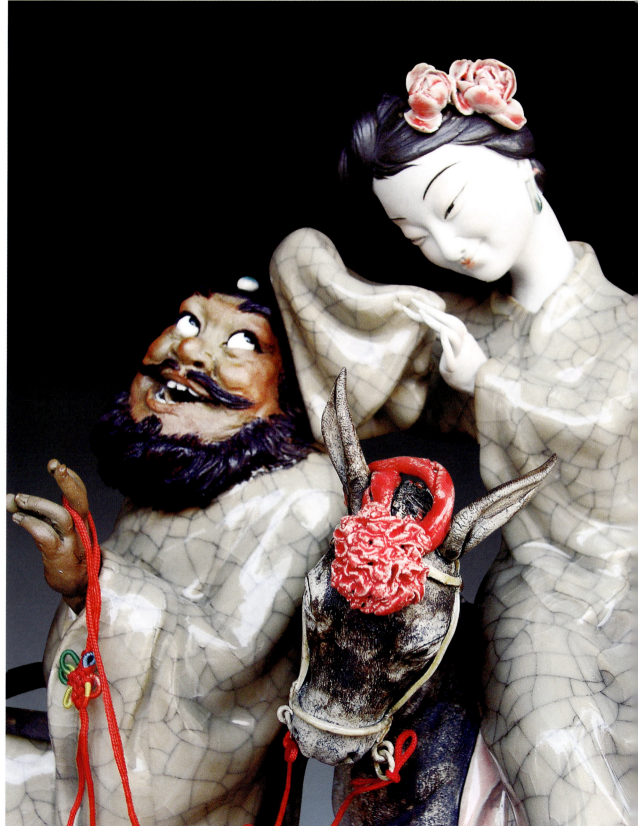

钟馗嫁妹（局部）

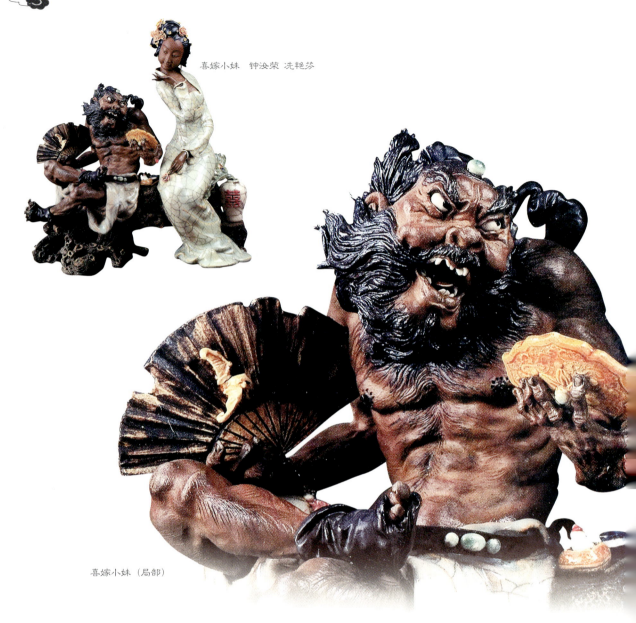

喜嫁小妹　钟汝荣　冼艳芬

喜嫁小妹（局部）

　　石湾陶瓷艺术家钟汝荣、冼艳芬创作的"喜嫁小妹"富有生活的情趣，钟馗右手拿着引福的折扇，左手捧着一面精致的花形宝镜。妹妹钟藜扭转窈窕的身姿，含羞地看着镜中的自己，露出了满意的笑容。创制者有意刻画钟馗的粗犷，赤膊的上身和裸露的双脚沾满了污垢，残破的皮靴露出了叉开的脚趾，衬着络腮胡子的大口似发出豪爽而粗野的笑声，黑白分明的大眼流露出直率的纯真。小妹钟藜则充满着细腻，苗条的身躯、纤纤的巧手、含羞的笑容，给人以精巧玲珑的美感。

　　石湾陶瓷艺术家封伟民创作的"铁骨真英雄，嫁妹深切情"富有生活的幽默感，钟藜的长与钟馗的矮形成了鲜明的对比。钟藜扭转着颀长的身躯，脉脉含情，沉浸在做新娘的喜悦里；钟馗蹲着身子，打开喜字折扇，头插红花，笑声朗朗地送妹出嫁。

第五章　钟馗嫁妹　91

铁骨真英雄，嫁妹深切情　封伟民

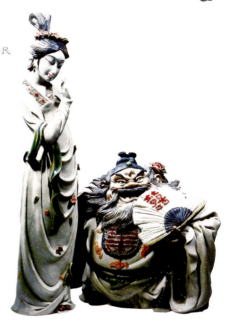

铁骨真英雄，嫁妹深切情（局部）

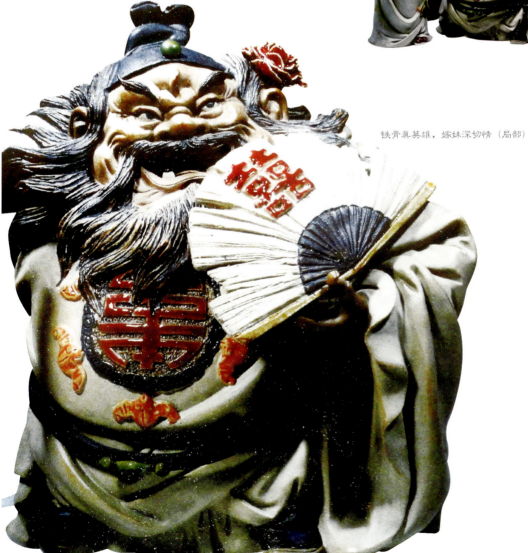

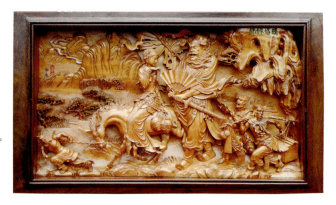

情送小妹踏嫁途　曹宪中

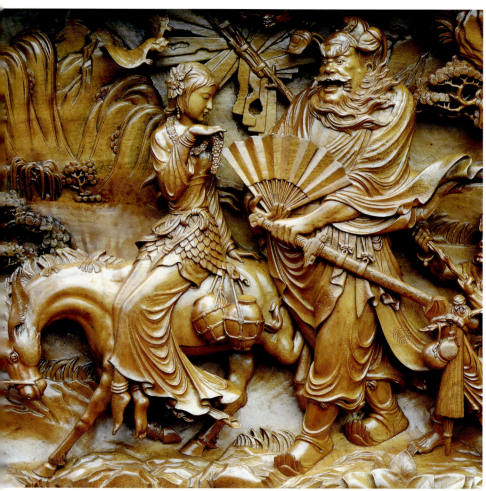

喜送小妹去夫家（局部）

　　木雕艺术家曹宪中创作的钟馗嫁妹，又把我们带向另一个艺术天地。这是一个宁静中隐含动乱的除夕之夜，钟馗率众小鬼送妹妹钟黎踏上出嫁之路。小妹骑在毛驴上，喜中含羞，钟馗紧随其旁，左手执扇，右手按剑，机警地目视前方。小鬼们有的牵驴，有的挑担，有的执幡，互为衬托，构成了一幅"情送小妹踏嫁途"的神奇画面。

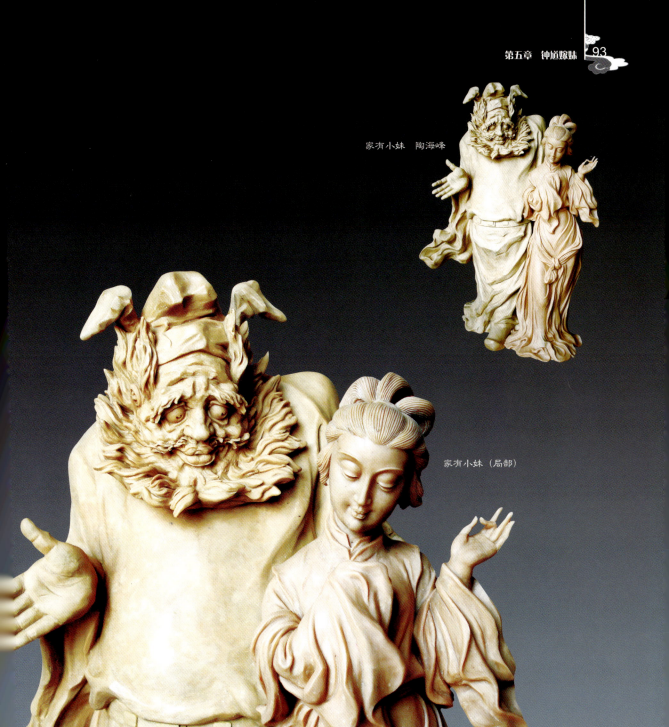

家有小妹　陶海峰

家有小妹（局部）

造型艺术家陶海峰创作的"家有小妹"，给人一种情趣：身材魁伟的哥哥钟馗，张开双手，爱抚地看着日渐长大的小妹，喜不自禁。而小妹钟馥虽然长大，并出落得楚楚动人，但却娇小妩媚，小鸟依人。创制者从钟馗与钟馥的人物体量上作了大与小、粗犷与细巧的生动对比，颇为得体。

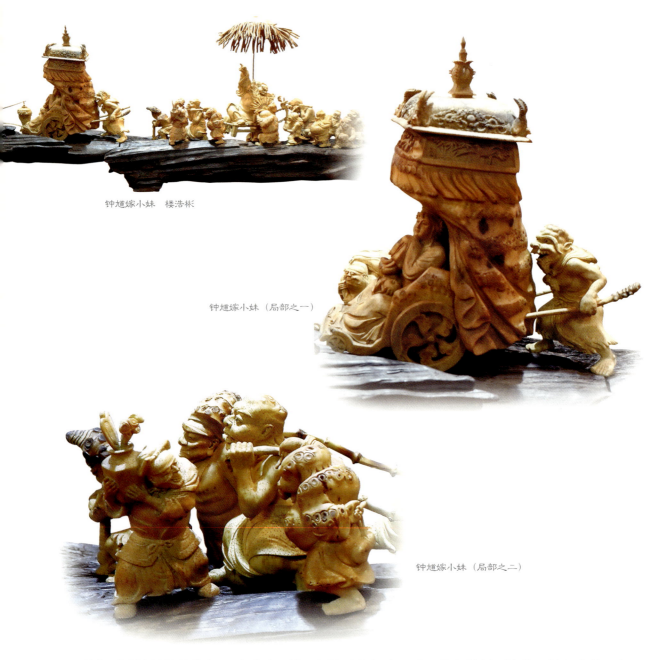

钟馗嫁小妹　楼浩彬

钟馗嫁小妹（局部之一）

钟馗嫁小妹（局部之二）

　　竹根雕"钟馗嫁妹"由 20 余个人、神、鬼的形象组合而成，其中钟馗、钟藜兄妹是主体。小鬼们众星捧月，依托在钟馗、钟藜兄妹周围，有的推车，有的抬轿，有的扛仪仗，有的抬嫁妆，有的捧礼物，有的敲锣鼓，有的提灯笼，大家有条不紊地往前逶迤而去。钟馗坐在简陋的轿子内，大大咧咧地举起后手，吆五喝六地指挥着整支婚嫁队伍。钟藜坐在豪华的婚车内，左手托腮，沉浸在与杜平见面的喜悦里。整组作品形象众多，动态奇诡，生动而有趣，在流动中散发出欢快的喜庆。创制者楼浩彬，在作品中充分发挥了竹子的属性：钟馗头上的伞盖，小鬼手中的灯笼，婚车布幔的花纹，扛在肩上的抬杠，均巧妙地运用了竹子的须根、节间的节斑、地下的竹鞭，既恰到好处，又耐人寻味，显示了竹子的材质美感。

第五章 钟馗嫁妹

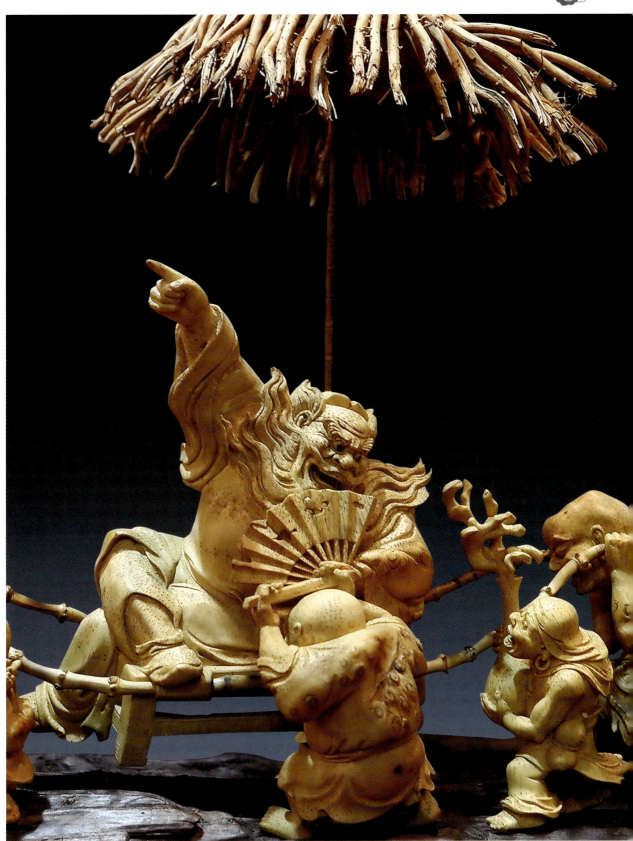
钟馗嫁小妹（局部之三）

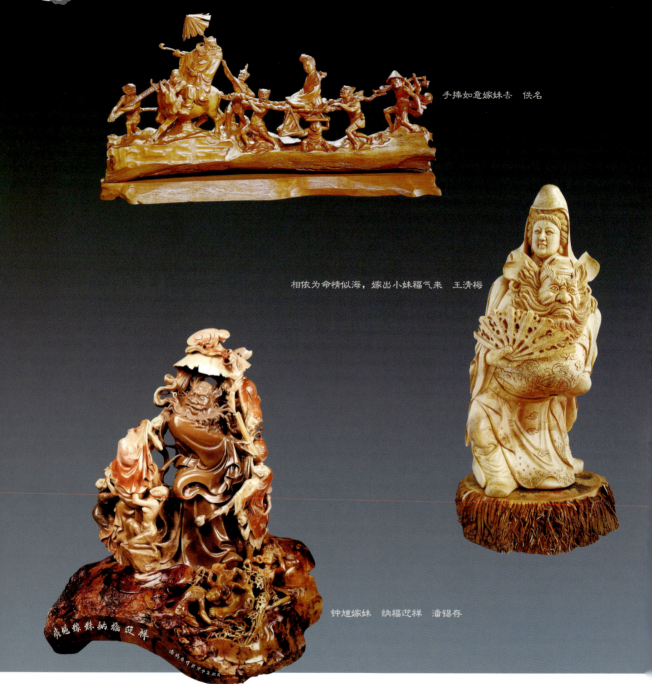

手捧如意嫁妹去　佚名

相依为命情似海，嫁出小妹福气来　王清梅

钟馗嫁妹　纳福迎祥　潘锡存

　　其他如佚名的"手捧如意嫁妹去"、潘锡存的"钟馗嫁妹，纳福迎祥"、王清梅的"相依为命情似海，嫁出小妹福气来"、李惠的"携妹同行"、李华春的"鬼王嫁妹"、孙映忠收藏的"喜嫁婵娟妹"以及"轻车随风乐满路"等，均是这个题材中的上乘之作。

第五章 钟馗嫁妹　97

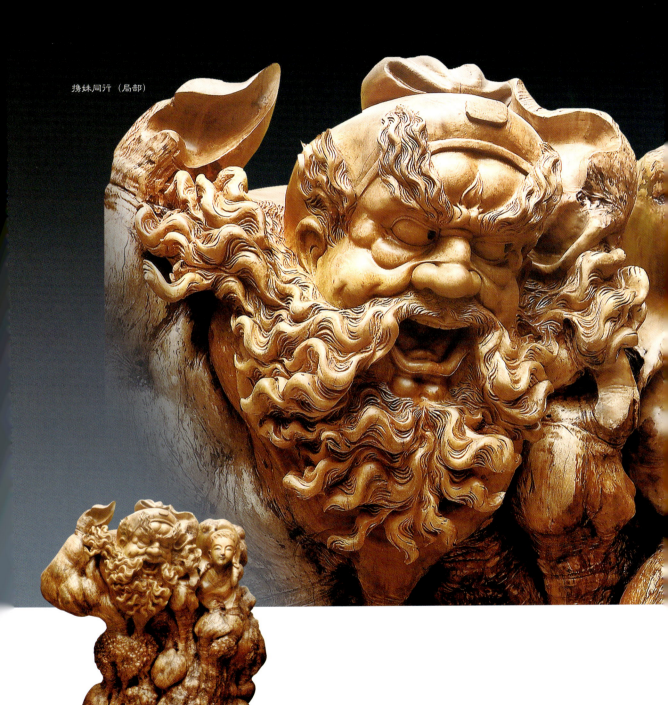

携妹同行（局部）

携妹同行　李惠

鬼王嫁妹　李华春

喜嫁婵娟妹　孙映忠藏

第五章 钟馗嫁妹

轻车随风乐满路　佚名

第六章
钟馗醉酒

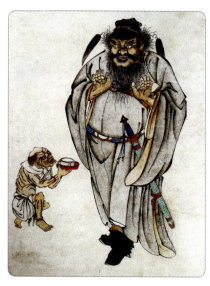

闻酒则喜　方薰（清）

古代的文人雅士及尚武之人大多与酒有缘，到处可以看到酒的影子，到处可以闻到酒的醇香。酒，犹如血液一般在中国文化的脉络里涓涓流淌，滋润着文人雅士及尚武之人或豪放或深沉或缠绵或愤激的心灵。钟馗也不例外，"钟馗醉酒"便是艺术家们常用的创作题材。

钟馗的酒量很大，并常将"鬼"剁成肉，作为下酒的菜。纪晓岚在《阅微草堂笔记》中讲了这样一段故事：钟馗生日，其妹妹钟藜十分在意，选了一个长得健壮的长鬼，给哥哥挑去一担礼，一头是一坛好酒，一头是捆作一团的一个富家新鬼。为何要挑"富家新鬼"，因为新鬼体肥老鬼瘦，穷鬼味薄富鬼腴。他知道哥哥的口味，并附上一封密封的信，交给长鬼。礼物送到后，钟馗启封，信中说："送上酒一坛，鬼一个，给哥哥下酒做点剁，哥哥若嫌礼物少，连挑担的是两个。"钟馗阅信毕，正好肚中饥饿，便命将两个鬼都送到厨房，剁成下酒的菜。捆着的胖鬼对挑担的长鬼说："我是没有法子，你何苦挑这个担子？半途上替我松绑，一起逃跑多好啊。"

钟馗过生日，一坛酒，两个鬼，剁鬼肉做下酒菜，他边喝酒，边吃鬼肉，津津有味。正是"绿袍进士掀怒髯，饥来喝酒如蜜甜。"可见其酒量惊人。

在这本集子里我们撷取了几件有关钟馗醉酒的作品，首先推出的是清代画家方薰画的"闻酒则喜"和"梅下读书"。

"闻酒则喜"中的钟馗，头戴软巾，身穿官衣，腰中佩剑，双手挡胸。旁边一个赤体小鬼，虔诚地奉上佳酿，钟馗见状，瞪眼咧嘴，面露喜色。描绘出钟馗好饮，闻酒忘乎所以之状。"梅下读书"中的钟馗，屈膝坐在梅树下面，背倚酒坛，坛中的酒已被他饮完，醉眼蒙眬地在捧书细读。描绘了钟馗虽好饮酒，但仍不忘读书之状。

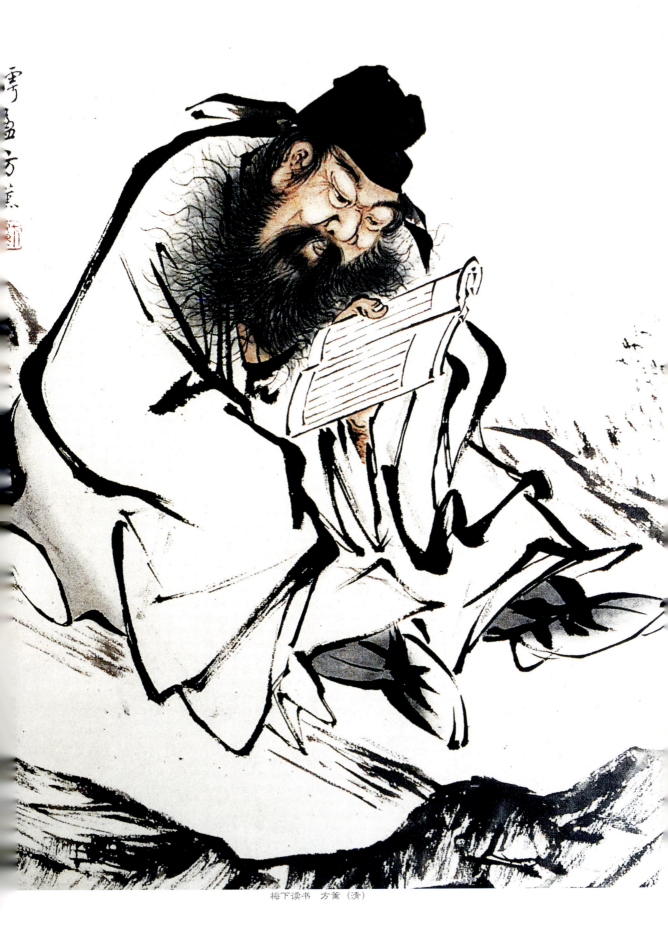

梅下读书　方薰（清）

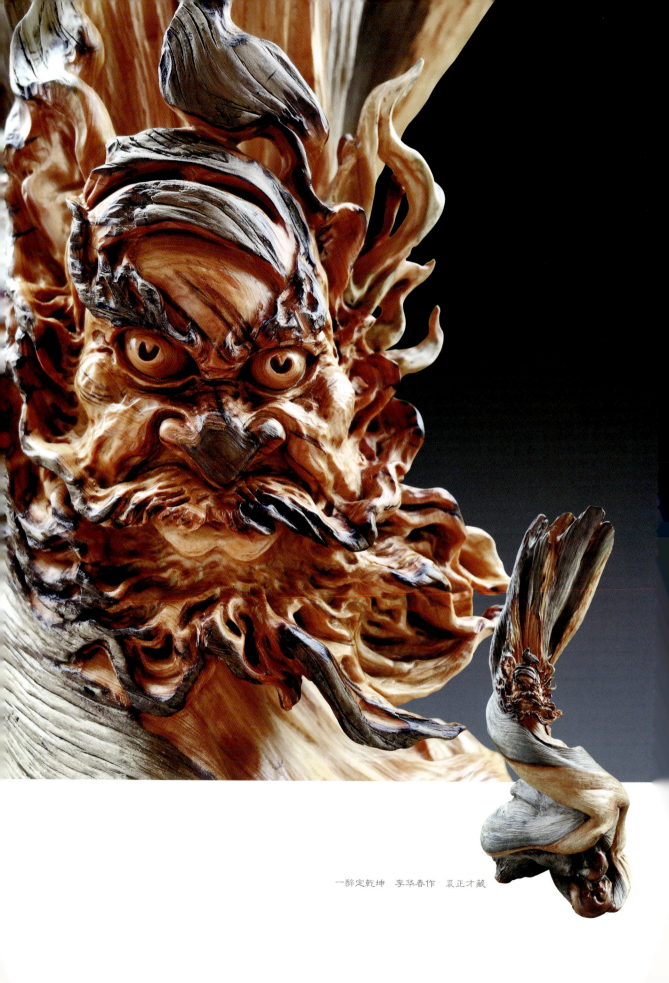

一醉定乾坤 李华春作 裘正才藏

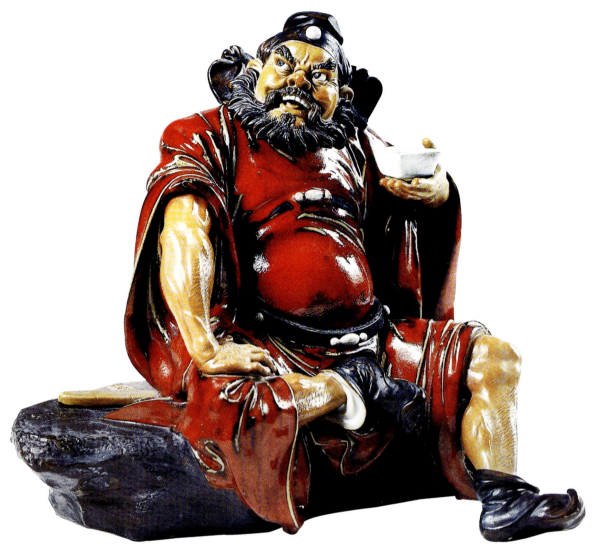

开怀痛饮庆功酒　刘泽棉

饮下杯中酒，更添打鬼威。造型艺术家们在刻画钟馗醉酒后的形象时，往往表现他醉后更清醒，借酒显神威，更发挥他驱魔赶邪的作用。

石湾陶瓷艺术家刘泽棉的"开怀痛饮庆功酒"，撷取了钟馗打鬼后开怀畅饮的情景。看，钟馗端坐在山石上，撩起紫红色的长袍，露出他强壮而结实的手臂与小腿，他左手端着酒杯，右手支着右腿，微微侧头远眺。创制者着意刻画了钟馗除妖后那种欢畅豪迈的神态：那浓而黑的剑眉散发着勃勃英气；那虬针似的胡须得体地呈环状飘拂，衬着一排洁白亮丽的牙齿，发出爽朗的笑声；而剑眉下那双黑白分明的炯炯大眼却警惕地注视着前方，严防妖魔魅魑卷土重来。整件作品稳健有力，那紫红色的袍服和棕色的皮肤，使作品沐浴在正气铿锵、欢快热烈的暖色之中，而钟馗手中的酒杯又给人这样一种感觉：倘钟馗喝下杯中的酒，将更增添他打鬼驱魔的神威。

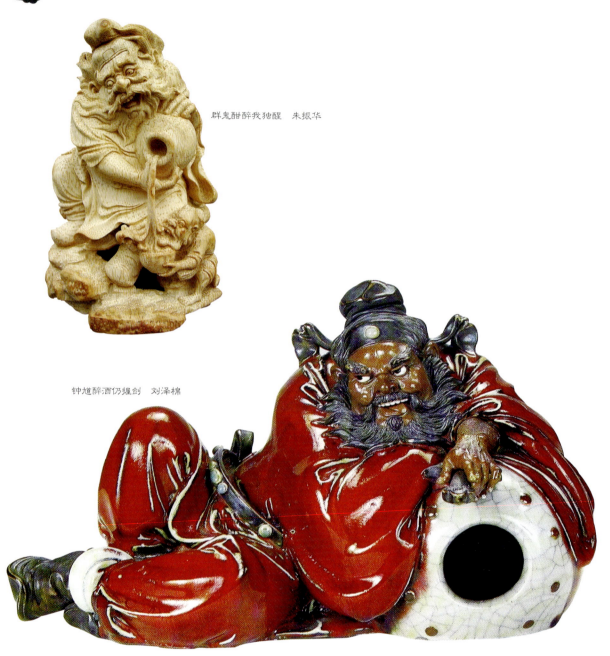

群鬼酣醉我独醒　朱振华

钟馗醉酒仍握剑　刘泽棉

　　刘泽棉的"钟馗醉酒仍握剑"有异曲同工之妙。钟馗喝醉酒后倚卧在酒坛上，满面的笑容中折射出警觉，左手紧握剑柄，随时准备出击。其他如朱振华的"群鬼酣醉我独醒"、史琪的"志比山岳齐，酒醉鬼无敌"、逯彤的"借酒添威力"、王晓秋的"酒醉神更醒"、徐波的"酒酣更神威"、孙文勇的"醉酒之后更识鬼"、詹明勇的"三杯通大道，一醉赛神仙"、麻欣华的"醉里有乾坤"、张立人的"人醉心不醉"等，大家看了作品的题目便能知道钟馗借酒发神威的正面作用，其醉态使人觉得和蔼可亲，诙谐可爱。

第六章 钟馗醉酒

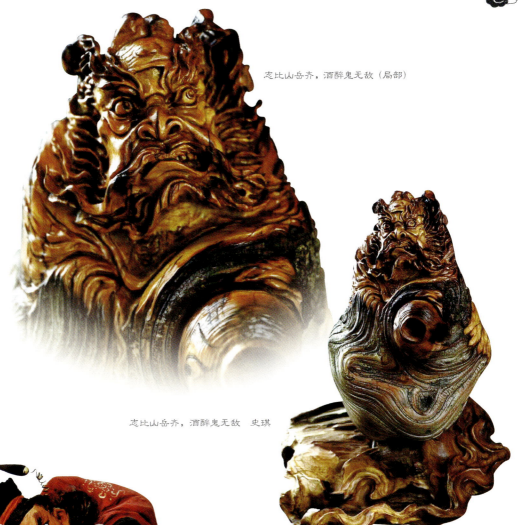

志比山岳齐,酒醉鬼无敌(局部)

志比山岳齐,酒醉鬼无敌 史琪

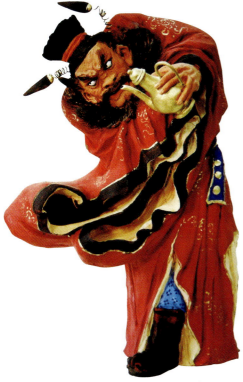

借酒添威力 逸彤

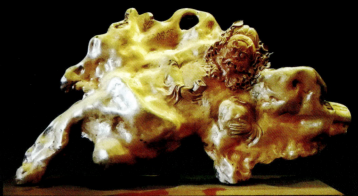

酒醉神更醒　王晓秋

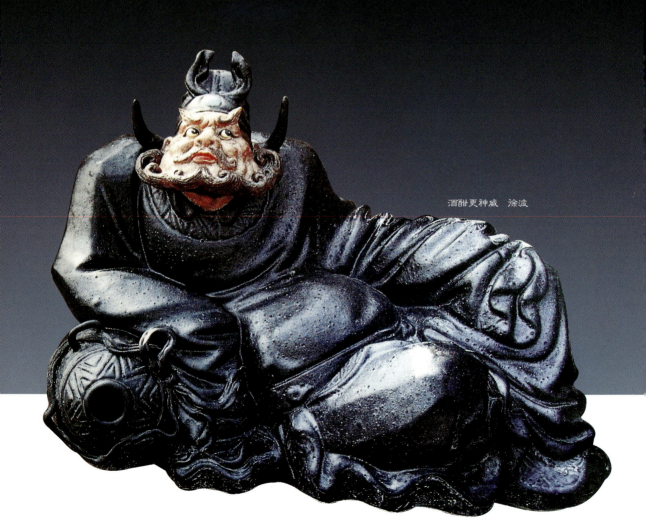

酒酣更神威　涂波

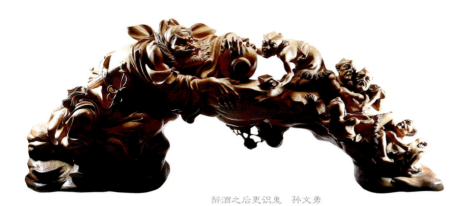

醉酒之后更识鬼　孙文勇

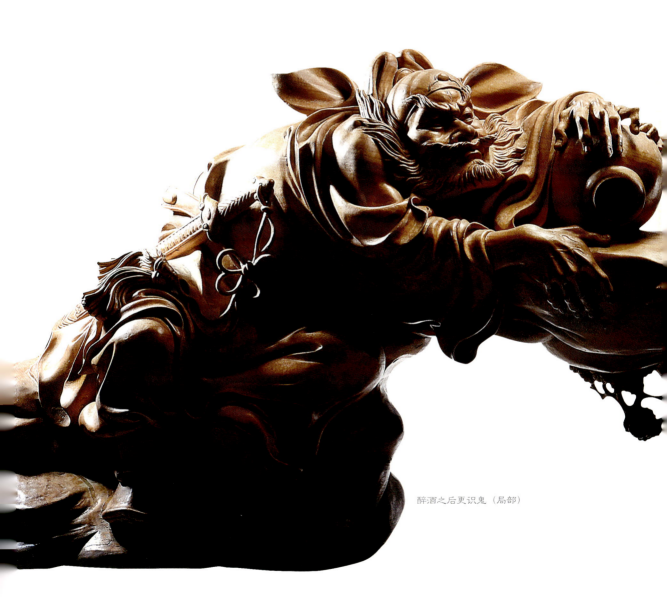

醉酒之后更识鬼（局部）

三杯通大道，一醉赛神仙　詹明勇

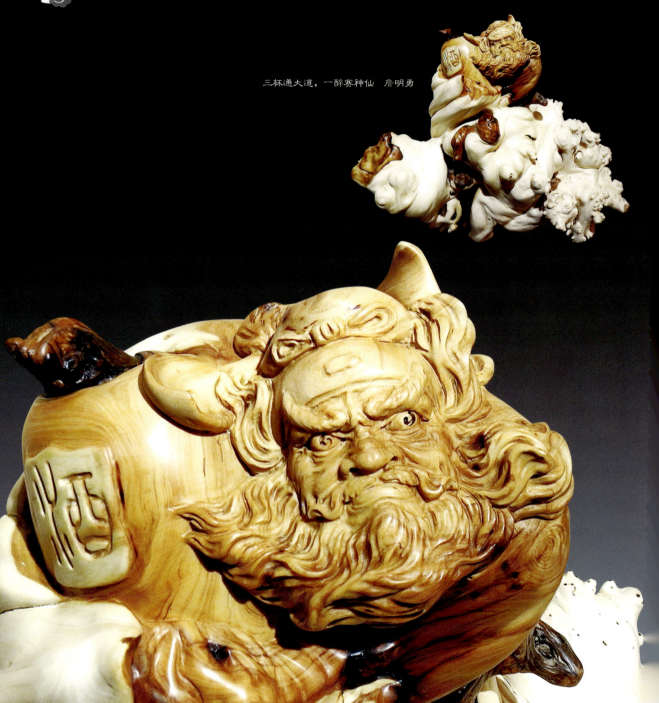

三杯通大道，一醉赛神仙（局部）

第六章 钟馗醉酒

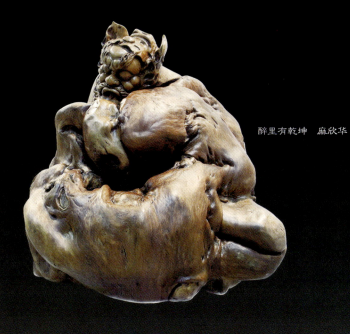

醉里有乾坤　麻欣华

人醉心不醉（局部）

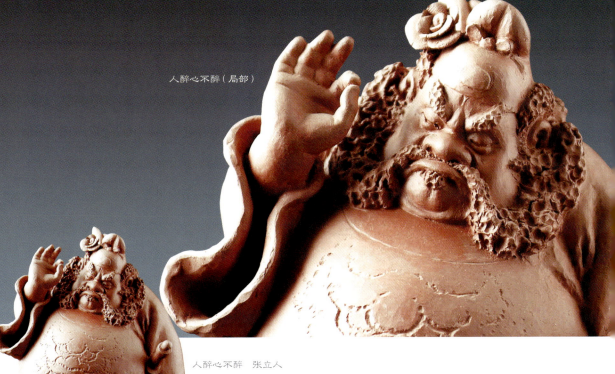

人醉心不醉　张立人

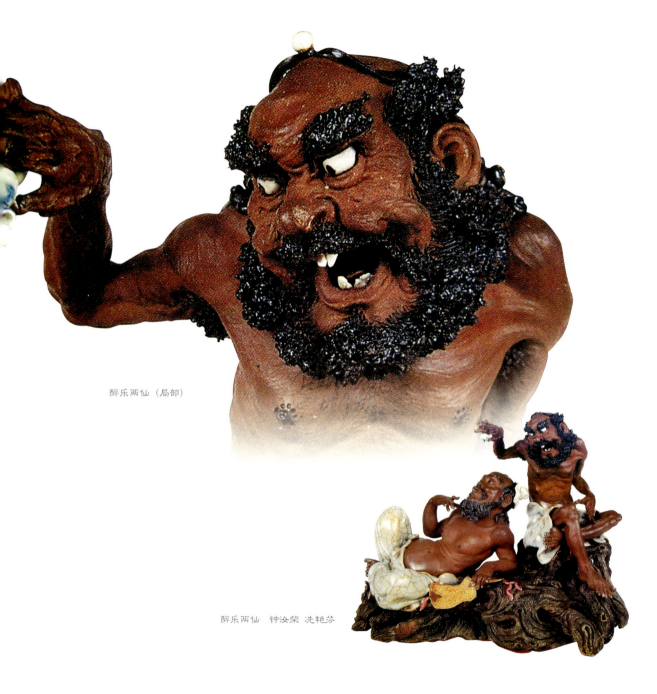

醉乐两仙（局部）

醉乐两仙　钟汝荣　冼艳芬

 当然，也有人喝酒是为消愁，钟馗也不例外。这里推出的是钟馗一醉解千愁的消极状态的作品。作品中，钟馗已经没有凶神恶煞的驱鬼之态，大有世态炎凉，富贵如过眼云烟，不如看破红尘，一醉方休的人生观。这真像孙林为钟馗画题款诗中所说的那样："面红耳赤映老髯，赤膊光背巨腹袒；劝君更进一杯酒，钟馗今日会谪仙。"这些作品富有更高的艺术境界和现实意义，耐人寻味。

 石湾陶瓷艺术家钟汝荣、冼艳芬的"醉乐两仙"、石湾陶瓷艺术家庞文忠的"钟馗醉酒""钟

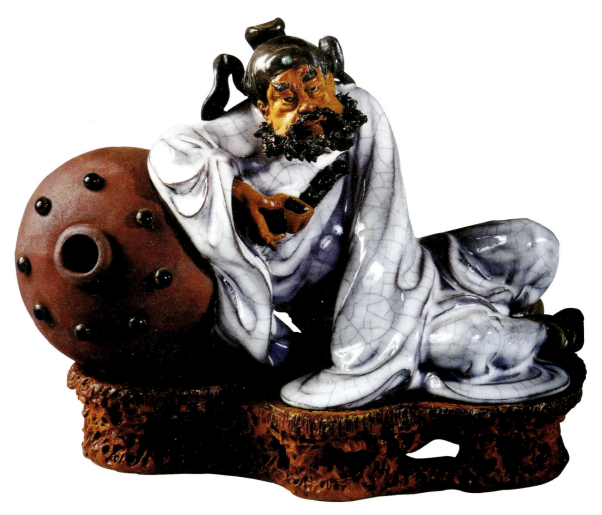

钟馗醉酒　庞文忠

馗品酒"以及王飞的"醉眼观三界,不辨人鬼狐"、王清梅的"安能独醉"、邵城鑫的"今朝有酒今朝醉,休问幽冥人间事"、李华春的"钟馗醉酒图""醉后幻影化两面"、陈小东的"醉逍遥"、朱振华的"深杯巨盏醉生涯"、虞金顺的"饥来喝酒如蜜甜"、金宁鑫的"春风雅量不糊涂"、孙益的"东倒西歪全不怕,人生难得是糊涂"、陈盘大收藏的"三杯和万事"、林庆全的"戏鬼"、李刚的"喝光了,拿酒来"等作品,均给人以深思。

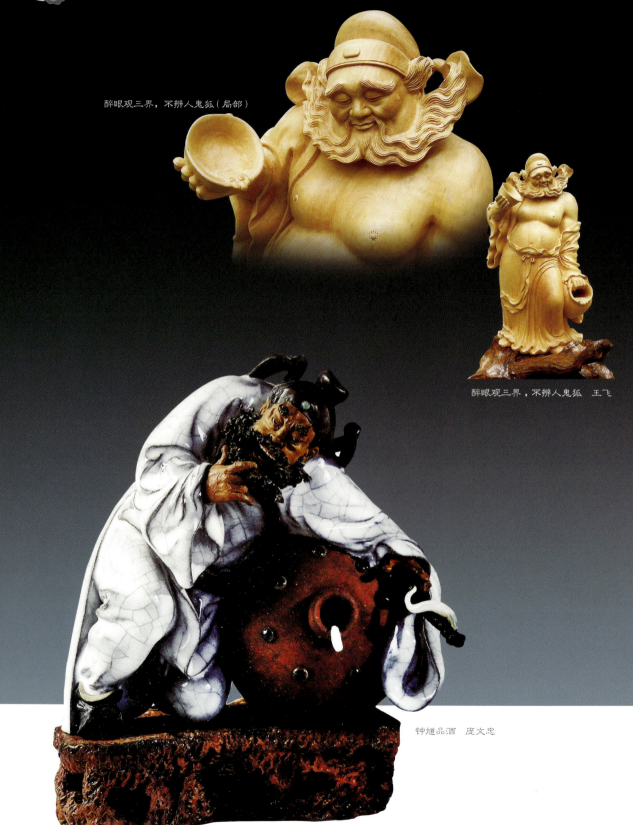

醉眼观三界，不辨人鬼狐（局部）

醉眼观三界，不辨人鬼狐　王飞

钟馗品酒　庞文忠

第六章 钟馗醉酒

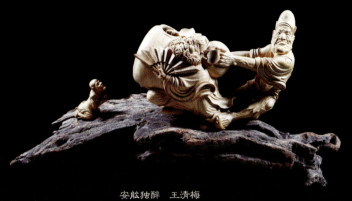

安舷独醉　王清梅

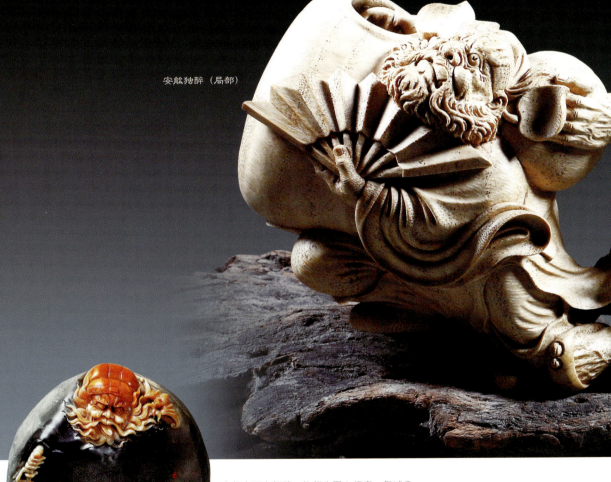

安舷独醉（局部）

今朝有酒今朝醉，休问幽冥人间事　邵城鑫

钟馗醉酒图　李华春

醉逍遥（局部）

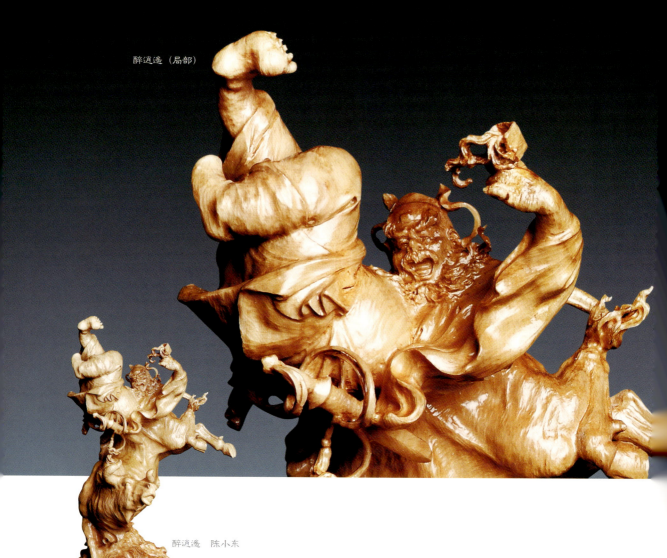

醉逍遥　陈小东

第六章 钟馗醉酒

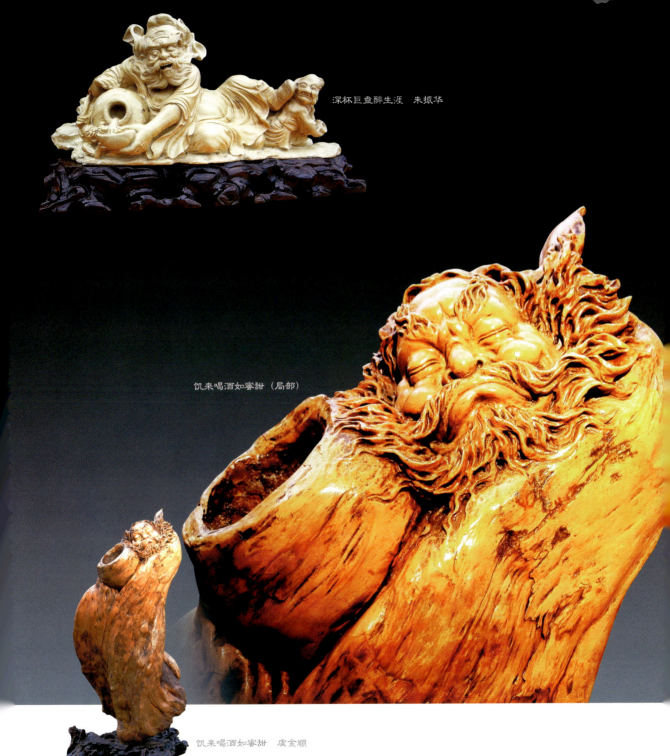

深杯巨盏醉生涯　朱振华

饥来喝酒如蜜甜（局部）

饥来喝酒如蜜甜　虞金顺

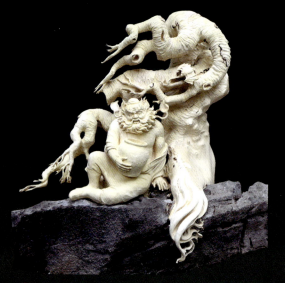

春风雅量不糊涂　金宁鑫

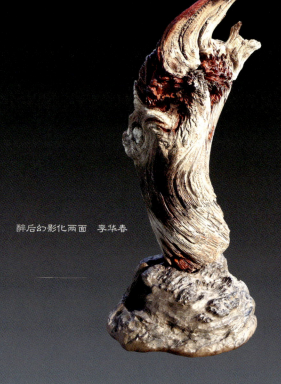

醉后幻影化两面　李华春

东倒西歪全不怕，人生难得是糊涂　孙盒

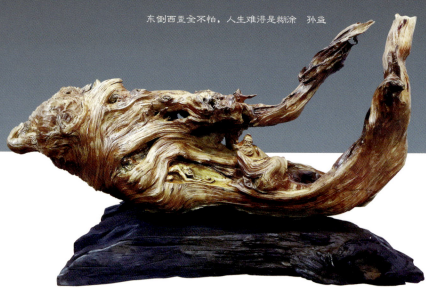

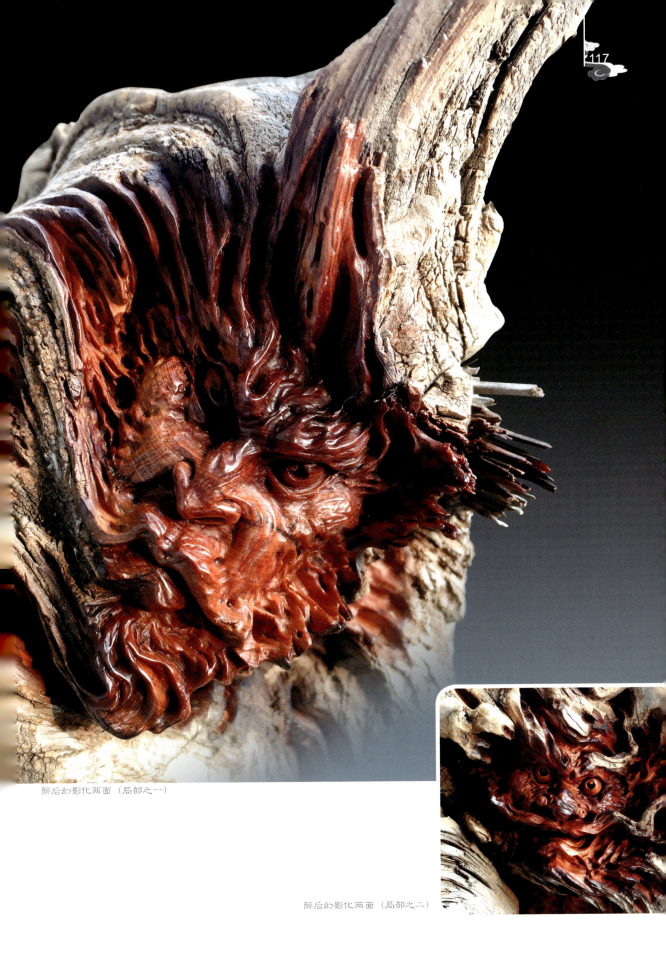

醉后幻化两面（局部之一）

醉后幻化两面（局部之二）

三杯和万事 陈盘大藏

戏鬼（局部）

喝光了，拿酒来 李刚

戏鬼 林庆全

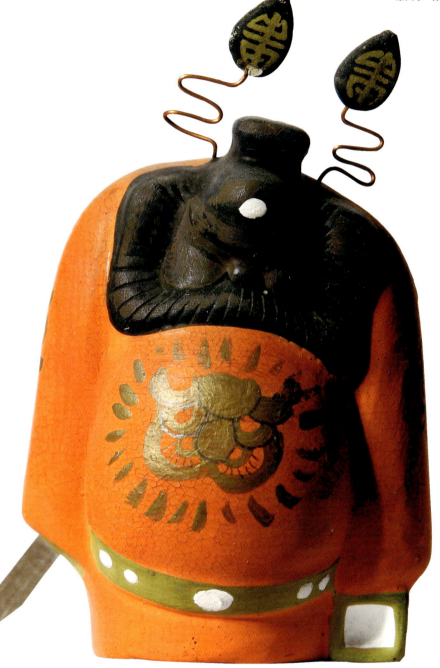

醉中失乾坤　张立人

　　行文至此,我也要奉劝钟判官一句,好酒逢醉翁,三杯万事空,醉酒误事呵!若是家中贪杯,所误事尚小,至多是家事;倘若在"工作午餐"或庆典酒席上判公事,贪杯醉酒,所误之事则大矣!醉卧天地间,爱酒要愧天。张立人创作的泥塑"醉中失乾坤"则对醉酒误事的讽喻作了形象的刻画,钟馗多饮了酒,已昏然入睡,愧对天地了。

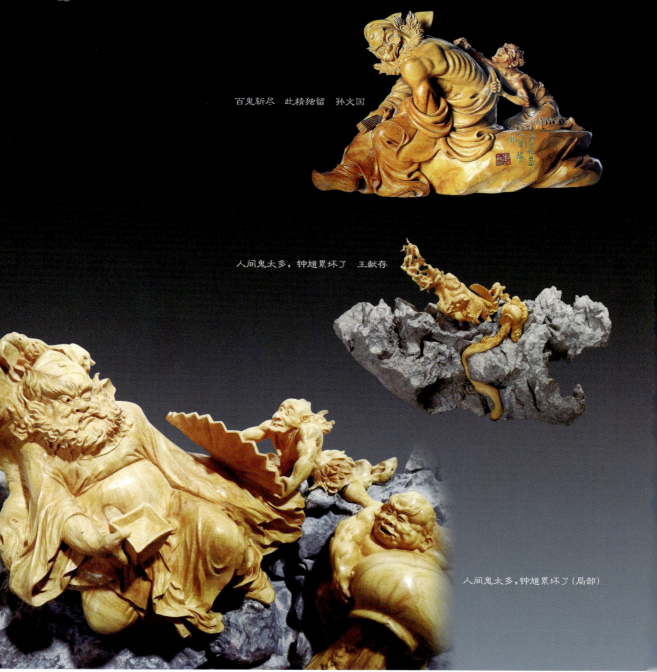

百鬼斩尽 此精独留 孙文国

人间鬼太多，钟馗累坏了 王献存

人间鬼太多，钟馗累坏了（局部）

孙文国创作的一幅木雕作品更发人深省，钟馗斩杀了诸多妖魔鬼怪后，坐在岩石上解衣休息。一个深藏在石缝中的小鬼，吓得瑟瑟发抖，他知道自己作恶太多，难逃一劫，见钟馗汗流浃背，灵机一动，悄悄地爬到钟馗背后，轻轻地为他擦去背上的汗水，边擦边讲肉麻的奉承鬼话，又柔和地为钟馗抓痒。钟馗满心欢喜，不仅饶过了他，还给他安排了工作。笔者看了这件作品深有感触，不禁写了一首小诗："钟馗是正神，也喜奉承声，百鬼都斩尽，独留马屁精"。

漫画家方成画过一幅钟馗图：钟馗靴帽整齐，双手袖于袍内，以石为枕，卧眠于地，并题五言诗道："春眠不觉晓，鼾声惊飞鸟。人间鬼太多，钟馗累坏了"。

第七章
钟馗迎福

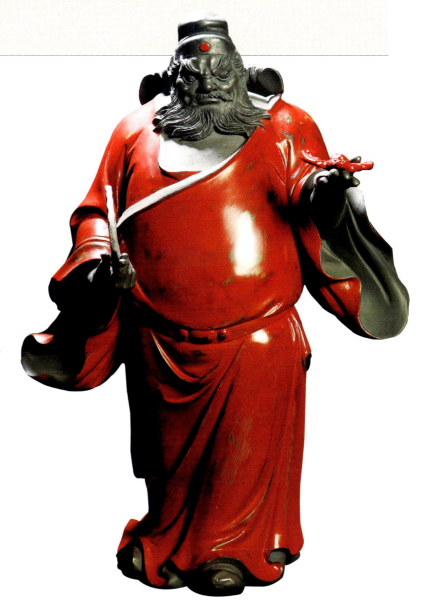

扫平邪恶事,送福送平安 涂建武

　　自古以来,钟馗常手持利剑,捉拿妖魔鬼怪,多以狰狞可怖的面目示人。明清以来,随着社会的发展,人们逐渐把钟馗人格化,增添了人情味,使钟馗除了驱鬼逐邪外还增加了祈求赐福的成分。钟馗逐渐演变成为迎富、纳福的吉祥神人,其神态使人觉得和蔼可亲,诙谐可爱,更富有生活气息和人情味,被誉为"赐福镇宅圣君",寄托了人们迎祥纳福的美意,延年益寿的愿望。

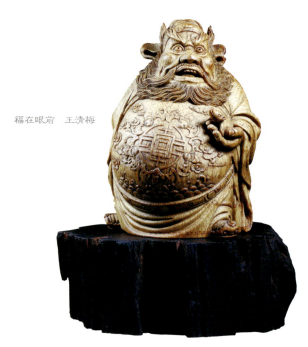

福在眼前　王清梅

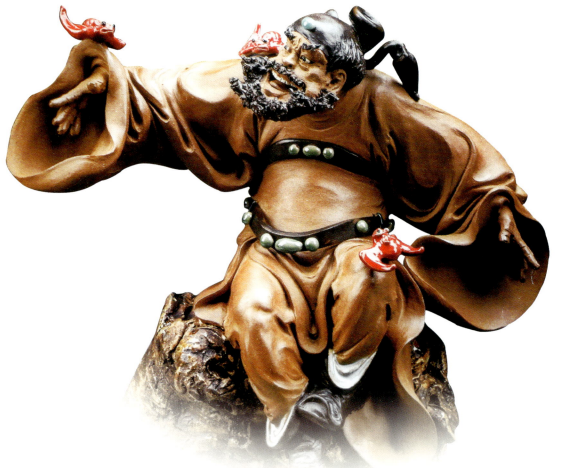

迎福起舞　庞文忠

蝙蝠　王世军

　　钟馗身边伴有五名小鬼，它们为钟馗增添了威势。这五名小鬼的来历众说纷纭，而流传最多的是阎罗大王的厚爱，他特地从奈河桥上抽调五名守桥的小鬼来为钟馗服务的。奈河桥，指的是建在奈河之上的一座桥。在中国道教和中国民间神话观念中，奈河桥是鬼魂历经十殿阎罗的考察旅途后，准备转世投胎的必经之地。桥上有一名称为孟婆的年长女性神祇，给予每个鬼魂喝一碗"孟婆汤"，以便遗忘前世的恩怨记忆，投胎到下一世开始新的一个轮回，重食人间烟火。奈河桥险窄光滑，有日游神、夜游神日夜把守。

　　据说钟馗在阴世间为驱除妖魔鬼怪立了大功，阎罗大王请示了玉皇大帝后，准备让钟馗及他下面的五个小鬼投胎到阳间有权有势的人家重新做人。然而钟馗没有答应，他怕过奈河桥时喝孟婆递给他的孟婆汤。为什么呢？这有两个原因：一是他不希望忘掉他相依为命一起长大的小妹，倘若喝了孟婆汤，会忘掉前世的恩怨记忆。二是他只希望永远做一名驱除妖魔鬼怪的大神，不想再投胎到下一世。钟馗下面的五个小鬼也不希望喝孟婆汤，他们愿永远追随钟馗，在阴阳两界除恶扬善，迎祥纳福。后来，五小鬼又演绎为五只小蝙蝠，称为"五福"，寓意福在眼前。蝙蝠是一种能飞翔的哺乳动物，习惯于夜间出没，捕食蚊蚋等小昆虫，因头似鼠，所以也叫"飞鼠"。据说能活五百岁的蝙蝠是白色的，头也变得很重，以致倒垂，故称"倒挂鼠"，将这种倒挂鼠风干后研成粉末服食，有延年益寿的作用，所以蝙蝠又称"仙鼠"。

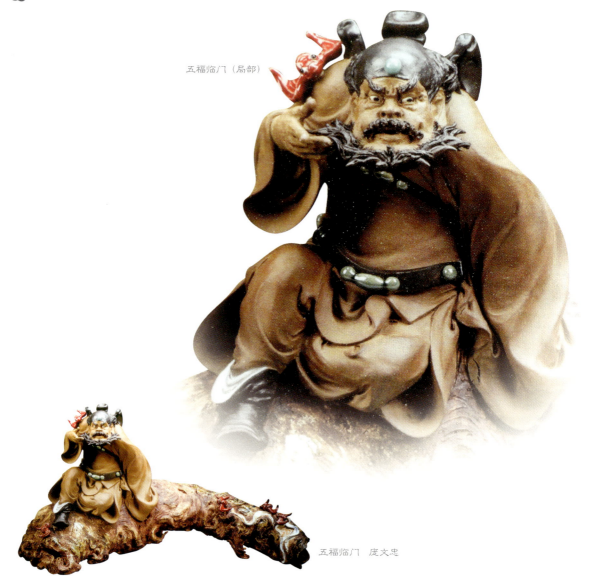

五福临门（局部）

五福临门　庞文忠

在国外，形状怪异、喜欢夜间出没的蝙蝠常被视为恐怖的象征。但在中国，蝙蝠的寓意完全不同。因"蝠"与"福"同音，蝙蝠是好运和幸福的象征。凡以福为主题的吉祥图案，均少不了蝙蝠的形象。一幅画着一只蝙蝠和铜钱在一起的图案，寓意"福在眼前"；童子捕捉飞舞的蝙蝠，放入大花瓶的图案寓意"平安五福自天来"。人们经常说的"五福（蝠）临门"，就由那五只蝙蝠组成。"五福"这个名词，原出于《书经》和《洪范》，是古代中国民间关于幸福观的五条标准。五福的第一福是"长寿"，第二福是"富贵"，第三福是"康宁"，第四福是"好德"，第五福是"善终"。这"五福"代表五个吉祥的祝福：寿比南山、恭喜发财、健康安宁、品德高尚、善始善终。传统习俗中，五福（蝠）合起来就构成幸福美满的人生。这五名小鬼在钟馗手下，成了五福的化身，成了造福于人类的小精灵。

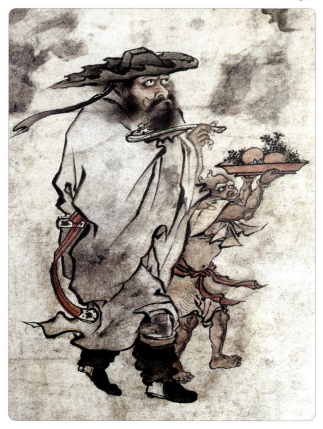

柏柿如意　朱见深（明）

"踩五福""跳五福"，是流传于钟馗故里的一种古老祈福文化活动。"踩五福"是在钟馗故里西安欢乐谷山石上雕刻着五只蝙蝠，寓意"五福"，传说人们按由大到小的顺序踩踏五只蝙蝠后会返老还童，五福临门。

"跳五福"，是傩舞"跳钟馗"的一部分内容，融合了宗教文化、民俗文化和艺术文化，它以原始文化为基础，阴阳五行为先导，以法术、巫术为手段，并融入了自然崇拜、图腾崇拜、鬼神崇拜、祖先崇拜、生殖崇拜等内容，是我国民间文化的重要组成部分。表演时，钟馗面涂紫金，口带长髯，头顶乌纱，足蹬朝靴，金银垫肚，外罩紫红袍，左手持金色蝙蝠，右手持七星宝剑，前有五只蝙蝠引路，后有黄罗伞盖，旁有书酒侍者，亦步亦趋。内容有：钟馗降神、钟馗出巡、钟馗镇邪、钟馗赐福、钟馗凯旋等几个段落。

从全国仅存的几座专祀钟馗的傩庙中，我们可以见到钟馗的塑像，这个塑像不是通常所见挥舞金锏或宝剑的威猛形象，而是一派朝廷大员气度。庙前戏台上常演不衰的剧目是《老爷升堂》，显示出一派太平祥和的氛围。北宋苏汉臣的《五瑞图》，判官钟馗则和其他四位神仙一起执笏作舞。也是一派瑞气神仙风度。

明朝宪宗皇帝朱见深，工于书画，擅绘神像，神采生动，超然尘表。他所绘的《柏柿如意》，又名《岁朝佳兆图》，更把钟馗塑造成一个吉祥神。画面中的钟馗，头戴覆斗暖笠，披袍曳带，捧着如意，带领小鬼匆匆赶路。小鬼手中的托盘里盛有柏叶与双柿，天上有蝙蝠翱翔，寓意百事（柏柿）如意，福自天来。正如画中的题诗"画图今日来佳兆，如意年年百事宜"。

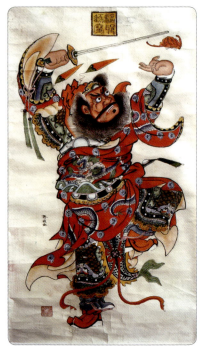

天津杨柳青为我国著名年画产地之一,年画中的钟馗,是典型的武将样式。钟馗披战袍,挂金甲,手举宝剑迎来红蝠。蝙蝠为红色,寓意洪福(红蝠)齐天。钟馗手中的宝剑指向翩翩而来的蝙蝠,则点明"只见(指剑)福(蝠)在眼前"之吉意。

洪福齐天　天津杨柳青年画

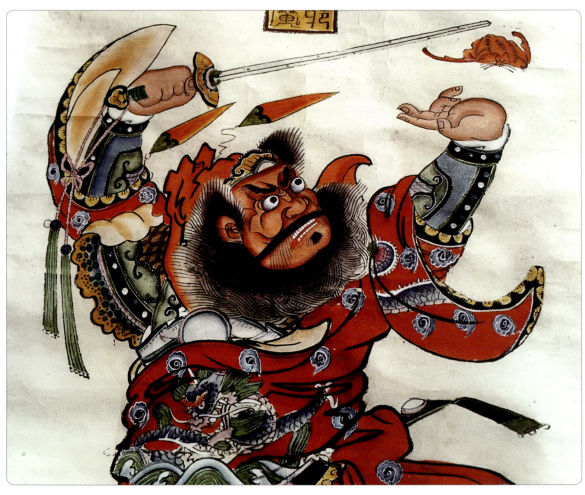

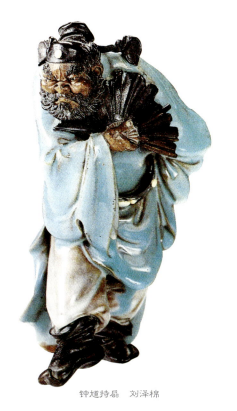 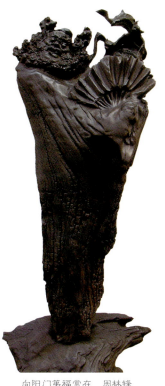 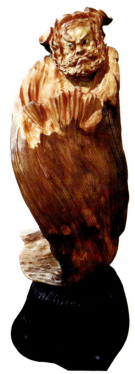

钟馗持扇　刘泽棉　　　　　向阳门第福常在　周林锋　　　　须眉如戟叱妖狐　郑兴国

　　苏州桃花坞门神中有风度潇洒的"骑驴钟馗",侍从小鬼撑一柄破伞相随。钟馗手执牙笏,目视前方,空中飞舞的蝙蝠,象征"福自天来";吊系的蜘蛛,象征"喜从天降",四周衬满流云、八宝、双喜等图案,活泼中带有吉祥寓意,整个画面洋溢着喜庆色彩。北京更有画店别出心裁,去除钟馗手中的武器,增添了一枚超大铜钱,寓意"托钱送财"。

　　老北京人读判官时后面加"儿"的话音,称"判官儿",或简称"判儿"。于是又有人把钟馗怀里的大铜钱换成了胖娃娃者,寓意"盼子得子"。

　　钟馗还有另一种祈福的造像,画面上配有蜘蛛。蜘蛛,民间又称"喜蛛儿",喜蛛儿自空而降,意味着"喜从天降",同样寄托人们祈福的美好愿望。

　　在塑造钟馗形象时,艺术家们往往让钟馗的手中持一把折扇,或打开,或折叠,挥洒自如,遍地生风。那么这扇子为何经常出现在钟馗的手中? 这有两种意思,一是应该与端午节有关,民间有端午送扇子的习俗,扇子不仅可以驱热、驱蚊、赶蝇,还可以扇跑恶鬼,避邪赈灾。因为钟馗手中的扇子是用万年蝙蝠血凝制而成的超级降妖武器。二是应该与赐福有关,民间传说,只要周围有鬼,钟馗一打开扇子,就有蝙蝠飞来,寓意是为你带来幸福平安,从而达到祈福、纳祥的目的。

钟馗接福　冼有成

撑扇引福　李刚

引福归堂　黄文寿

福在眼前　刘泽棉

福在眼前（局部）

　　石湾陶瓷艺术家刘泽棉创作的"福在眼前"，刻画了钟馗手拿折扇引福的形象。钟馗头戴乌纱、身披红袍，袍袖生风，咤叱有声。钟馗身材魁梧雄健，圆睁双目，胡须连腮，神色开朗，威严中蕴含笑意。红蝙蝠停息在折扇前端，似刚从天外飞来。造型艺术家们在塑造钟馗迎福的形象时，往往把蝠福引申进来，示意福已到达。根据民间传说，蝙蝠出现有两种含意，一种能识鬼魅藏身之处，供钟馗捉拿。一种借蝠与福同音，寓有"福在眼前"之意，从而增添了钟馗驱邪降福的吉祥美意。

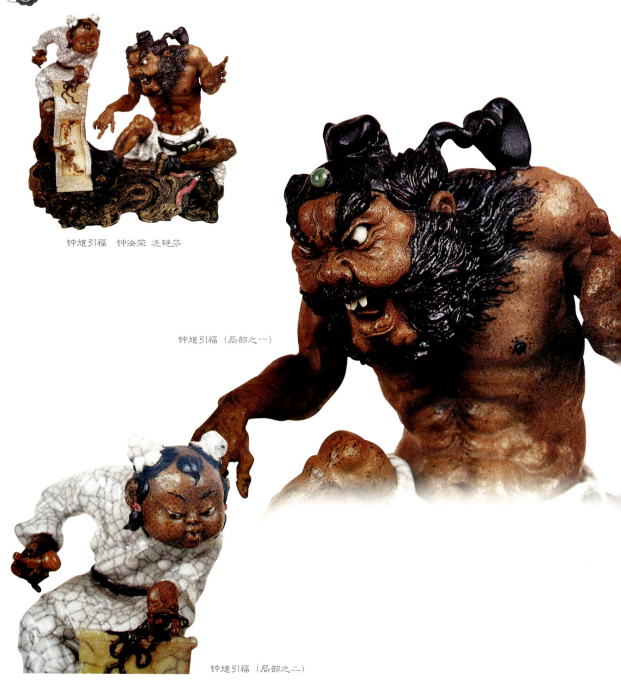

钟馗引福　钟汝荣　冼艳芬

钟馗引福（局部之一）

钟馗引福（局部之二）

　　广东佛山石湾陶塑艺术具有人文性、地方性、民族性的特点，在创作上具有独特的艺术风格。"石湾陶，景德瓷"，可以说是概括了中国陶瓷的精髓。以人物造型为代表的石湾陶塑技艺形神兼备，它吸收各种文化艺术精华，高度写实和适度夸张相结合，兼有生活趣味和艺术品位，有着明显的装饰特色。"钟馗"的形象是石湾陶塑艺术的传统作品，现在，我们撷取部分石湾陶塑艺术家创作的钟馗形象，艺人们各自强调自己的艺术理解，形成自己风格，作品面貌长相，各具特色，绝无雷同，达到了"百物百形、千人千面"的艺术境界。

第七章 钟馗迎福

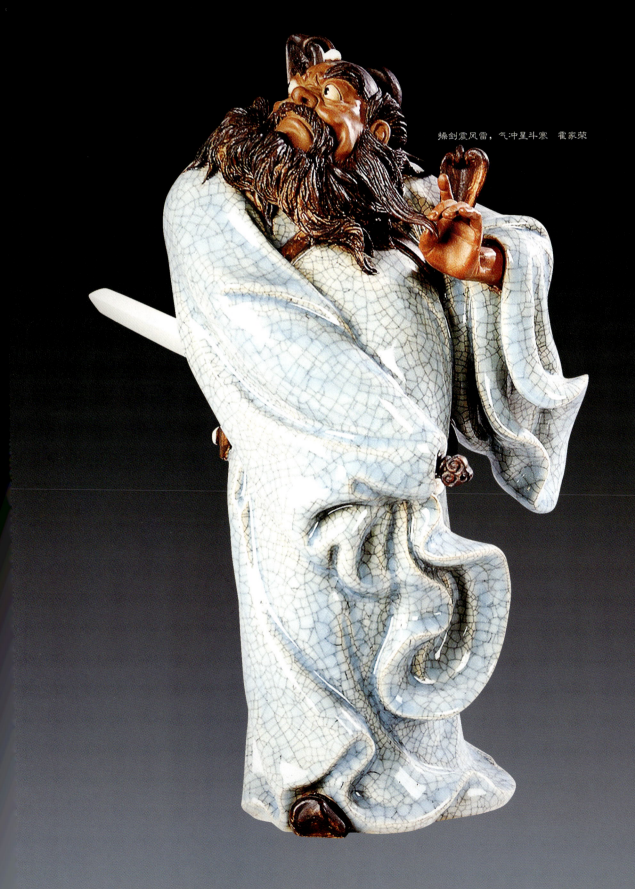

操剑震风雷，气冲星斗寒　霍家荣

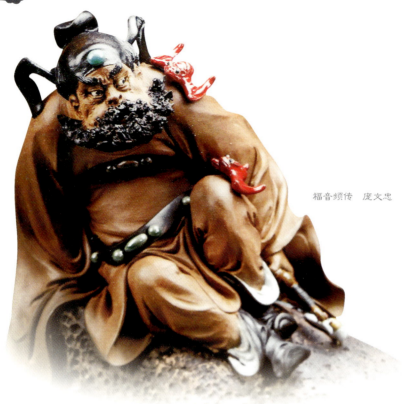

福音频传　庞文忠

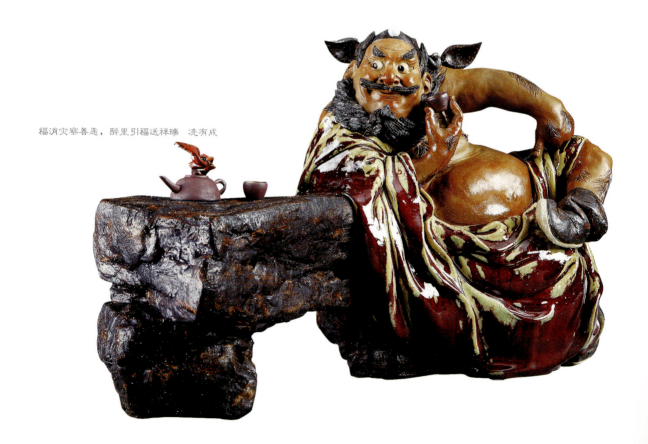

福消灾察善恶，醉里引福送祥瑞　洗有成

第七章 钟馗迎福

引福高歌向天涯（局部）

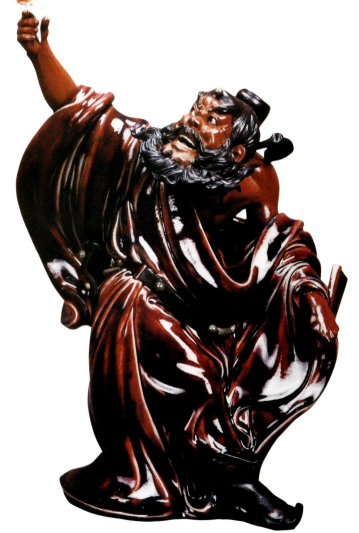

福临门　庞文忠

引福高歌向天涯　冼有成

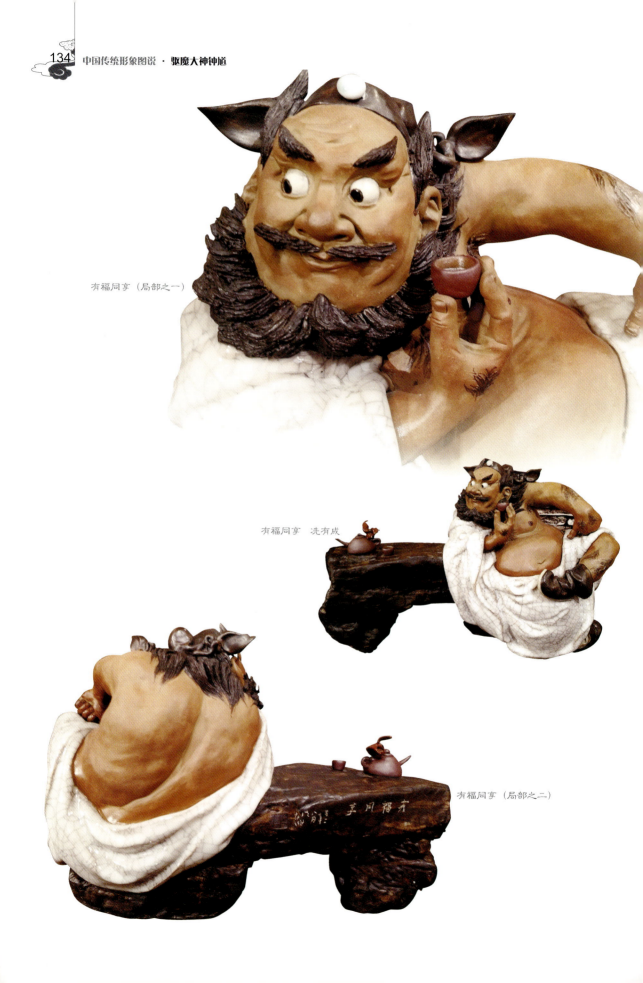

有福同享（局部之一）

有福同享　洗有成

有福同享（局部之二）

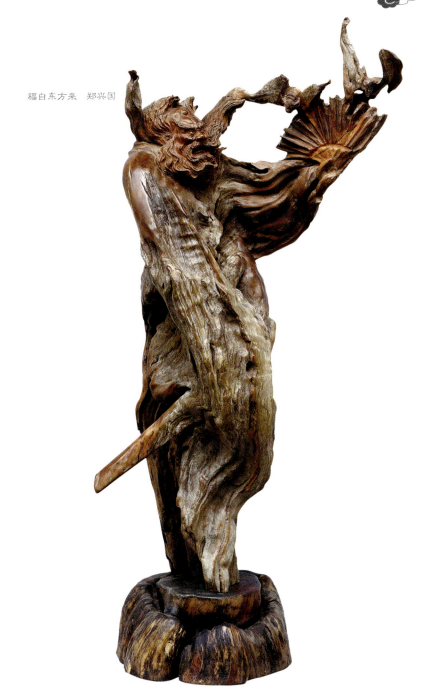

福自东方来　郑兴国

　　根雕艺术家郑兴国大师创作的"引福归堂",刻画了钟馗手拿折扇,引蝙蝠进来的形象。钟馗身材魁梧雄健,头戴乌纱,圆睁双目,胡须连腮,神色开朗,威严中蕴含笑意。他身披长袍,袍袖生风,咤叱有声。蝙蝠停息在折扇前端,似刚从天外飞来。

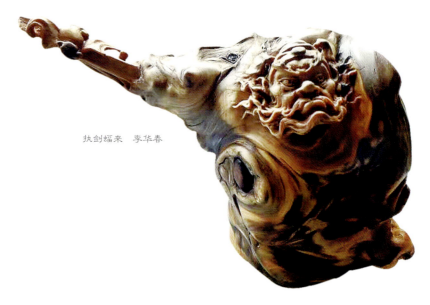

执剑蝠来　李华春

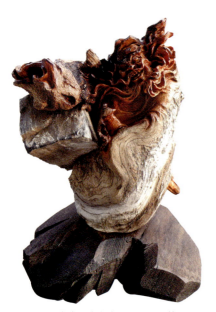

取石镇宅　李华春作　陈泽鑫藏

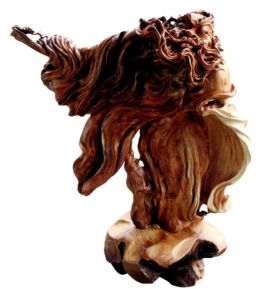

钟馗戏蝠　李华春

　　根雕艺术家李华春创作了一系列钟馗引福的作品，在"执剑蝠来"中，钟馗手执宝剑，迎来展翅的蝙蝠，这一执剑蝠来的造型，以"蝠"喻"福"的谐音，具有"只见福来"的吉祥寓意。在"取石镇宅"中，创制者巧妙运用根抱石的形式，让钟馗手挟一块巨石，笑吟吟地进入宅第，寓意招财纳福，镇宅慑邪的特殊寓意。因为石头是有灵性的，还能净化心灵。在"钟馗戏蝠"中，创制者运用夸张的手法，让手执折扇的钟馗与蝙蝠追逐嬉戏，进入"戏蝠"的情景，使整个画面充满吉祥的气氛。在"爆竹福来临，春光万里新"中，钟馗，虎背熊腰，豹头虎面，龙颚鱼眼，脸上大

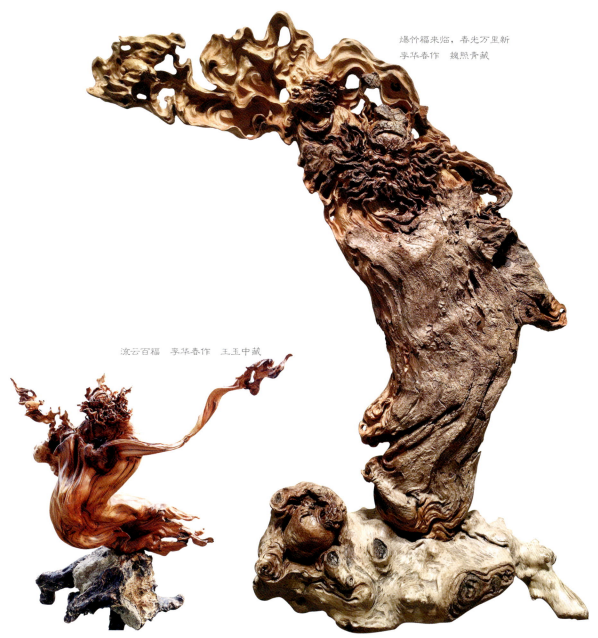

爆竹福来临，春光万里新　李华春作　魏照青藏

流云百福　李华春作　王玉中藏

把虬髯，威武雄浑，身上幻化出蝙蝠和流云，在声声爆竹中把福气带给人间，意为万象更新，春光万里。在"化蝠（福）归来"中，创制者以浪漫主义的创作手法，让钟馗高扬的手臂幻化为蝙蝠的双翅，引申出化蝠（福）飞来的题意，继而达到"华堂紫气映朝辉，春风化福赞钟馗"的境界。在"岁朝清供"中，创制者运用硬朗爽利的刀法，让钟馗肩扛如意，眼望蝙蝠，身伴祥云，意为百事吉祥如意。

其他如"流云百福""钟馗赐福"也有异曲同工之妙。

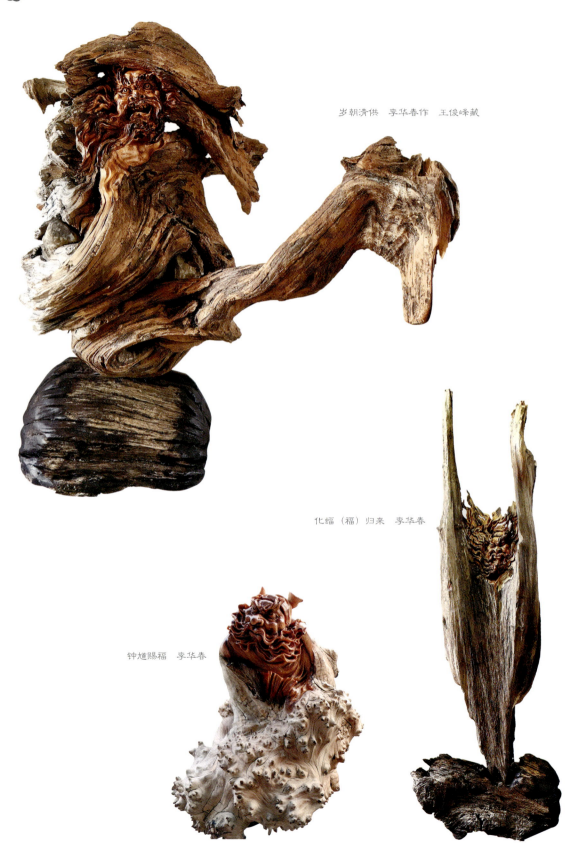

岁朝清供　李华春作　王俊峰藏

化蝠（福）归来　李华春

钟馗赐福　李华春

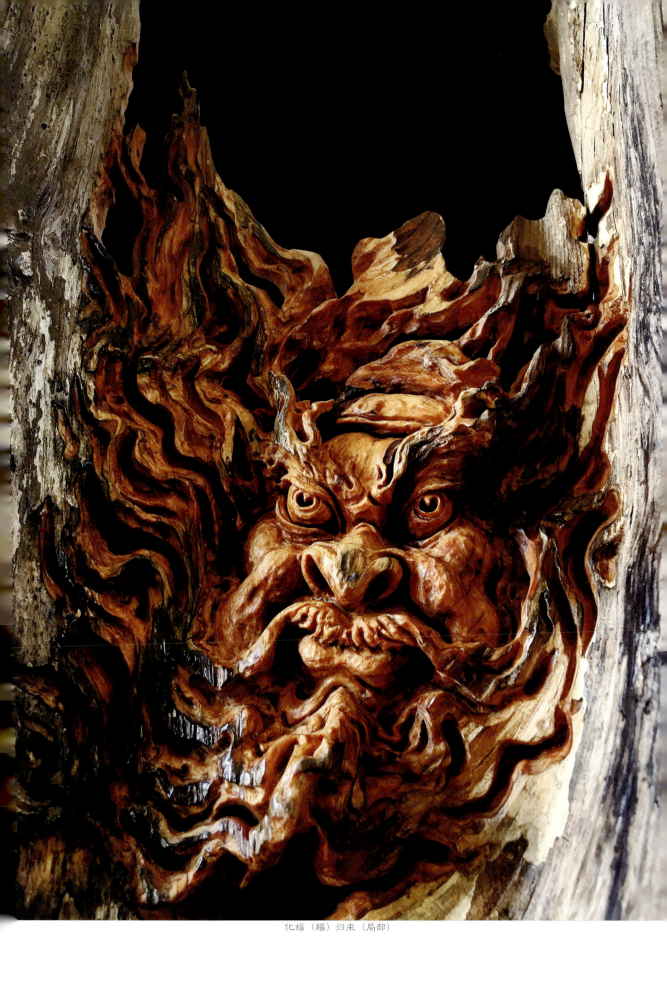

化蝠（福）归来（局部）

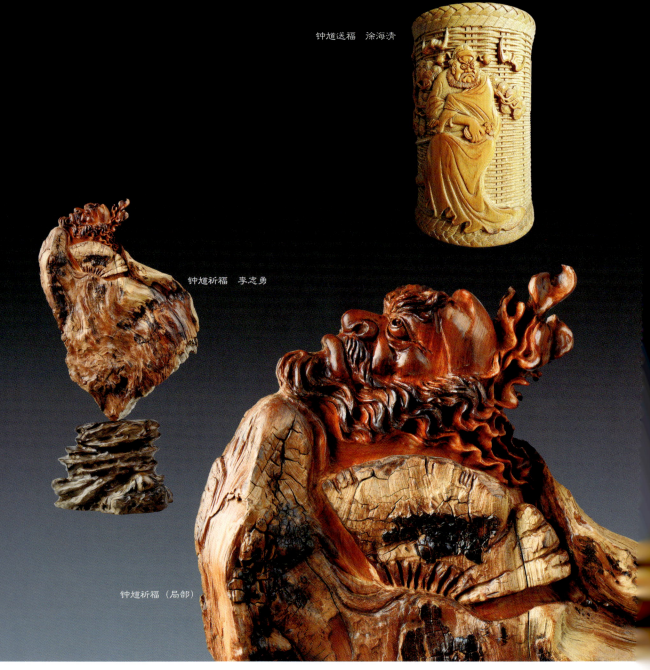

钟馗送福　涂海清

钟馗祈福　李志勇

钟馗祈福（局部）

　　根雕艺术家李志勇创作的"钟馗祈福"，采用太行崖柏根料，巧妙利用根材的天然形态，在局部施艺。作品恰似钟馗站在高岗之上，手拿扇子，仰望星空，为百姓祈福。其他如"钟馗送福""福的守护神""驱邪迎福""福如云霞留人间""让民长享太平春""天宫赐福""一腔正气挥龙泉，闲步放怀送福来""仗剑驱邪去，引福享太平""紫气东方来""挥手呼洪福，胜过万卷经""引福消灾""振臂迎福"，均是较为成功的钟馗迎福的作品。

第七章 钟馗迎福　141

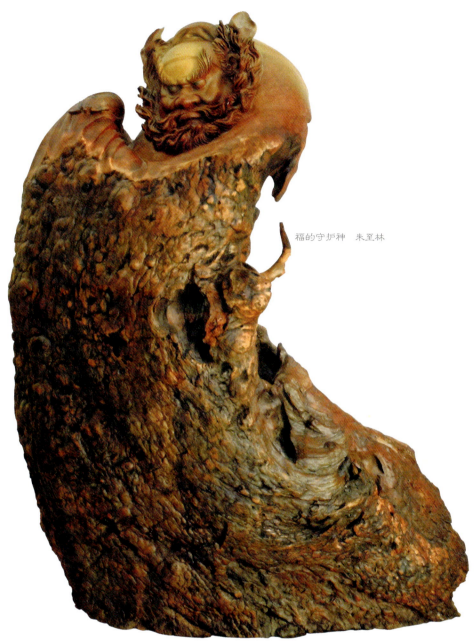

福的守护神　朱至林

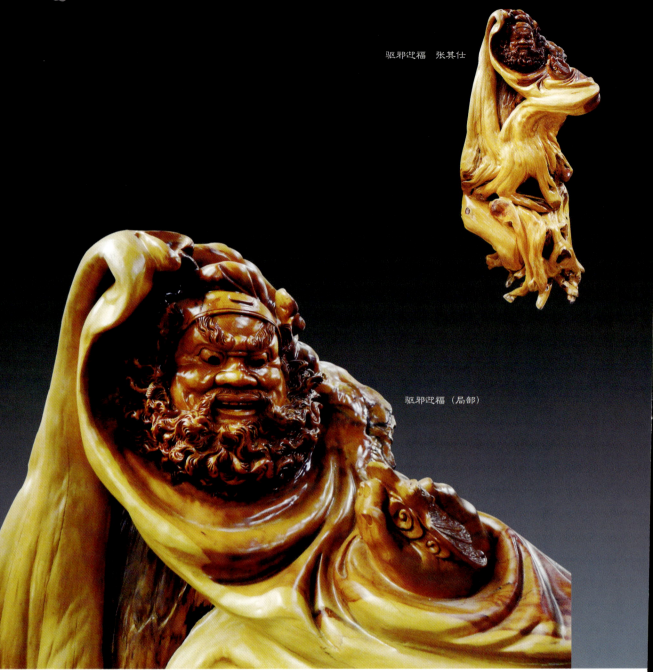

驱邪迎福　张其仕

驱邪迎福（局部）

　　钟馗，这位人们敬仰的大神，既是神话的、传说的、梦呓般的神灵，又是很现实的俗世间的人物。他沟通了天、地、人三界，驱走于人、鬼、神之间，阴与阳、时间和空间对他都是毫无约束的。他威严中略带幽默，冷峻中不乏温情，不仅能驱邪魔，斩鬼怪，而且还能满足人们祈福得福、盼子得子、求财得财的愿望，钟馗一应俱全，都能满足，真所谓"引福消灾须此物，阴间阳世一样同。"其他还有福如东海、迎祥纳福、辟邪迎福、执笏迎福、福在眼前、引福归堂、只见福来、钟馗引福、福自天降、钟馗拜福、钟馗赐福、执剑迎福、恨福来迟、百事如意、福星高照、福齐南山、福禄双全、马上福来、五福临门等展现形式。

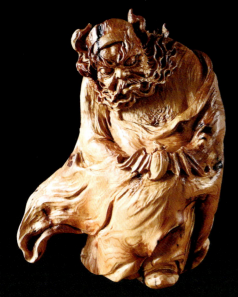

福如云霞留人间 许云霞

让民长享太平春 福建御霖典藏

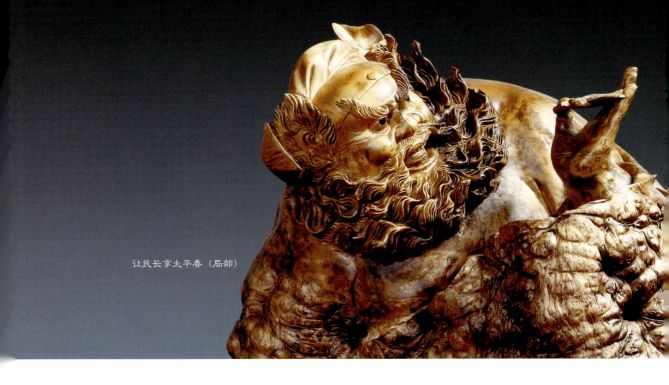

让民长享太平春（局部）

　　自钟馗捉鬼的形象树立后，还衍生出钟馗斩妖、钟馗出巡、钟馗醉酒、钟馗嫁妹等其他多种钟馗的系列形象。如今，民间还流传着很多与钟馗有关的歇后语，如钟馗开饭店——鬼不上门；钟馗嫁妹——鬼混（婚）；墙上挂钟馗像——鬼话（画）；钟馗打饱嗝——肚里有鬼；钟馗站十字路口——四下拿邪；钟馗受骗——被鬼迷住；小鬼看见钟馗像——望而生畏等。有关钟馗的神话和故事历代不衰，钟馗的身世也被演绎得丰富多彩，扑朔迷离。使钟馗真正成了民间诸神中的超级明星。

一腔正气挥龙泉，闲步放怀送福来　王之子

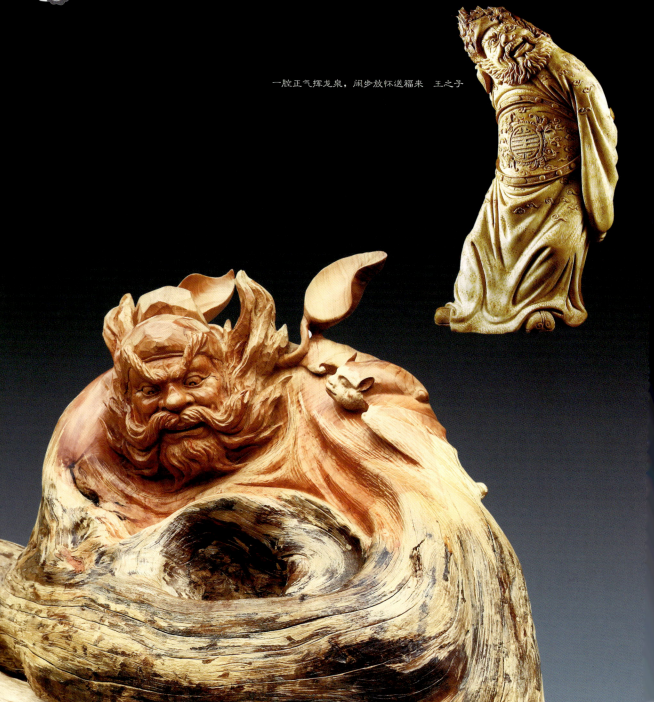

天宫赐福　黄建城

第七章 钟馗迎福　145

仗剑驱邪去，引福享太平　王之子

紫气东方来　吴杰

紫气东方来（局部）

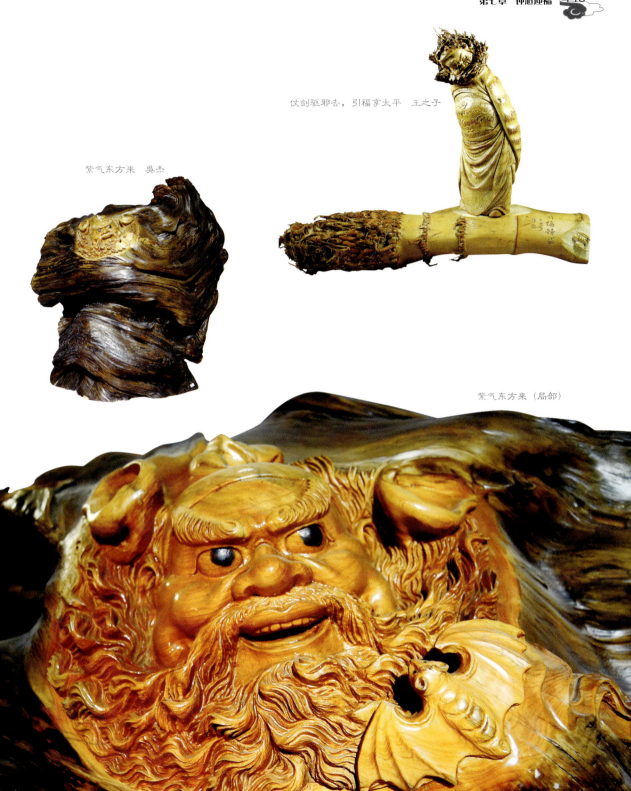

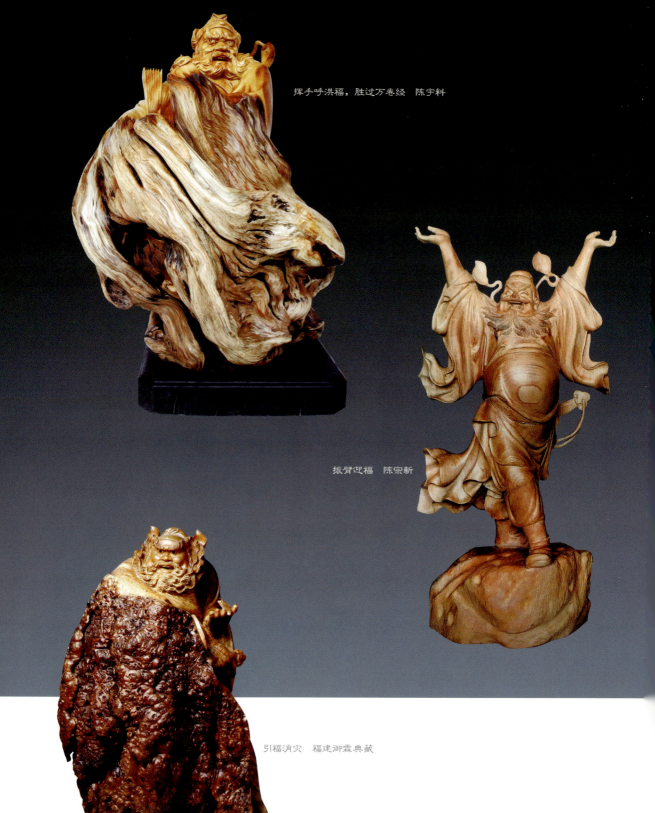

挥手呼洪福,胜过万卷经　陈宇料

振臂迎福　陈宗新

引福消灾　福建御霖典藏

第八章
钟馗的脸部造型

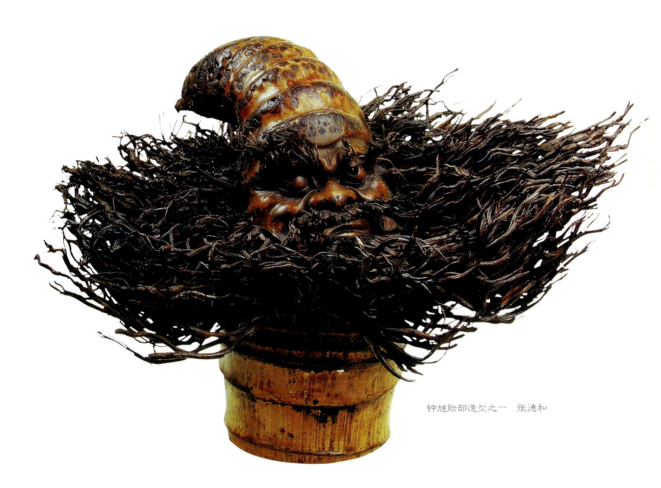

钟馗脸部造型之一　张溥和

　　钟馗的脸部造型，不仅厚重，而且有力度，是人物脸部造型中的经典。豹头环眼，铁面虬髯是钟馗在制伏妖魔时的传统世俗脸部造型。你看，钟馗圆睁环眼，似乎能看穿人间一切邪气，紧皱浓眉犹如烈火般在燃烧，须发怒张如同一触即发的利箭，怒狮般的嚎吼，仿佛吞没了人间一切邪恶，这是钟馗脸部造型的主流。

　　然而，钟馗既能驱妖辟邪，也能引福归堂，他的造型，在艺术家们的手下便变得多姿多彩起来，有神奇的，有勇猛的，有憨厚的，有可亲的，有诙谐的，也有幽默的。有的艺术家甚至强调"钟馗不丑"，竭力追求壮美，把钟馗塑造成名副其实的"古丈夫""美髯公"。"望尔容，魑魅魍魉成潜踪，千秋之下真英雄"的钟馗形象，不仅极具欣赏价值，更有警示世人、净化心灵的作用。在这一个章节里，我们撷取了78个钟馗脸部的造型，供大家品赏。

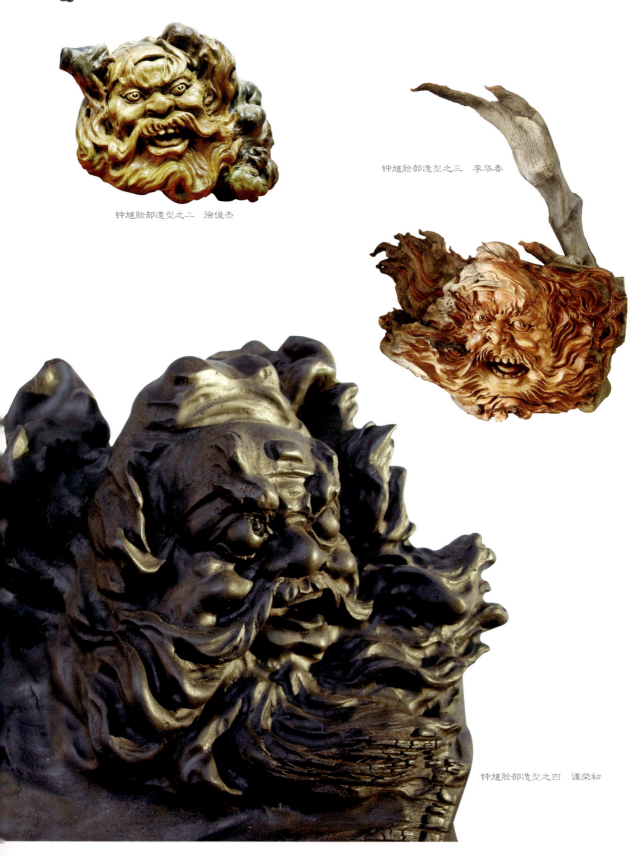

钟馗脸部造型之二　涂俊杰

钟馗脸部造型之三　李华春

钟馗脸部造型之四　谭荣初

第八章　钟馗的脸部造型

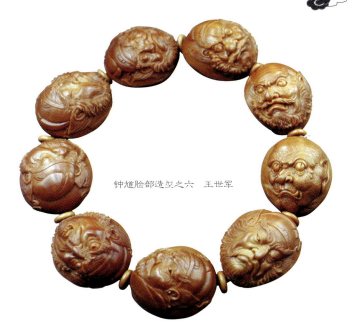

钟馗脸部造型之六　王世军

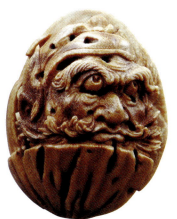

钟馗脸部造型之五　王世军

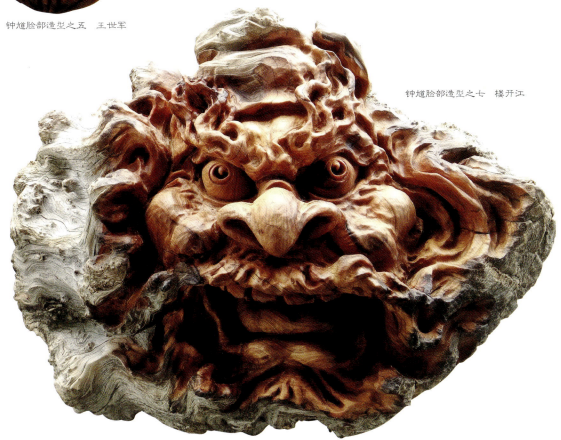

钟馗脸部造型之七　楼开江

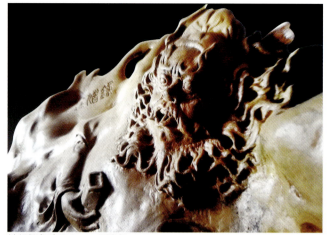

钟馗脸部造型之八　王晓秋

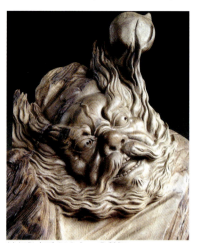

钟馗脸部造型之九　吴筱阳

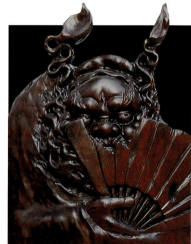

钟馗脸部造型之十　汤勇建

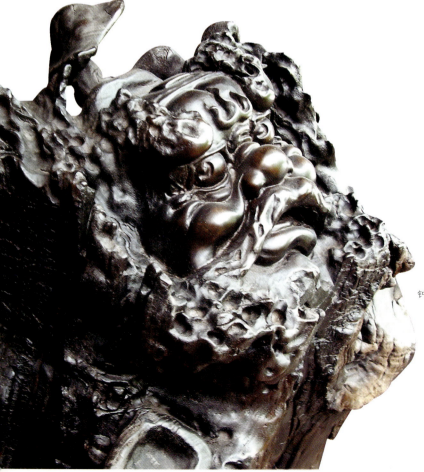

钟馗脸部造型之十一　周林锋

第八章　钟馗的脸部造型

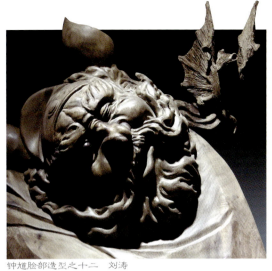

钟馗脸部造型之十二　刘涛

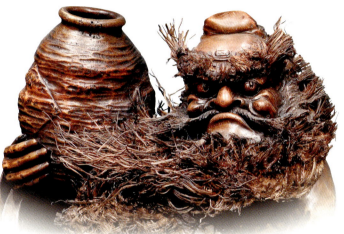

钟馗脸部造型之十三　周秉盒

钟馗脸部造型之十四　周林锋

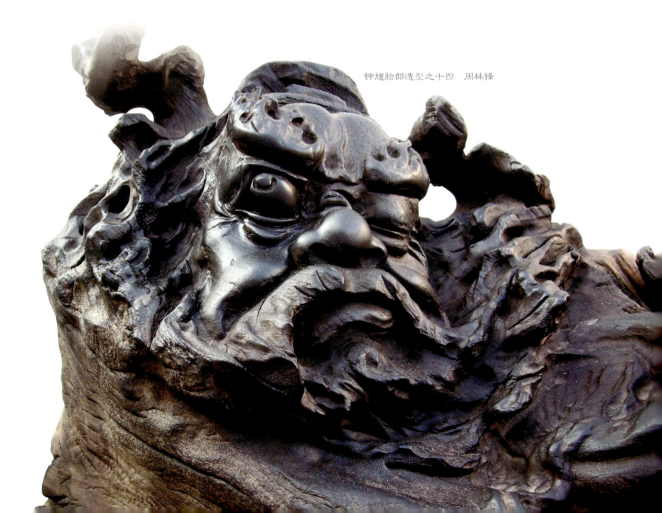

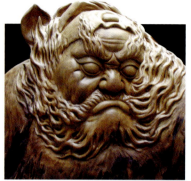
钟馗脸部造型之十五　何秦

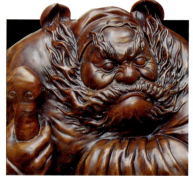
钟馗脸部造型之十六　旺家根雕

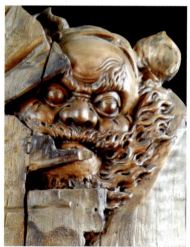
钟馗脸部造型之十七　储宗梁

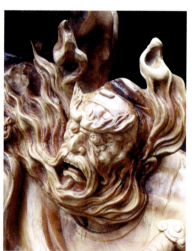
钟馗脸部造型之十八　陈炉钢

钟馗脸部造型之十九　周林锋

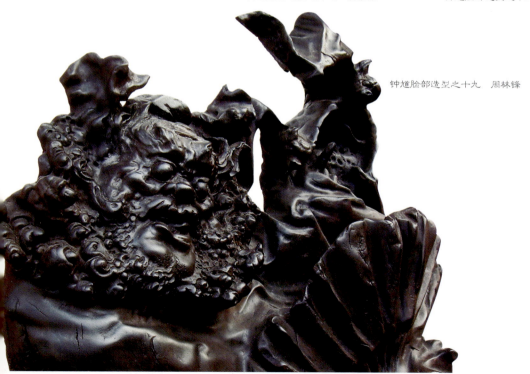

第八章　钟馗的脸部造型

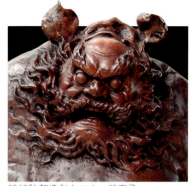
钟馗脸部造型之二十　储宗梁

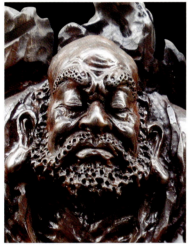
钟馗脸部造型之二十一　周洪洋

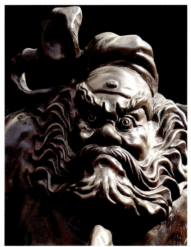
钟馗脸部造型之二十二　周洪洋

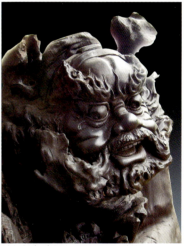
钟馗脸部造型之二十三　周林锋

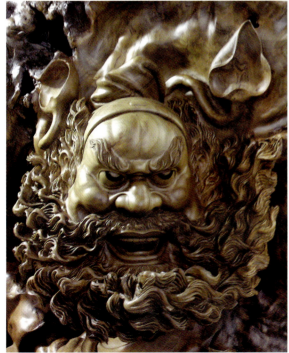
钟馗脸部造型之二十四　吴杰

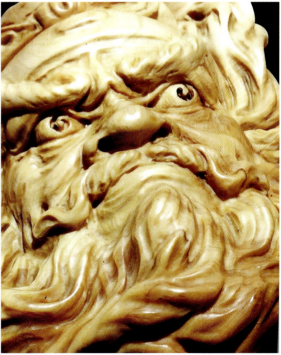
钟馗脸部造型之二十五　詹明勇

钟馗脸部造型之二十六　刘小平

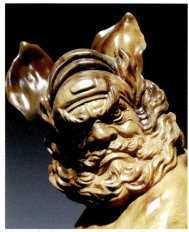
钟馗脸部造型之二十七　詹明勇

钟馗脸部造型之二十八　郑兴国

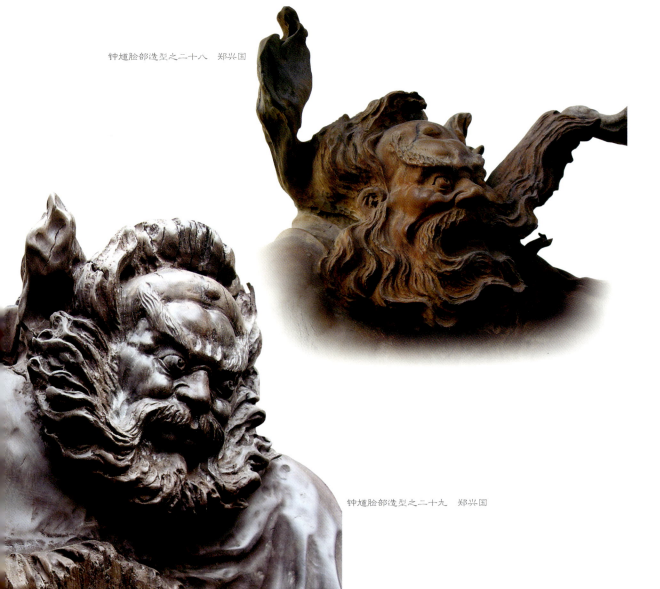

钟馗脸部造型之二十九　郑兴国

第八章 钟馗的脸部造型

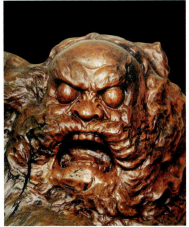
钟馗脸部造型之三十　佚名

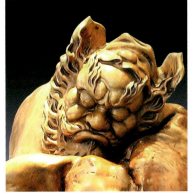
钟馗脸部造型之三十一　麻欣华

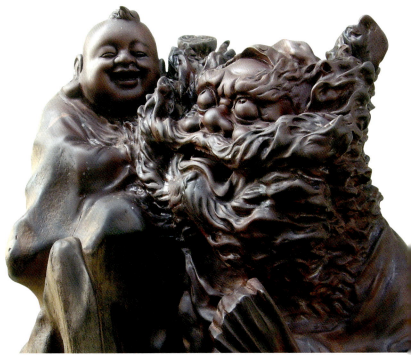
钟馗脸部造型之三十二　潭荣初

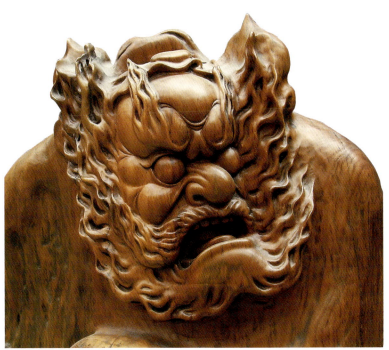
钟馗脸部造型之三十三　麻欣华

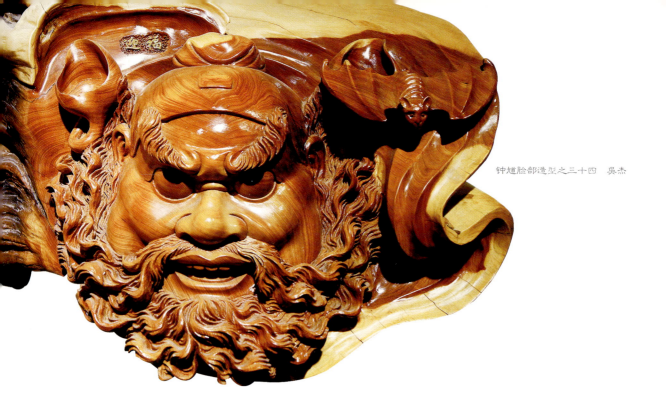

钟馗脸部造型之三十四　吴杰

钟馗脸部造型之三十五　黄清銮

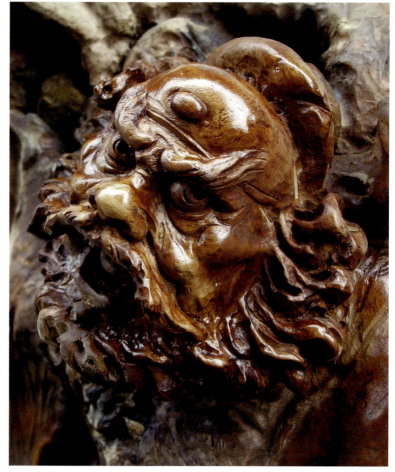

钟馗脸部造型之三十六　品根斋

第八章 钟馗的脸部造型

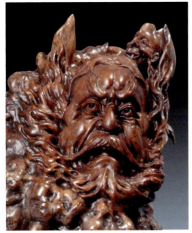
钟馗脸部造型之三十七　吴孔德

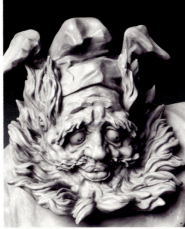
钟馗脸部造型之三十八　陶海峰

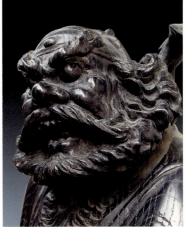
钟馗脸部造型之三十九　品根斋

钟馗脸部造型之四十　夏滨

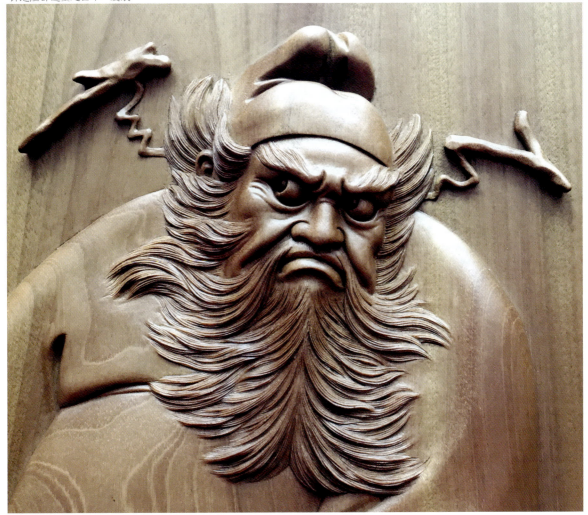

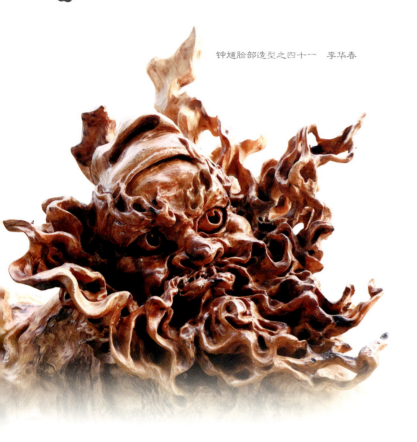

钟馗脸部造型之四十一　李华春

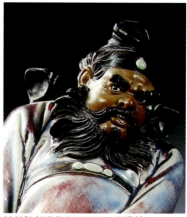

钟馗脸部造型之四十二　刘泽棉

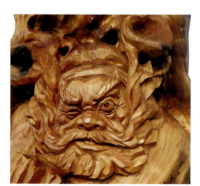

钟馗脸部造型之四十三　郑兴国

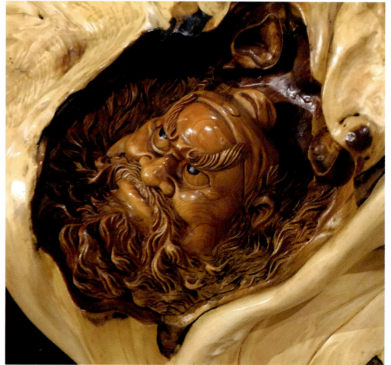

钟馗脸部造型之四十四　吴杰作　郭述友藏

第八章 钟馗的脸部造型

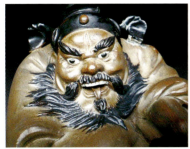
钟馗脸部造型之四十五　佚名

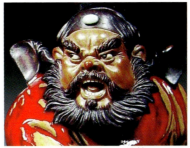
钟馗脸部造型之四十六　刘泽棉

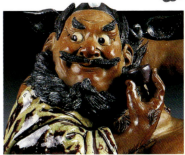
钟馗脸部造型之四十七　冼有成

钟馗脸部造型之四十八　秦安

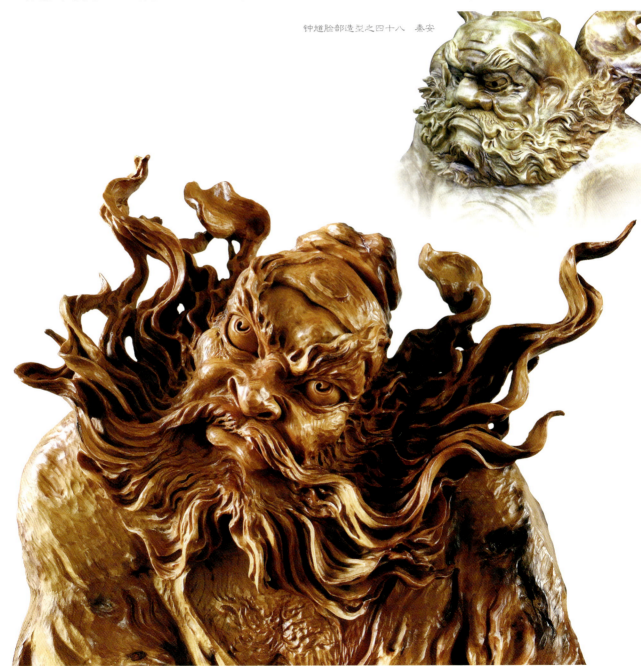
钟馗脸部造型之四十九　李华春

中国传统形象图说 · 驱魔大神钟馗

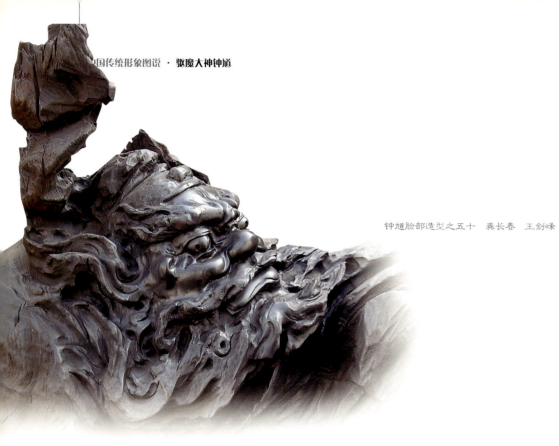

钟馗脸部造型之五十　龚长春　王剑峰

钟馗脸部造型之五十一　李清达

钟馗脸部造型之五十二　赵英汉

钟馗脸部造型之五十三　黄迪杞

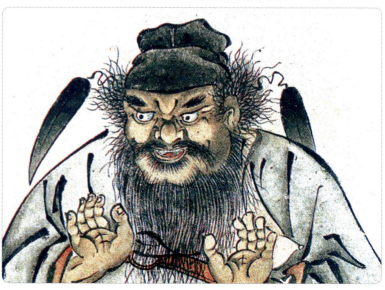

钟馗脸部造型之五十四　方薰（清）

第八章 钟馗的脸部造型

钟馗脸部造型之五十五　封伟民

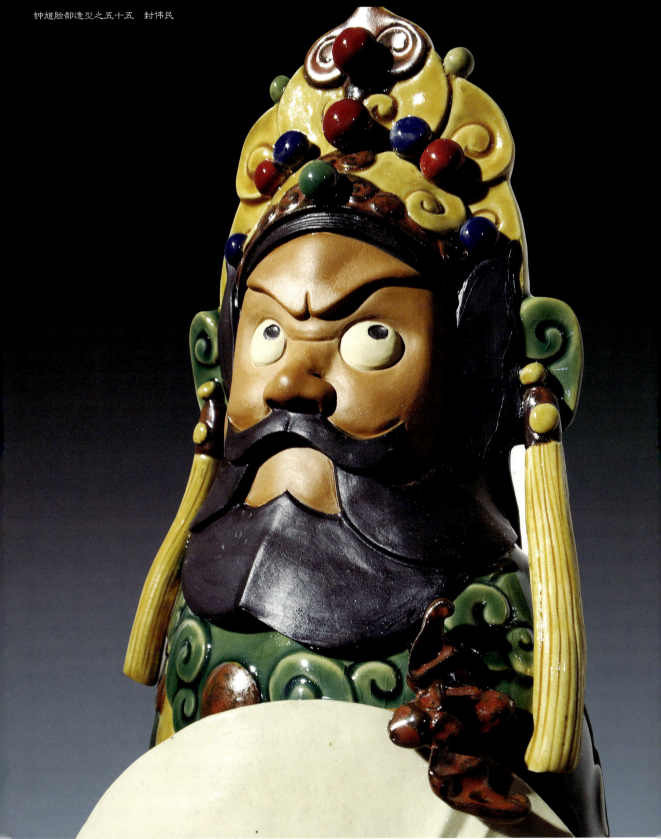

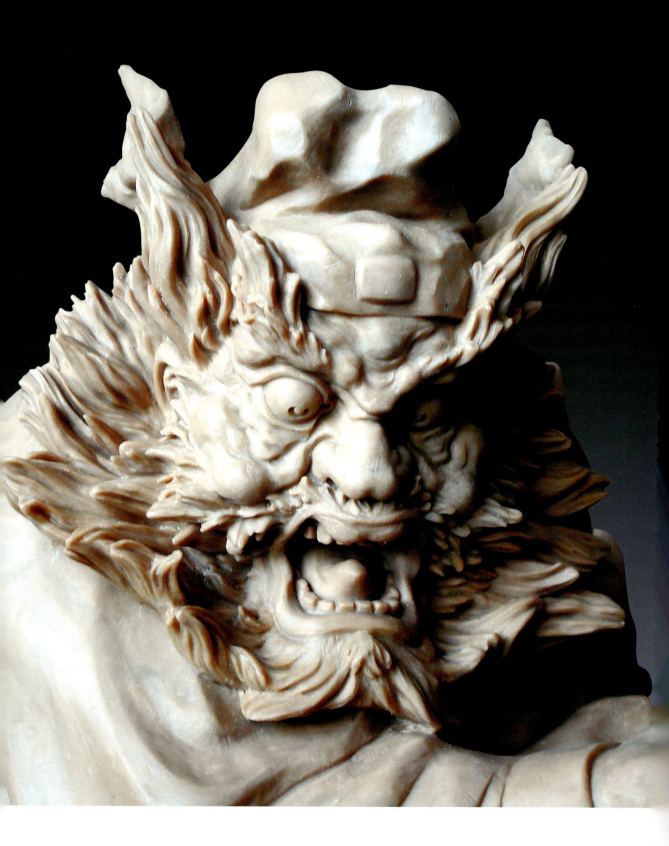

钟馗脸部造型之五十六　陶海峰

第八章 钟馗的脸部造型

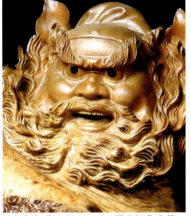
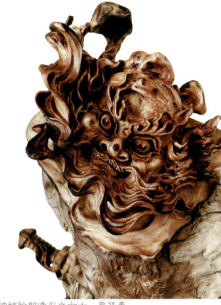

钟馗脸部造型之五十七　吴杰　　钟馗脸部造型之五十八　福建御霖典藏

钟馗脸部造型之六十　李华春

钟馗脸部造型之五十九　陈建华

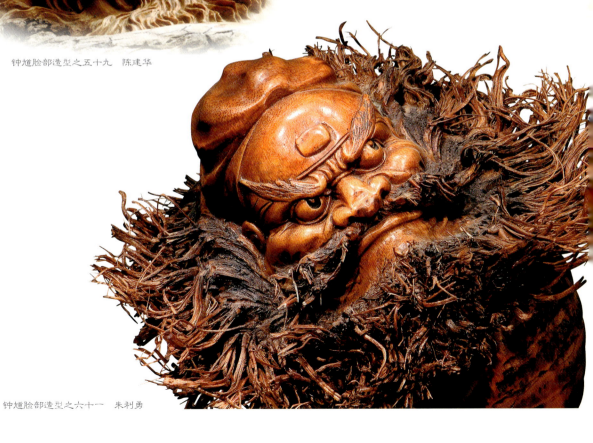

钟馗脸部造型之六十一　朱利勇

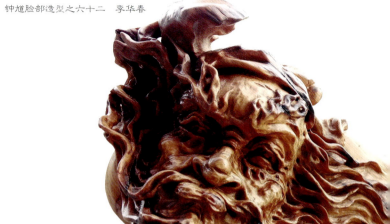

钟馗脸部造型之六十二　李华春

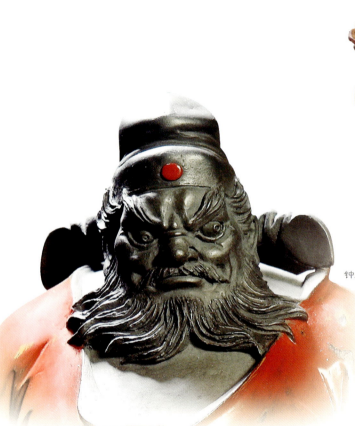

钟馗脸部造型之六十三　涂建武

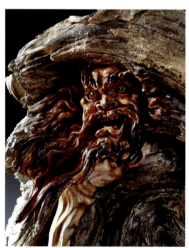

钟馗脸部造型之六十四　李华春

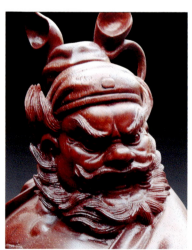

钟馗脸部造型之六十五　黄文寿

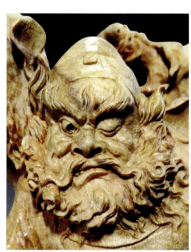

钟馗脸部造型之六十六　王献存

第八章 钟馗的脸部造型

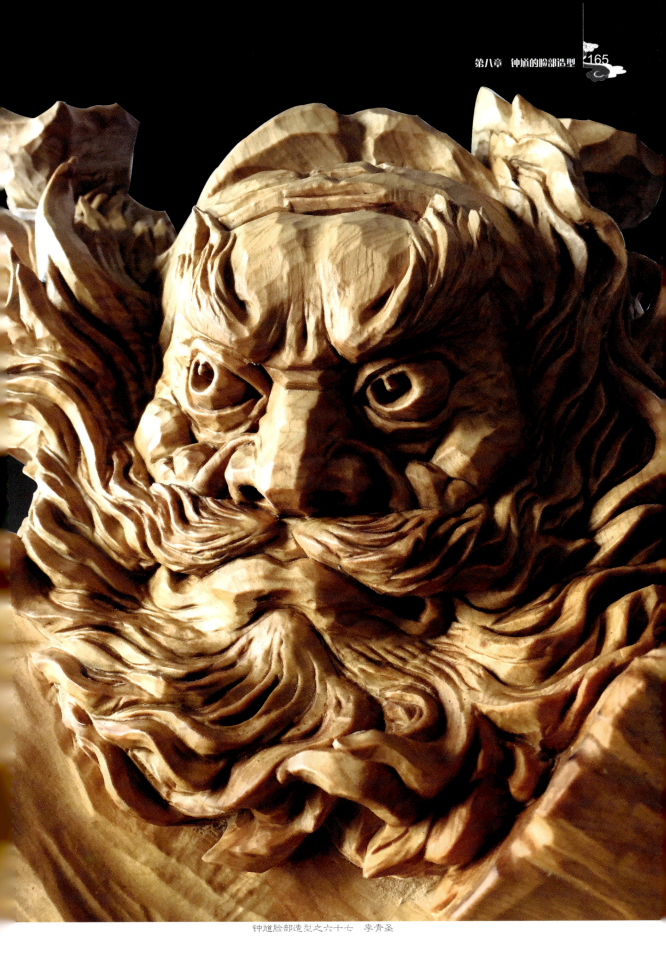

钟馗脸部造型之六十七　李青圣

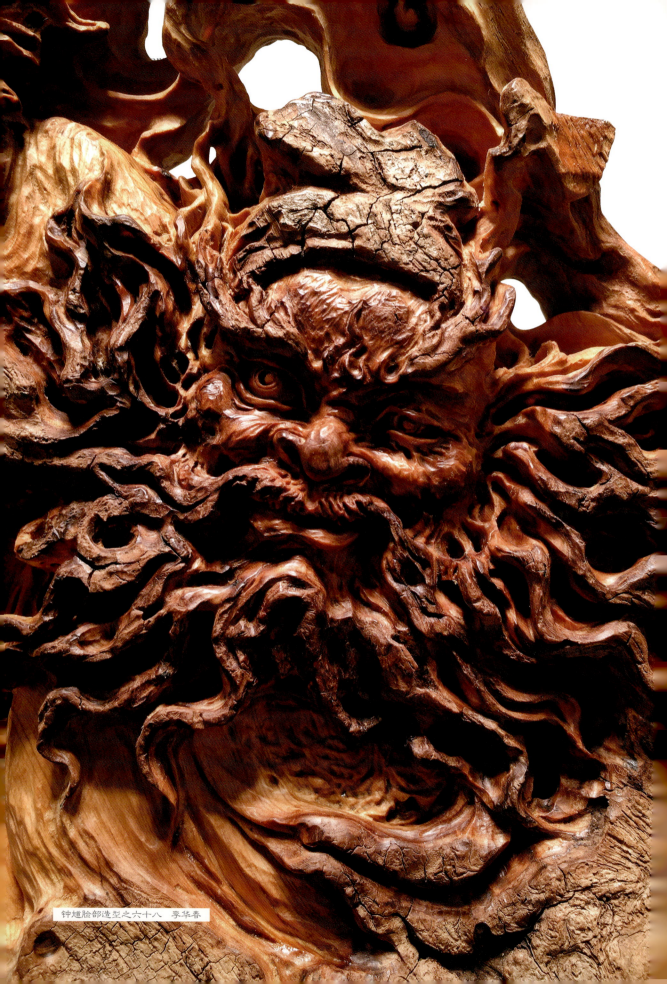

钟馗脸部造型之六十八　李华春

第八章　钟馗的脸部造型

钟馗脸部造型之六十九　上海延艺堂

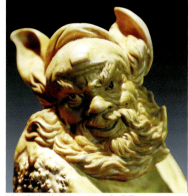
钟馗脸部造型之七十　詹明勇

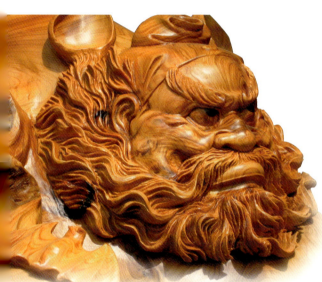

钟馗脸部造型之七十一　吴杰

钟馗脸部造型之七十二　吴杰

钟馗脸部造型之七十三　夏浪

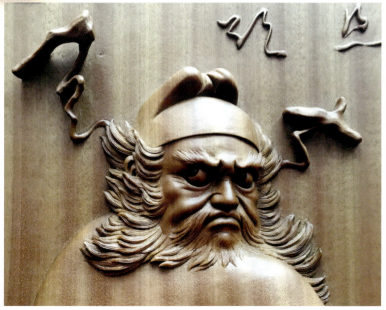

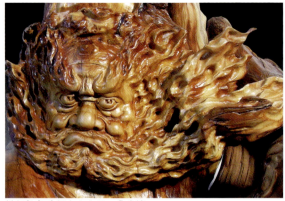
钟馗脸部造型之七十四　吴建锋

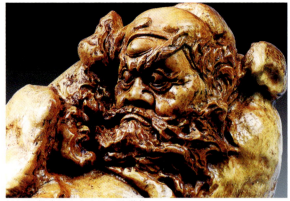
钟馗脸部造型之七十五　林学善

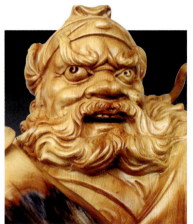
钟馗脸部造型之七十六　陈宇

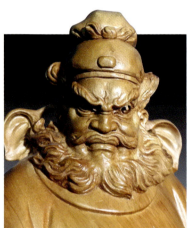
钟馗脸部造型之七十七　李永泉

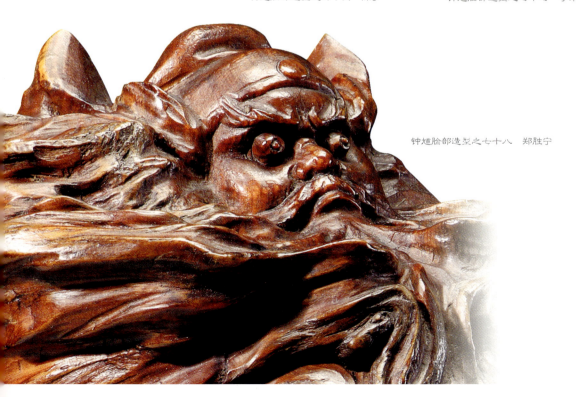
钟馗脸部造型之七十八　郑胜宁

后记：传承文化厚度　弘扬时代精神

作者涂华锴在鉴赏

在2017年岁末至2018年5月，我日夜与中国传统的驱魔大神钟馗为伍，宽大的书桌上堆满了钟馗的各种资料，电脑里查看着各地给我发来的钟馗造型照片，我已深深地爱上这个形象了。

我编著出版过弥勒、罗汉、达摩、观音、仕女、武将、神仙、寿翁、文人雅士等造型题材书籍，但均没有像著述这本钟馗如此投入，只用短短的五个多月时间，便完成了这本《驱魔大神钟馗》的书稿。为什么我会著述得那么顺手？一方面是钟馗的形象涉及中国的文化和民俗，且既深又广，造型丰富多彩。另一方面是大家的支持，在著述过程中，许多朋友关注着这件事，有的送来问候，有的送来资料，每天我都能从电脑中看到远方朋友给我发来的钟馗造型作品照片。长期以来，人民群众憎恨邪恶，向往正义，这个传说中能避邪、镇宅的钟馗，成了正义的代名词，特别是在现实中碰到腐败现象时，人们的内心深处均会深情地呼唤钟馗，希望这位"目光如电髯如戟"的驱魔大神，能运用他的"一腔正气三尺剑"，使神州大地"阖家长享太平春"。

著述一本书，特别是著一本上档次的好书，是作者文学素养与艺术造诣的结晶，对我来说，则是一次生命的燃烧。现在，这本《驱魔大神钟馗》奉献到您的面前，期盼不吝指教。早摘的青果难免苦涩，由于时间的匆促，视野的限制，在精品的选择、照片的拍摄上，还存在着种种不足，许多优秀的好作品还在我视线够不到的书外，因此，本书的出版仅起到抛砖引玉的作用。我期盼与更多的造型艺术家们结成朋友，吸纳更多的作品。这一方面让优秀的作品得到亮相的机会，特别是那些名不见经传而又身怀绝艺的年轻艺术家们能冒出"艺术的地平线"，使自己的人生价值得到体现；另一方面也让我以后陆续编著出版的书籍质量得到进一步提高。

传承文化厚度，弘扬时代精神。中国传统形象图说系列丛书传承了文化，而钟馗的传统形象则弘扬了时代精神。我热爱写书，用写书的形式在传承着文化，弘扬着精神。书中的文字是我内心的一种表白，书中的照片是灵魂深处的一道光亮，写书是生命的一个延续。

谢谢您的开卷阅读。

2018年5月20日
于浙江省嵊州市东豪新村10幢105室"远尘斋"

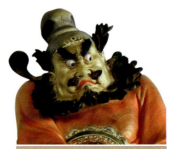

驱魔大神钟馗
Qumo Dashen Zhongkui

中国传统形象图说